邢捷　陈晨　韩小赫　著

XIAOXUN SHUHUA JIANDING

中国名家书画鉴定丛书

萧愻书画鉴定

天津出版传媒集团

天津人民美术出版社

图书在版编目（ＣＩＰ）数据

萧愻书画鉴定 / 邢捷，陈晨，韩小赫著. -- 天津 ：
天津人民美术出版社，2018.4
（中国名家书画鉴定丛书）
ISBN 978-7-5305-8582-5

Ⅰ．①萧… Ⅱ．①邢… ②陈… ③韩… Ⅲ．①萧愻（
1883-1944）—法书—鉴定②萧愻（1883-1944）—中国画
—鉴定 Ⅳ．①J212.052

中国版本图书馆CIP数据核字(2018)第043579号

天 津 人 民 美 術 出 版 社 出版发行

天津市和平区马场道 150 号

邮编：300050　　　电话：(022)58352900

出版人：李毅峰　　网址：http：//www.tjrm.cn

天津九星印刷制版有限公司印刷　　全国 新华书店 经销

2018 年 4 月第 1 版　　　　2018 年 4 月第 1 次印刷

开本：787 毫米×1092 毫米　1/16　印张：10　印数：1—2000

版权所有，侵权必究　　　　　定价：108.00 元

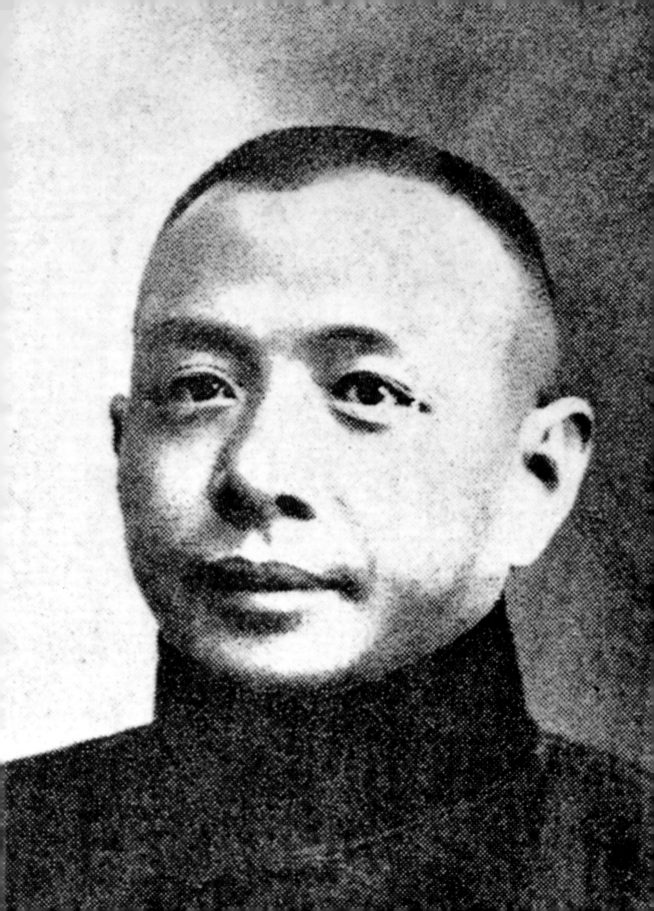

邢捷为《萧愻书画鉴定》丙申版付梓作七律并书

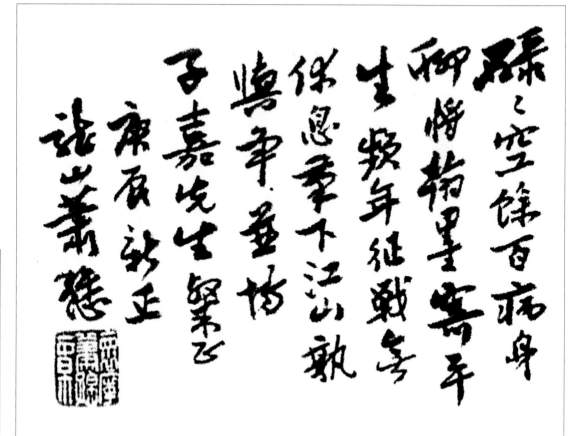

萧愻先生五十八岁题画七言绝句诗

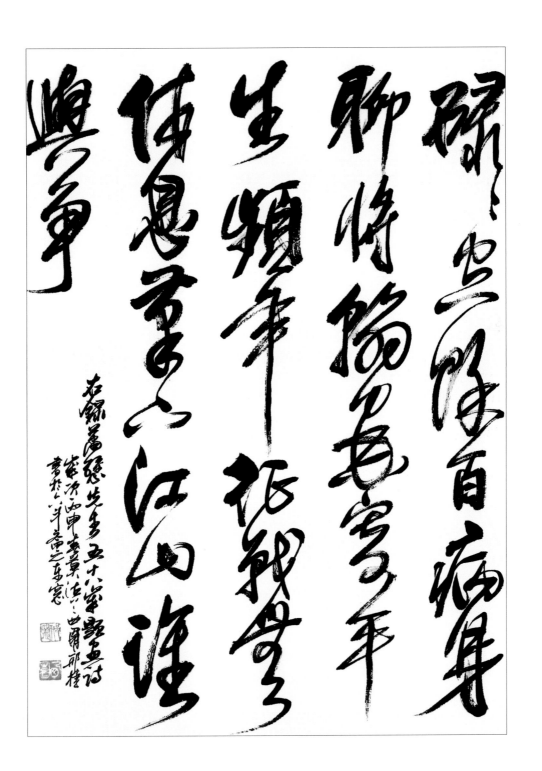

邢捷书萧愻先生五十八岁题画七绝一首

前　言

　　时光荏苒，白驹过隙。《萧愻书画鉴定》书稿杀青于戊寅年，距今已十八年。两年后，《萧愻书画鉴定》于庚辰年付之梨枣，距今也已十六年。往事钩沉，颇多感慨。

　　自《萧愻书画鉴定》庚辰版问世后（天津古籍出版社2000年6月），我仍在留意并搜集有关萧愻先生生平与艺术的资料，以备日后不时之需。也就是在《萧愻书画鉴定》庚辰版出版四年后的甲申年，受天津人民美术出版社之邀，为该社编辑、出版的《萧谦中画集》撰写了前言《笔下江山谁与争——萧谦中画集缀语》和《萧愻年谱》，适时地发表了新的研究成果，以飨读者。

　　自甲申年后的十余年间，由于不懈地关注萧愻先生生平与艺术方面的资料，居然有了重要发现，发现了萧愻先生作于二十三岁的《仿巨然峰回石路图》，该图不仅是罕见的早期作品，而且还证实了萧愻先生确实到过辽宁，并推测出萧愻先生到辽宁的时间不晚于乙巳年。当然，对萧愻先生生平与艺术方面有突破性的发现当属丙申年之春赴安庆的调研，此行不虚，收获颇丰，为《萧愻书画鉴定》丙申版充实了鲜为人知的第一手资料。了解到了萧愻先生的家庭情况、故居情况等，发现了萧愻先生作于青年时代，也是迄今为止最早的《仿古隐居图》，还有萧愻先生作于三十七岁的《浅绛秋水蒹葭图》，此图不仅为萧愻先生"中年变法"的初期作品，研究价值颇高，而且更重要的是证实了萧愻先生于三十八岁之前已重回北京。

　　由于20世纪有关萧愻先生生平与艺术的资料匮乏，《萧愻书画鉴定》庚辰版的文学部分仅为四万余字，图版也只有七十二帧，均为黑白。如今，《萧愻书画鉴定》丙申版的文字部分约为十万字，增加了一倍，内容更加翔实。图版为一百四十余帧，不仅增加了一倍，而且均为彩色，与真迹无二。

　　《萧愻书画鉴定》戊寅稿从构思到动手，再到脱稿，前后耗时三度春秋，实属不易，感慨颇多。尤其是萧愻先生所走过的艺术成功之路，当为后人所借鉴。当年潘恩源曾在《旧都杂咏》中有诗云："绍宋（余绍宋）江湖还落落，芝田（宋伯鲁）山泽更迢迢。

琉璃厂肆成年见，遍地烟云有'二萧'。"我也曾步其原韵为诗一首："《秋水》潺湲还落落，《夏山》叠嶂路迢迢。吞下宋元纸上见，画坛争说是'北萧'。"如今，《萧愻书画鉴定》丙申版即将付之梨枣，亦成诗一首，诗曰："'北萧'都门有画名，私淑石谷胜'三生'。中年变法辟蹊径，神来之笔舞蛟龙。独擅半亩觅黑墨，敢嫌清湘不沉雄。腕底翻飞入化境，龙山凤水真乡情。"

《萧愻书画鉴定》于戊寅年行将脱稿之时，民俗专家、作家、书画收藏家、挚友张仲先生送来他为此书撰写的前言和全国文联副主席、天津文联主席冯骥才先生题写的书名。十八年之后已是物是人非，仲老已作古多年。忆想当年二人促膝谈书画、谈鉴定、谈收藏，历历在目。如今再不能得见仁兄音容，再不能聆听仁兄教诲，令我唏嘘！

值《萧愻书画鉴定》丙申版成书之际，在此感谢天津市文物管理中心赵旻女士的鼎力支持！

邢捷
丙申年新秋
于沽上六斗斋
年六十有八

邢君《萧愻书画鉴定》序

《萧愻书画鉴定》是文物鉴定家邢捷（字西园，笔名开邑）先生继吴昌硕、齐白石、张大千等研究专著后，又一部新作品。我有幸先睹了他的书稿，深为他的治学态度所感动。作为旧交，也为他的成就感到喜悦。

我是经由老同事、治印家董壮飞贤弟而与西园相识的，但我们长谈的机会极少。他长期在文物管理部门工作，市文物公司、市文物管理处考古队、国家文物出境鉴定天津站（天津市文物局文物处）他都工作过，但无论承担什么任务，他都很严肃、认真地去完成。对于他擅长的书画鉴定工作，更是孜孜以求，冷静、细致、投入，从不放过任何一个细节去观察、分析与研究。给我的印象，他是一个"敏于事而慎于言"的人。这些年，能有多部专著问世，可说是他执着人生的收获。

萧愻在近代画史上是一位研究资料很少的画家。无论是生平事迹、师承关系，以至他的作品系年，于著录中都很少见。因此，西园的鉴定研究，几乎是一个"零号工程"。

西园研究萧愻，只有自己去探索。他搜求的论据，只有从萧愻本人题跋中去寻觅。遗憾的是，连一本萧愻画集都难找到。西园早年收有一本《萧谦中课徒画稿》，其余只好从散见的图版上去抄寻片言只语。这个难点，却使他感觉出另一种收获，即从困难的寻求中，找到了许多第一手资料。这是无可辩驳的事实说明。在俞剑华《中国美术家人名辞典》中的萧愻条中，写道："萧愻（1883—1944），字谦中，号龙樵，安徽怀宁人。姜筠弟子，画山水学其师，并为师代笔。筠待之苛。随友人入川，又赴东北习幕，均不得意。三十八岁复回北京，见展览会中石涛、半千、瞿山画，气韵雄厚，遂一舍旧习，自创一格，用笔苍厚，设色浓重，惜布置太密，缺灵疏之气。在北京美专及各画会任教多年。著课徒画稿一卷。卒年六十二。"辞书中原注，此词条为"胡佩衡稿"。

胡佩衡既是名画家，又长客燕京，常人当尽信之。而西园于难处下功夫。他抓住时人喻萧愻"黑萧"的特征，多方求证，正本清源。因在西园的印象中，大青绿山水卓有成就，也能画浅绛、水

墨。山水画这条道儿，萧愻走得宽，也远。这就不单是"黑萧"二字能概括的。于是，还萧愻以本来面目，成了他夜以继日、废寝忘食的思考焦点。胡佩衡贬萧愻"布置太密，缺灵疏之气"，是耶？非耶？这涉及一个更为具体的问题：萧愻是否到三十八岁才回到北京？结果，西园找到一条铁的证据，他见到萧愻自己的一跋，表明萧愻不是三十八岁，而是三十二岁回到北京。因此，以胡佩衡的论断概括整个中年萧愻，是不准确的。西园的发现，见于萧愻自己的话，这可说是一个突破，既具解谜作用，又可恰当地对萧愻进行评价。这在西园这本书中有清楚的论述。

由萧愻变法问题，又涉及师承关系，即从姜筠沿着"四王"画法沿袭下来，还是转益多师，皆为我用。经西园研究，萧愻重返京华才眼界大开，跳出王石谷藩篱，既师古溯源师董、巨，又把现实与浪漫两相结合。这个"黑萧"可不意味死眉塌眼、一塌糊涂，而是多姿多彩、气韵横生。在给萧愻定位与鉴定时，这是一把钥匙，也是一条线索。这个发现，是很可贵的。西园研究鉴定有一特点，即设疑就答式。许多问题读者可循此迎刃而解。这也是一种严肃的治学作风，因此这本书的学术价值相当高。循此，人们可以毫不费力而鲜明地认识到，萧愻是一位杰出的中国山水画家，其名声应在现有的评估水平线之上。这是西园的功绩。

西园多年来刻苦读书。他的老师曹文坰先生以及诸多前辈，限于当年的文化氛围，只是"述而不作"，所以尽管在世时看画万万千，最后只是过眼烟云，在学术上没有留下什么综述。西园有志改变这种状况，才下决心写出这么多论著。他以为，也可通过著作进行交流、沟通，寻求真理，达到共同的、不断的提高。西园何以截取近百年书画家作为研究剖析对象，只是为了寻求个人侧重点，有了适宜切口，重点加以突破，而这一块领地正有着特殊性。过去曾有几位画家（如张大千）因滞留海外，中华人民共和国成立后无声无息；但改革开放以来才使对他们的研究变为现实。如果任其湮没，即使下再大力气研究，也必然会发生凤去楼空、风流云散之事。因此，西园对这一时期、这几位画家展开"攻坚战"。每每

谈到这里，西园都是感慨系之，更觉得他们这一代鉴定人肩上担子之沉重。谨祝他今后有更丰厚的成果。是为序。

张　仲
戊寅年夏月
于天津市文史馆

目　录

中／国／名／家／书／画／鉴／定／丛／书

萧愻书画鉴定

XIAOXUN SHUHUA JIANDING

1. "遍地烟云有'二萧'"

清末至民国时期,我国沿海一些地区对外交流频繁,经济发达。在绘画方面,逐渐形成了华南以广东为中心的"岭南画派",华东以沪、苏为中心的"海派",华北以京、津为中心的"京津画派"。北京自民国以来,以悠久的文化和众多的人才成为中国北方文化的重心。仅国画方面的学术组织就有湖社画会(图一)、松风画社、中国画学研究会等,主要画家有齐白石、陈师曾、萧愻、萧俊贤、徐燕孙、于非闇、溥心畲、马伯逸、金北楼、余绍宋、王梦白、陈半丁、徐石雪、汪慎生、祁井西、胡佩衡、曹克家、刘凌沧、汪洛年、金家庆、溥忻、溥佺、关松房、林琴南、寿石工、陈云诰、邵章、邢端和往来于京、沪、津的张大千等。潘恩源在《旧都杂咏》中有诗云:"绍宋(余绍宋)江湖还落落,芝田(宋伯鲁)山泽更迢迢。琉璃厂肆成年见,遍地烟云有'二萧'。"诗中"二萧"即指萧愻、萧俊贤。从时间上分,先有"二萧",后有"南萧北萧"。对此,萧愻曾在《萧愻萧俊贤陈半丁合作岁寒三友图》中题道:"厔老(萧俊贤)长余十八岁,其二十年前北来,故一时有'二萧'之称,后其迁沪,人又称为'南萧'。"

萧愻生于清代光绪九年(1883),卒于民国三十三年(1944)。萧愻青年时代离皖赴京,虽随后先入川后赴辽宁,并在辽宁寓居近十年,但在三十二岁重回北京后,未再迁移,直至病逝。萧愻于少年时代即已习画,有关记载他曾于十四岁作《山水横》,款署有"戊戌"年,藏于安徽省博物馆。按"戊戌"推算,萧愻虚岁应为十六岁。后经查实,安徽省博物馆并未有此藏品。萧愻到北京后拜在同为同乡、书画家、前辈的姜筠和陈衍庶门下习画。因二师均师承王翚,故萧愻亦私淑王翚。由于萧愻画风酷似姜筠,所以每每为姜筠代笔。鉴于萧愻绘画功力深厚,故颇受陈

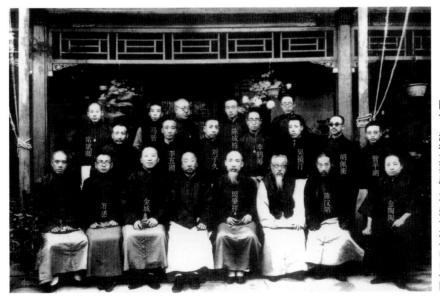

图一 湖社主要成员合影于北平中山公园

衍庶所器重。后因姜筠待萧愻过于苛刻，于是萧愻愤然出走，辗转至辽宁投奔陈衍庶。

萧愻重回北京后，随着眼界的开阔，便一洗旧习，实施了"中年变法"。他在上溯唐和五代的王洽、董源、巨然、荆浩、关仝的同时，兼学宋元时期的李成、燕文贵、米芾、米友仁、王诜、赵令穰、李唐、刘松年、江参、赵孟頫、高克恭、黄公望、吴镇、王蒙、倪瓒、方从义、柯九思，下游明清时期的唐寅、董其昌、王翚、萧云从、杨文骢、石涛、髡残、弘仁、梅清、梅庚、朱耷、龚贤等。将古人技法熔为一炉，炼出"萧派"绘画艺术（图二）。绘画面貌由原来千画一面变为一画千面，有"彩萧"（图三）、"白萧"、"黑萧"（图四）、"赭萧"（图五）等诸多风格。重墨者雄浑苍厚，淡墨者清秀超逸，泼墨者天真恬静，浅绛者疏朗明快，青绿者艳丽丰腴，成为我国近代画坛著名的山水画家。

萧愻热心美术教育和文化事业的发展，1918年萧愻被聘为北平国立艺术专科学校教师。1920年，萧愻与周肇祥、陈师曾、金北楼等人共创"中国画学研究会"，并出任评议，研究会的成立

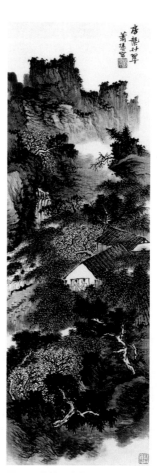

图二　青绿　仿王蒙倪瓒春江泊舟图

图三　青绿　芳草春风图

图四　墨笔　房栊竹翠图

图五　浅绛　策杖夕归图

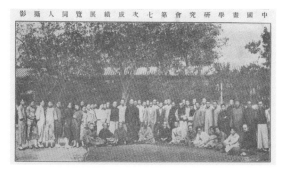

图六　中国画学研究会第七次成绩展览同人留影

图七　中国画学研究会第八次成绩展览纪念留影

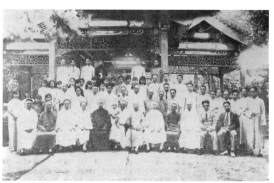

图八　中国画学研究会第九次成绩展览纪念留影

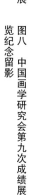

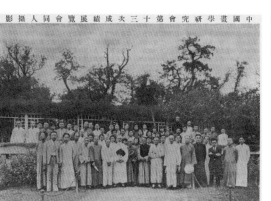

图九　中国画学研究会第十三次成绩展览同人留影

对推动中国画的发展和人才的培养起到重要作用。萧愻自参加了中国画学研究会后，积极参加该会组织的各项活动，如中国画学研究会成绩展览同人合影（见图六至图九）和中国画学研究会举办的成绩展览（见图十至图十三）。1924年，应姚茫父之聘，任教于京华美术专科学校。1934年，中国文化建设协会北平支部成立，该组织设五种事业委员会，其中美术委员会主任委员为周肇祥，委员有萧愻、陈半丁、齐白石等人。数十年间，萧愻笔耕不辍，勇于创新，提携新人，勤奋敬业，将毕生精力奉献给美术教育和绘画事业。萧愻虽只精于山水画，但在尊重传统、继承传统方面仍是典范，在发展传统、弘扬传统方面仍是楷模。他将中国山水画开拓出一条新路，功不可没，在中国近代绘画史上占有重要一席。

萧愻，这位中国近代画坛之"大龙"，起飞于龙山，翔翔于燕京，正当他绘画事业达到巅峰之时，却忽然与世长辞，匆忙中走完六十二个春秋，这无疑是画界一大损失！

2016年是萧愻诞辰一百三十三周年，他虽然长眠九泉，但他的绘画艺术是不朽的！

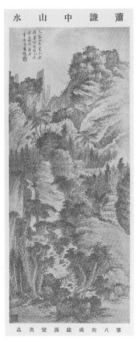

图十 策杖访友图

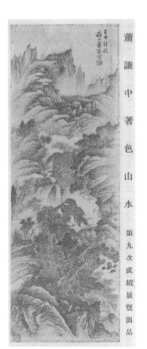

图十一 观瀑图

图十二 俯仰自得图

图十三 仿吴镇深山读易图

2. "家在龙山凤水"间

在安徽省安庆市北十千米处，有座山名为大龙山，其山呈南北走向，绵亘起伏，蜿蜒如龙，故称龙山。萧愻故居位于大龙山之阳的龙山村（图十四），萧愻故居依山而建，坐西朝东，故呈西高东低之势，面对石塘湖，依山傍水，山清水秀。萧愻故居原为三进院落，但现仅存二进的正房。该建筑为单檐庑殿顶（图十五），即庑殿式屋顶，也称"五脊殿"或"四阿顶"，该种建筑形式的等级高于歇山顶，故为民宅中之高档住房。迄今为止，正房保存基本完好，梁、檩、柱等均为原来建筑构件（图十六）。尽管大门上面的横披暴露在外（图十七），经近百年的风吹日晒，但仍完整无损。正房为三开间，大厅高阔宽敞，两侧梢间应为板隔住房。从仅存的正房来看，当初三进院落的建筑很具规模。当地有一习俗，对有历史、有规模的大宅门叫老屋或大屋，

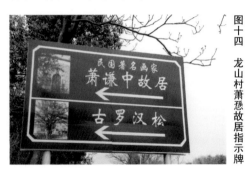

图十四 龙山村萧愻故居指示牌

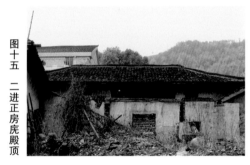

图十五 二进正房庑殿顶

图十六　二进正房的梁、檩、柱　　　　　　　　图十七　二进正房的横披

如位于萧悉故居正北处就有余家老屋，而萧悉故居则被称为萧家大屋。当时的通信，不必写详细地址，只写"安庆市北门外杨溪桥萧家大屋"即可收到，可见萧家大屋已成为地标性建筑。据介绍，这座三进院落的建筑是萧悉于20世纪二三十年代，亲自带钱至龙山村修建的。但萧悉自萧家大屋建成后，并未在此居住过。新建的萧家大屋曾悬有大匾，上书"龙樵书舍"，系萧悉亲笔所书。

　　萧悉未在萧家大屋居住过，那么他的故居又在何处呢？原来在萧家大屋的北侧还有一个三进的院落，两个院落相毗邻，这才是萧悉居住过的老宅。遗憾的是该建筑已于1958年全部拆毁，建筑痕迹荡然无存。迄今为止，只剩下在院中栽种的一棵罗汉松（图十八），该松直径半米左右，至今仍枝繁叶茂。萧悉生于斯长于斯，与父母、兄弟一同在这里生活，度过了他的童年和少年。为了叙述清楚，现将萧悉出资修建的房屋称为萧家大屋，将萧悉居住过的房屋称为萧悉故居，以示区别。

　　据介绍，萧悉故居所在位置原系一白姓人家所有。明代贡生白瑜在此居住，他曾建有白鹿书院，耆旧方以智在白鹿书院读书五年。清代乾隆年间，道台萧应植从白姓手中买下房屋后，将眷属从安庆接至龙山村。据载，萧应植曾编纂过《济源县志》，济源现为河南省十八个省辖市之一，位于黄河北岸，东接焦作。由此可知，萧应植任过济源县知县，官七品。还编纂过《琼州府志》，琼州即今海南省。由此可知，萧应植在海南任过琼州府道台，官四品。这就更不难解释，

图十八　罗汉松

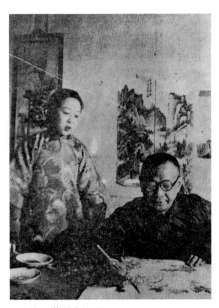

图十九　萧愻在作画

图二十　萧愻钤有"怀宁"的印章

为什么有人说罗汉松是萧应植从琼崖带来的树苗栽种在院中。琼崖系海南岛。萧应植买下白姓房屋后在原址重新修建新居，建筑形式为三进院落。新居内曾悬有两块匾额，一为"大夫第"，一为"观察第"。另据介绍，萧愻出资修建的萧家大屋主体建筑曾高过萧应植修建的萧愻故居，后觉不妥而将二层去掉。

萧家用"一字如水应自昌，安邦定国启贤良"十四个字排辈分，萧应植为"应"字辈，到萧愻这一代应为"邦"字辈。萧愻父母给萧愻起的名字，不得而知。萧愻父母共育有六子，无女。老大因女儿嫁至安庆，便随女儿定居安庆；老二便是萧愻；老三居家，无特长；老四早殁；老五后在安庆华清池任账房先生；老六婚后去世，萧愻父母待六儿媳视如己出，便改称六姑。萧愻父母无耕地，靠种植果木石榴、杏等维持生计。另据介绍，萧愻十几岁便跟随亲戚学习绘画。到北京后先娶一妻，未生育，后殁。萧愻又娶一妻（图十九），生有二子。此二子曾于1949年中华人民共和国成立后不久回过龙山村，后再无联系。萧家大屋建成后由老三、老五居住，而萧愻故居后来则由萧愻父亲的兄弟居住。

萧愻在书画作品中，署款书"怀宁萧愻"，钤印用"怀宁萧氏""怀宁萧愻之印（图二十）"等印。但无论是萧家大屋，还是萧愻故居，所处位置均属桐城地界，而不在怀宁地界。这说明尽管萧应植是从安庆迁至龙山村，但在萧应植之前萧氏应是从怀宁迁至安庆的。因萧愻的先人与安庆有着密切的关系，故曾有人就误作萧愻为安庆人。萧愻在北平艺专讲课时有一学生，其名周抡园，他在介绍萧愻时就写道："萧谦中，安徽安庆人。"应该说，萧愻的祖籍是怀宁，原籍是桐城，也曾客居过安庆。

安庆市北面除有大龙山，尚有小龙山，文献记载"同安城北山万重，西曰大龙东小龙"，统称龙山。大、小龙山秀峰叠嶂，天然屏障。登高远眺，可望长江。这就是萧愻书画用印"家在龙山凤水"中"龙山"之来历。龙山周边有石塘湖、菜籽湖、石门湖、嬉子湖等水系，这就是"凤水"之来历。这足以说明萧愻虽于青年时代便离家北上，但家乡的美丽给他留下了深刻印象。萧愻此印有出处：家在大龙山之阴的清代著名书法家、篆刻家邓琰（石如）就有"家在龙山凤水"印，萧愻此印不仅印文借鉴了邓琰，就连篆刻风格亦相近，属"皖派"风格。

图二十一 "家在龙山石树巅"印

图二十二 "石树"

萧愻还有一方书画用印，印文为"家在龙山石树巅"（图二十一）。"龙山"前文已作介绍，在此不赘，至于"石树"则有必要做详细解释。在萧愻故居以北有一处地方叫灵山石树，所谓灵山是相传有黄龙在此居住，故此山有灵气。凡人到此，便可家出才俊，人获富贵，故称"灵山"。所谓"石树"是因象形而得名，树木的干是指从山脚到山顶，由巨型球状花岗岩叠垒而成的自然景观，从根部到树冠，有近百个洞室相连，全长1500米。树枝亦由巨石形成，高低错落，向左、右延伸。而其他山体均有植被，好似树上的绿叶，这样就组成了一棵好大的"石树"（图二十二）。此景远观效果极佳，反映出先人丰富的想象力。"灵山石树"是当地一景，这就是"石树"之来历。萧愻屡用此印，说明他笔下的山水就是家乡的写照，也说明他对家乡山水的眷恋和热爱。

萧愻在早期作品的署款中曾写过"皖江"，经查，皖江是指长江流域安徽段，两岸覆盖地域涉及现行行政区划的八个市，即合肥、安庆、池州、铜陵、芜湖、马鞍山、宣城和滁州。

3. 何时北上到"都门"

关于萧愻何时离开安徽北上至北京，迄今为止未见有任何文字记载，现只能根据姜筠、陈衍庶、萧愻的绘画作品和行踪分析，力求将时间推算得更为精准。

第一个问题是要确定姜筠到北京的时间。姜筠曾于1891年在扬州作《寒溪暮烟图》，六年后的1897年，时年五十一岁的姜筠已到北京，他在《四季山水屏》中题道："颖生时客京师。"目前虽不知萧愻到北京的准确时间，但可知萧愻于1903年，时年二十一岁已到北京，他在《青绿世外桃源图》中题道："夹路秾花千树发，垂轩弱柳万条新。癸卯（1903）嘉平月，为粹然先生乡大人粲正，谦中萧愻写于都门（北京）。""粹然先生"虽不知姓什么，但通过"乡大人"，可知"粹然先生"应为安徽人。这是迄今为止发现的萧愻最早明确作于北京的画作。姜筠于1897年时已在北京，萧愻于1903年时也已到北京，故可得知萧愻到北京的时间应在1897年至1903年之间，也就是萧愻十五岁至二十一岁之间。如若考虑到十五岁就出远门可能性不大的话，那萧愻到北京的时间似应在1900年左右，也就是萧愻十八岁左右。

第二个问题是要确定陈衍庶到北京的时间。光绪三十年（1904），时年五十五岁的陈衍庶代理新民府知府，官居四品。也就是在这一年，陈衍庶在北京开设崇古斋古玩店。按前文叙述，1904年时萧愻已到北京，故萧愻与陈衍庶相识成为可能。因在1904年时陈衍庶还为官一方，故不可能久住北京。也正因为陈衍庶要回新民任上，这才有了萧愻于1904年或1905年到东北辽宁新民。另外，有说陈衍庶是于1900年在北京开设古玩店，如果此说成立，此时姜筠也已到北京，这就是更能印证前文的推测，萧愻到北京的时间是1900年，时年十八岁。

▌4. 北京拜师两画家

青年时代的萧愻从安徽北上至北京，拜在姜筠、陈衍庶两位书画家门下学习绘画。

《中国美术家人名辞典·萧愻》载："萧愻（1883—1944），字谦中，号龙樵，安徽怀宁人。姜筠弟子，画山水学其师，并为师代笔。筠待之苛。随友人入川，又赴东北习幕，均不得意。三十八岁复回北京，见展览会中石涛、半千、瞿山画，气韵雄厚，遂一舍旧习，自创一格，用笔苍厚，设色浓重。惜布置太密，缺灵疏之气。在北京美专及各画会任教多年。著课徒画稿一卷。卒年六十二。"（胡佩衡稿）由此可知，萧愻曾拜在姜筠门下学习绘画。

姜筠何许人？《中国美术家人名辞典·姜筠》载："姜筠（1847—1918），字颖生，别号大雄山民，安徽怀宁人。光绪十七年（1891）举人，官礼部主事。山水专学王翚（图二十三），笔墨凝重，殊乏清疏之气。间作花卉。书法苏轼，兼擅篆刻。1913年梁启超在北京雅集词人诗友于万牲园，举行癸丑上巳修禊，颖生曾作图纪念。"进而得知，因姜筠山水私淑王翚，故萧愻早年山水画亦有王翚风范（图二十四）。

萧愻到北京后还师从另一位书画家陈衍庶。《中国美术家人名辞典·陈衍庶》载："陈衍庶（1851—1913），一作衍鹿，字昔凡，安徽怀宁人。工书、画，以王翚为宗，曾官奉天，与姜颖生齐名，而神韵过之。萧谦中曾从其学画。"由此可知，萧愻的另一位老师是陈衍庶。关于陈衍庶的简介还可进行补充，陈衍庶为光绪元年（1875）举人，"权新民府擢道员"，正四品。晚号石门渔隐、石门湖叟，室名四石师斋（沈石田、王石谷、刘石庵、邓石如）。陈衍庶为陈独秀的叔父，后将陈独秀嗣为子。陈衍庶之宅第亦在大龙山阳，距萧愻故居很近。陈衍庶在任期间曾收张作霖为义子。陈衍庶不仅是书画家（图二十五），也是收藏家、鉴赏家。据介绍，陈衍庶在当官的同时靠贩马等获利颇丰，故富甲一方。

姜筠和陈衍庶虽然有着不同，但共同点也不少。他们二人同为安徽怀宁人，同为萧愻的老师、前辈，同为光绪年间的举人，同为清廷命官，同为书法家、画家，同为收藏家、鉴赏家，山水画均私淑王翚。说到姜筠与陈衍庶的一个不同之处，就是姜筠的书画作品在市场流通比较常见，而陈衍庶的书画作品在市场则较为罕见。究其原因有四：一是姜筠为官十余年，而陈衍庶为官二十余年，相比之下姜筠在时间方面较为充裕；二是姜筠卸任后成为职业画家的时间长达二十余年，而陈衍庶挂印归乡后数年便去世；三是姜筠晚年以鬻画度日，而陈衍庶晚年是以作画为消遣、自娱；四是姜筠享年七十二岁，而陈衍庶享年为六十三岁，姜筠比陈衍庶的寿命长了近十年。

据介绍，陈衍庶与姜筠有着姻亲关系，陈衍庶的女儿嫁给了姜筠的侄子。另据载，安庆画家蔡景元家与姜筠、萧愻两家都是近亲，姜筠是蔡景元的外祖父，萧愻是蔡景元的表舅父。蔡景元

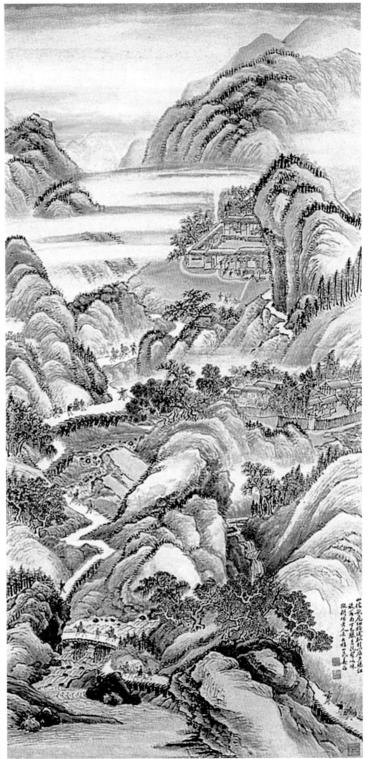

图二十三　姜筠　夕阳行旅图

图二十四　老树经霜图

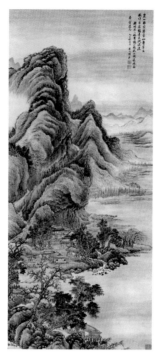

图二十五　陈衍庶　仿王翚秋山图（上款为周肇祥）

图二十六　姜筠为陈衍庶题《黄易山水》

家住在安庆小南门，而萧愻家在安庆时住二郎巷，近在咫尺。萧愻在安庆时，曾受姜筠之托指导蔡景元作画。当萧愻到北京后，蔡景元还与萧愻有书信往来，并将画作寄至北京请萧愻指正。

　　陈衍庶、姜筠二人互相也有交往，最近发现的姜筠题跋即可说明。姜筠题跋全文如下："秋盦（黄易）司马精于金石之学，生平好游览山水，辄记以图，笔墨超逸，雅均欲流。此幅雄浑秀逸兼而有之，为秋盦仅有之作。旧藏丹徒吴氏，余曾假观数日，距今已十余稔。昔凡兄忽于厂肆得之，不知何时流出。昔凡忻幸之余，属为题此。余则不啻旧雨重逢，亦乐为之记也。姜筠。"（图二十六）虽然黄易所作之图不知下落，但通过题跋可以看出二人有着共同的爱好，并且关系很密切。

5. 东北"习幕"在新民

《中国美术家人名辞典·萧愻》载："……姜筠弟子，画山水学其师，并为师代笔。筠待之苛。随友人入川，又赴东北习幕，均不得意。……"（胡佩衡稿）由此可知，萧愻师从姜筠学习绘画，后由于姜筠沉湎于打麻将牌而疏于作画，便让萧愻为其代笔。可能是在润笔分成的比例上，姜筠过于计较，引起萧愻不满。于是萧愻愤然出走，离开北京。按胡佩衡所说，萧愻出走后先去的四川，后去的东北。由于胡氏之说过于简单，没有叙述萧愻"随友人"是哪位友人，"入川"后到过四川的哪些地方，是哪年到的四川，又于何时离开四川，胡氏也没说萧愻于哪年到的东北，在谁处"习幕"，是东北的哪个省，具体的地名又是何处，萧愻何时离开东北，离开东北的原因也和离开四川一样，是否因为"不得意"等等。现根据已掌握的资料进行分析，以补充胡说之不足。

自《萧愻书画鉴定》于2000年出版后（天津古籍出版社2000年6月），虽曾密切关注各地的拍卖图录，但在十数年间里仍未发现萧愻明确写有作于四川某地的画作，这不能不说是个遗憾。估计造成这种情况可能有两个原因：一个是萧愻在四川的时间太短，故画作就会罕见；另一个是萧愻那时在画界尚无知名度，就是有作品也不被人所珍视。根据前文的考证，可以初步确定萧愻于1903年或1904年，也就是二十一岁或二十二岁时离开北京到四川。而1905年9月时，时年二十三岁的萧愻已身在东北辽宁新民。萧愻在《仿巨然峰回石路图》中题道："峰回石路转，足可娱瞻听。此中如有屋，便是醉翁亭。仿巨然笔，乙巳（1905）九月，锡三都护大人雅正，皖江萧愻画于新民。"（图二十七）这是迄今为止发现萧愻作于新民的唯一的画作。由此可以推测，萧愻在四川的时间往长处说两年左右，往短处说也就一年左右。鉴于萧愻在四川的时间如此之短，说明胡氏之说"不得意"靠得住。

新民现隶属于辽宁省沈阳市，清代光绪二十八年（1902）改新民厅为府。陈衍庶于光绪元年（1875）中举，考取眷录馆，议叙后补知县，以知县在山东治理黄河有功，保举以直隶州用。后调盛京（今沈阳）办理文案，署奉天军粮同知，历任怀德、柳河知县，又授任辽阳州，升凤凰厅，权新民府擢道员。道员（道台）是省（巡抚、总督）与府（知府）之间的地方长官，正四品。1909年左右，陈衍庶挂印辞官，回归故里。萧愻之所以能于1905年到新民是因为陈衍庶正"权新民府"。关于萧愻从四川到东北辽宁新民，是陈衍庶将其召至新民，还是萧愻主动投奔陈衍庶，目前尚无文字记载，但根据当时萧愻的具体情况，估计是萧愻主动投奔的可能性大些。

1912年黄宾虹致载和的信中说："……如陈昔凡即陈独秀之继父，收藏金石书画，北平有崇古斋古玩铺今尚存。当时昔凡翁携其学徒萧谦中，仅二十余岁，来沪借住贞社楼上月余，后北行。"黄宾虹所说证实了萧愻曾跟随陈衍庶到过上海，萧愻时年二十多岁。完全有理由相信，萧愻到上海是1905年到新民之后不久发生的事。黄宾虹在信中说萧愻的身份是"学徒"。陈衍庶在北京开设崇古斋后，还曾在沈阳开设分店，萧愻极有可能就是在沈阳崇古斋里当学徒，而并非如胡氏之说是"习幕"。明清时期，地方官署中无官职的佐助人员，分管刑名、钱谷、文案等，由长官私人聘请，称为"习幕"，俗称师爷。即便是萧愻日后有可能当过师爷，但在开始阶段就是学徒。由此又联想到一件事，那就是萧愻于三十二岁重回北京后，被任所长的周肇祥推举为在北京故宫武英殿成立的古物陈列所古物鉴定委员会委员，同为委员的有罗振玉、陈汉弟、容庚、

中/国/名/家/书/画/鉴/定/丛/书

萧愻书画鉴定

XIAOXUN SHUHUA JIANDING

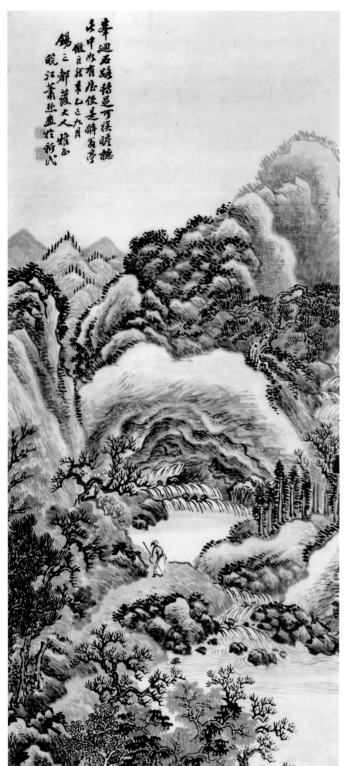

图二十七　仿巨然峰回石路图

马衡、颜世清等。萧愻之所以能进古物鉴定委员会，一是和萧愻与周肇祥的关系有关，另一个就应与萧愻在崇古斋当过"学徒"有关。

萧愻于1905年左右到新民，于1914年返回北京，共在新民寓居长达十年左右。如果按胡氏所说"均不得意"，那么萧愻早就会离开辽宁。就连1909年陈衍庶离任后，萧愻还在辽宁住有五年，这都说明萧愻无论是"学徒"，还是"习幕"，心情很好，日子过得也不错。

6. "复客燕京"在何时

　　根据前文叙述，得知萧愻到北京的时间为1903年或稍早一些，也就是萧愻二十一岁或之前。又大约于1904年或1905年到四川，也就是萧愻二十二岁或二十三岁。后又于1905年9月左右离开四川去了东北辽宁新民，萧愻时年二十三岁左右。《艺林月刊·萧谦中玉照》的文字说明只写有"漫游巴蜀"，不知何故对在东北长达十年左右的"习幕"只字未提。尽管《艺林月刊》的记载与《中国美术家人名辞典·萧愻》中"随友人入川，又赴东北习幕"有所不同，但都说明了一件事，那就是萧愻确实离开过北京。现根据实物资料得知，萧愻于1914年、时年三十二岁时重回北京。

　　关于萧愻何时重回北京是个很重要的问题，是萧愻一生中的一个重要转折点，因为只有重回北京才会有"中年变法"，才会有"萧派"绘画艺术。萧愻何时重回北京，目前见于文字记载的主要有三处。一为《中国美术家人名辞典·萧愻》（上海人民美术出版社1980年出版）载："三十八岁复回北京。"二为《荣宝斋画谱·山水部分·萧谦中绘》（北京荣宝斋编辑，1992年出版）载："1921年重返北京（按萧愻习惯虚岁计龄，此年应为三十九岁）。"三为《中国近现代人物名号大辞典·萧愻》（浙江古籍出版社1993年出版）载："三十八岁复回北京。"从出版时间上分析，后两者明显照搬了《中国美术家人名辞典》。尽管胡佩衡与萧愻系同时期画家，在介绍萧愻有关情况方面具有一定的权威性，但有些介绍还是值得商榷，比如很重要的问题就是萧愻何时重回北京。

　　萧愻在五十九岁时作《萧愻萧俊贤合作山水》（图二十八），题道："屋泉宗兄长余十八岁，相别忽已十余年。此作老态荒率，或以为未足，爰为补茅阁渔舟，并略加点染，未顾忌续貂之诮，幸未失其本来面目，恐无能辨识者也。萧愻时年五十九，客燕京又廿七年矣。"萧俊贤生于1865年，萧愻生于1883年，故萧俊贤年长萧愻十八岁。萧俊贤离开北京南下至上海的时间为1928年，萧愻作此图的时间为1941年，题字中所说"十余年"的准确时间应为十三年。根据萧愻所题，他五十九岁时已经在北京寓居了二十七年，故得知萧愻重回北京的年龄应为三十二岁，时

图二十九　秋水蒹葭图

图二十八　萧愻题《萧愻萧俊贤合作山水》

图三十　为周肇祥作《簾灯纺读图》

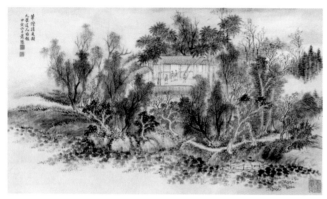

图三十一　为周肇祥作《苇湾消夏图》

图三十二　为徐世昌作《弢园图》（署款）

间是1914年。此说因出自萧愻之口，故真实可信。

　　关于萧愻三十二岁重回北京一事，由于是根据萧愻所说"客燕京又廿七年矣"，足可以板上钉钉，但还有其他证据可以进一步证明。这些证据可分为两类，一是直接证据，二是间接证据。直接证据是萧愻曾于1919年时年三十七岁时作有《秋水蒹葭图》（图二十九），题："秋水蒹葭图。己未闰七月，寄赠竹如七表兄鉴证。弟萧愻时客都门。"该图直接证明萧愻在三十七岁时已在北京。

　　间接证据又可分两类：一类为作品，一类为行踪。萧愻三十二岁时为北京的周肇祥作有《簾灯纺读图》（图三十），题有："簾灯纺读图。甲寅（1914）五月，写慰养庵道兄孝思，弟萧愻。"《簾灯纺读图》系萧愻为周肇祥母陈太夫人纪懿德所作，周肇祥共征图十余本，萧愻所作为第一本，其余作图者有陈师曾、姜筠、林琴南、金家庆、吴待秋、汪洛年、金北楼等。同年，萧愻又为周肇祥作《苇湾消夏图》（图三十一），题有："苇湾消夏图。无畏道兄雅鉴，甲寅（1914）六月，萧愻。"

　　1915年，时年三十三岁的萧愻为在北京的徐世昌作《弢园图》（图三十二），题有："弢园图。乙卯（1915）春日，东海相国命画，萧愻敬绘。"《弢园图》卷前有徐坊题"林园胜事"，

后有樊增祥、周树模、易顺鼎跋。翌年，时年三十四岁的萧愻又为徐世昌作《水竹村图》［图三十三（二）］，题有："水竹村图。骙斋相国命制。丙辰（1916）十月，萧愻。"《水竹村图》卷引首有徐世昌题："水竹村图"［图三十三（一）］，后有王树楠、姜筠、姚永概、易顺鼎、樊增祥、张元奇［图三十三（三）］等人跋。姜筠题："先朝优礼待公存，始识山中宰相尊。岁以十千赡穷乏，桑将八百付儿孙。不忘故旧金兰契，归老田园水竹村。闻道西庄更幽邃，定师松雪写桃园。大雄山民姜筠。天津傅相以《水竹村》见示敬题一律，时丁巳八月。"［图三十三（四）］

另外，萧愻还画过北京西山孙承泽的卜居之所。1918年，时年三十六岁的萧愻作有《西山水源头》，题有："西山水源头乃孙退谷卜居之所，髯兄访得遗址，筑屋数椽，以寄遐思。爰图其大略请正，余风雨孤灯中卧游一景也。戊午五月萧愻。"孙退谷系孙承泽，明代崇祯进士，在李自成大顺政权任四川防御使，清朝官至都察院左都御史，加太子太保，顺治十年辞官，隐居北京西山时完成了《庚子消夏记》。

关于行踪的例子也有许多。据1916年《怀宁县志》载，萧愻于1914年至1916年被推荐入北京北洋政府政事堂主计局任主事。同年，北京故宫武英殿正式成立古物陈列所，周肇祥任所长，萧愻与罗振玉、陈汉弟、容庚、马衡、颜世清等为古物鉴定委员会委员。1915年，萧愻与周肇祥同游北京宝塔寺、九莲慈阴寺。1916年，萧愻与周肇祥等同赴河南辉县为徐世昌做寿，并同游北京小汤山、西山。1918年，国立北平美术专科学校成立，萧愻与陈师曾、萧俊贤、王梦白、姚茫父、凌直支等同任中国画教师，等等。以上事实均可说明，萧愻在1920年、时年三十八岁之前就

图三十三（一）　徐世昌题"水竹村图"

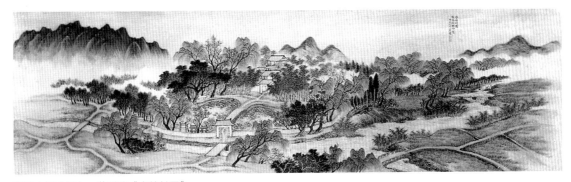

图三十三（二）　萧愻作《水竹村图》

图三十三（三）　张元奇题跋　　　图三十三（四）　姜筠题跋

《中国美术家人名辞典·萧愻》的撰稿人为胡佩衡。胡佩衡（1892—1965），名锡铨，以字行，号冷庵，河北涿州人。据记载，胡氏二十岁时才在北京与一些画家交往。由此可知，萧愻初到北京，后又离开北京时，胡氏尚未到北京。但当萧愻重回北京时，胡氏已在北京，按理应知晓萧愻的行踪，不知何故胡氏将萧愻重回北京的时间写成1920年，而且偏差较大。是胡氏记忆错误，还是笔误，不得而知。

　　萧愻早期山水画因师承姜筠、陈衍庶，故画风深受清初"四王"之一王翚的影响。尽管萧愻早期山水画，在二十二岁作有《仿巨然老树经霜图》，二十三岁作有《仿巨然峰回石路图》，但细审其用笔仍未脱王翚习气。据载，姜筠晚年沉湎于麻将牌而疏于绘事，故请学生萧愻代笔。萧愻能为老师代笔，一方面说明学生画风酷似老师，更主要说明萧愻绘画功底深厚，已被姜筠所认可。就连之后的陈衍庶收留萧愻、周肇祥提携萧愻都跟萧愻在绘画方面的天赋有关，认为萧愻是个可塑之才。

　　清代初年，受皇室扶植的"四王"画派，是以王时敏、王鉴、王翚、王原祁为代表，他们成为画坛的正统派。"四王"以摹古为宗旨，崇尚五代董源和元代"四大家"黄公望、吴镇、王蒙、倪瓒，讲究笔墨情趣、技巧，功力颇深。但是"四王"作品内容缺乏生气，陈陈相因，他们的山水画影响了有清一代。"四王"之一的王翚初师王鉴，后由王鉴引荐而拜在王时敏门下。王翚是"四王"中技法比较全面、成就比较突出的画家，被后世称为"画圣"。王翚画风宗者甚多，形成了"虞山派"，追随者主要有王玖、杨晋、王三锡等。尽管"虞山派"流传很久，但很少有出类拔萃之人物，于是出现了王翚不可学和可学的两种说法。

　　持不可学者有例证：清代末年有"三生"，即姜筠（字颖生）、葆济（字东生）、元隽（字博生），他们的山水画均宗王翚，从不越雷池一步，最终落个"死王翚"，真可谓"三生不幸"。持可学者亦有例证：清末吴庆云（？—1916），字石仙，号泼墨道人，上元（今南京）人，流寓上海。山水画初学"四王"，尤醉心于王翚。赴日本归国后，其画墨晕淋漓，烟云生动，峰峦林壑，阴阳向背处，皆能渲染入微。故其晦晴之机，风雨之状，无不一一幻现而出。他参用西法，又擅米芾、高克恭两家墨戏，作品深受鉴藏家所喜爱。由此可见，问题关键不在于学

中／国／名／家／书／画／鉴／定／丛／书

萧愻书画鉴定

XIAOXUN SHUHUA JIANDING

016

谁，而主要是不为所囿，要有创新。萧愻虽先学王翚，但同时还师法其他古代画家，尤其是"中年变法"后，他上溯五代、宋代、元代诸家（图三十四），主攻龚贤（图三十五）、石涛、梅清。走出王翚的"石谷"，与吴庆云均属不幸中之万幸。抛弃"死王翚"，换来"活萧愻"，就此一点，萧愻要比姜筠有魄力、有能力、有眼力。

随着年龄的增长、眼界的开阔和阅历的丰富，萧愻于三十六七岁时实施了"中年变法"。嬗变之后，萧愻对王翚的态度更为明朗，他在五十八岁作的《四季山水·寒山雪霁图》中题道："石谷子拟右丞《雪图》，严整工致，叹未曾有。及见石涛师信笔挥洒，更见神仙。转觉王氏刻化太过，此系邯郸学步也。"同年，萧愻在《拟赵孟頫蕉林仙馆图》中题道："赵擅长《蕉林仙

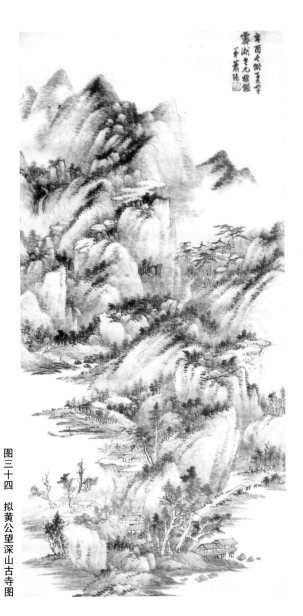

图三十四　拟黄公望深山古寺图

图三十五　拟龚贤深山访友图

图三十六　拟赵孟頫蕉林仙馆图

馆》，耕烟散人尝写之，兹拟其大意。"（图三十六）据胡佩衡所说，萧愻是"见（北京）展览会中石涛、半千、瞿山画，气韵雄厚，遂一舍旧习，自创一格，用笔苍厚，设色浓重"。但胡佩衡并未说萧愻于何年，在何处，看了何种展览。在当时与萧愻交好的萧俊贤、陈半丁均曾师法石涛，萧愻不可能不受影响。再者，在当时学习石涛绘画亦是一种风尚，萧愻受大环境影响也是有可能的。萧愻即便是看了画展深受启发而"一舍旧习"，那也是外因通过内因起作用，主要是萧愻在主观上意识到"跳出'三王'外，不在'石谷'中"的重要性。

萧愻"中年变法"后，他的山水画逐渐以崭新的面目呈现于画坛。除了有师法龚贤的"黑萧"外，尚有师法倪瓒、黄公望的"白萧"，还有师法王蒙的"赭萧"和师法赵孟頫、赵令穰等的"彩萧"等，风格多样，美不胜收。对于"黑萧"，有人评道："笔酣墨饱，气韵雄厚，不识者以为过黑，而讵知佳画之作，岂为目前俗子充美观耶！千百年后，犹可睹其标格，乃称杰构耳！"对于"白萧"，有人评道："近来喜粗笔重墨，力求雄厚，此作以清疏观胜，譬诸久饫肥甘，忽逢蔬笋，自是另有风味！"至于"赭萧"更具文人画风范。元代黄公望创浅绛后，用此法者不乏其人，然萧愻却更精通此道，驾轻就熟，能胜侪辈一筹。由于萧愻中年以后多"黑萧""赭萧"，故"彩萧"多不被后人所知。实际上萧愻的青绿山水可与同时期的张大千、溥心畬、吴湖帆、郑午昌、祁井西等相媲美，设色雍容华贵，艳丽丰腴，不匠不腻，不火不燥，深得宋、元人神髓。

萧愻虽于中年走出了王翚的"石谷"，另辟蹊径，自成一家，但偶尔也有"旧地重游"之作。他四十六岁曾作有《仿王翚绢本墨笔山水》，题："戊辰（1928）七月既望，大龙山人萧愻。"可见王翚对萧愻影响之深。此图系绢本，这在萧愻绘画作品中极为罕见。

8. 临古溯源师"董巨"

大凡一个画家在初学绘画阶段必走师古之路，从师古入手，经过集古之大成，达到化古之境地。萧愻亦不例外，他在五十二岁时于画中题道："一艺之成，谈何容易。不能求能，熟复转生。精益求精，功无穷尽。每见古人名迹，细心究味，一点一拂，亦可觇其品学。侥幸成名，无宜韬养，满损谦益，古有明训。大器晚成，愿与研究此道者共勉之。"迄今为止，发现萧愻临摹的古人有：唐代王洽；五代董源、巨然、荆浩、关仝；宋代李成（图三十七）、燕文贵、米芾、米友仁、王诜、赵令穰、李唐、刘松年、江参；元代赵孟頫、高克恭、黄公望、吴镇、王蒙（图三十八）、倪瓒、方从义（图三十九）、柯九思；明代唐寅、董其昌、萧云从、杨文骢；清代王翚、石涛（图四十）、髡残（图四十一）、弘仁、梅清、梅庚、龚贤（图四十二）、朱耷（图四十三）。为了进一步了解上述古代画家的师承关系，请参阅书中附录二《萧愻临摹古代画家简介》。通过该《简介》会发现萧愻在临摹古代画家时有如下四个特点：

（1）以师江南山水画派为主

中国绘画到了隋唐时期，作为人物活动环境的山水画，由于重视了比例的得当，较好地表现了"远近山川，咫尺千里"的空间效果，开始具有了独幅山水画的价值。到了唐代，青绿山水和水墨山水先后成熟，以李昭道、吴道子、张璪为代表的山水画此时已获得独立地位，工致而精丽者尚带装饰意味，粗放而言简意赅者却脱颖而出。以王墨等人为代表的山水画的变异，是这一时期值得注意的现象，选材盛行树石，画法渐重用墨，泼墨山水崛起。到了五代时，山水画发展了唐人的水墨一格，出现了荆浩开创的北方山水画派和董源开创的江南山水画派。董源的山水多画江南景色，

图三十七　拟李成雪山图

图三十八　拟王蒙秋山图　　　　　　　图三十九　拟方从义观瀑图

图四十　拟石涛秋山读易图

图四十一　拟髡残秋山访友图

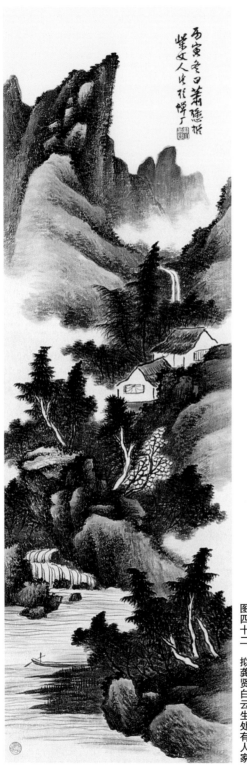

图四十二　拟龚贤白云生处有人家

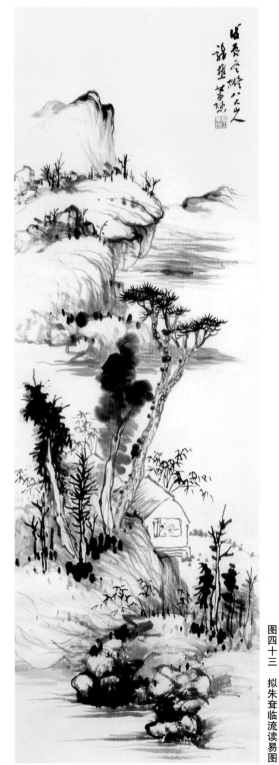

图四十三　拟朱耷临流读易图

草木丰茂，秀润多姿，云雾显晦，峰峦出没，充满生机。他的水墨画类王维，着色的如李思训，擅用披麻皴。巨然师承董源，然比董源雄秀奇逸。萧愻对江南山水画派情有独钟，目前发现他二十岁刚过的几幅山水画中，就有两幅为仿巨然，一为二十二岁作的《仿巨然老树经霜图》，一为二十三岁作的《仿巨然峰回石路图》。萧愻不仅在早年师法董源、巨然，并且在以后的题画时也经常提及二人。他在五十八岁时写道："方方壶或亦脱胎董、巨而自立门户，不落窠臼者，此拟之。"六十一岁时写道："古人喜用墨者，盖大都脱胎董、巨，余乃任笔挥洒或当与古人相合处，不期然而然者也。"

宋代米芾所作山水源出董源，天真发露，时出新意。其子米友仁作画"风气肖乃翁"，创造了"米家山水"。元代高克恭山水初学"二米"，后学"董巨"。元代方从义山水学董源、米芾、高克恭。元代柯九思"画石用董巨一派，作披麻皴"。明代董其昌"山水学黄公望，中复去而宗董巨"。萧愻于二十五岁作有《拟董其昌烟江叠嶂图》（图四十四），题有："丁未（1907）初秋，老髯道兄属董文敏《烟江叠嶂图》，篝灯为此，数夕而成，未悉有虎贲中郎之似否？萧愻。"此图为绫本，萧愻临摹得惟妙惟肖，自诩："没见过跟原作如此一样的作品吧？"清初的梅清和石涛在画风上均受"元四家"影响，梅庚画风近梅清。清初龚贤善画山水，师法"董巨""二米"等。清初王翚山水画私淑"元四家"。清初髡残山水画法黄公望、王蒙。清初的朱耷山水画学黄公望，在构图上颇受董其昌影响，但用笔干枯，一片荒凉气象。迄今为止只发现一幅萧愻仿朱耷的作品，行笔流畅恣肆，墨气氤氲变幻，构图疏朗简括，是一件难得的珍品。

另外，明代的萧云从（字尺木）"善山水，得倪瓒、黄公望笔法"。目前不仅发现萧愻所钤用的印章中有"小尺木"印，并且还发现了萧愻在早期作品《仿古隐居图》（图四十五）中署款写有"小尺木"。《仿古隐居图》以墨笔为主，浅敷赭石，构图疏简，用笔整饬，有萧云从开创的"姑熟画派"身影。该图历经百余年，饱受沧桑，致使题字漫漶。但在署款位置依稀可见"小尺木"三字，并在三字下隐约可辨识出"愻"字，所钤印章也似有"愻"字。此件作品的发现不仅是迄今为止唯一一件带"小尺木"的作品，也是迄今为止萧愻最早的山水画作品，推测其年龄应在十八岁之前。

（2）以师北方山水画为辅

自荆浩开创了北方山水画派后，追随者有张图、跋异、胡翼、朱繇、关仝等。荆浩、关仝创造了大山大水式的构图，善于描写雄伟壮美的全景式山水。经统计，萧愻在借鉴北方山水画派方面，临摹过荆浩、关仝、燕文贵、李成、王诜、李唐、刘松年和唐寅的作品，共计八人。宋代燕文贵所画为北方山水，属"燕家景致"。宋代李成亦画北方山水，师承关仝，创造了"寒林"

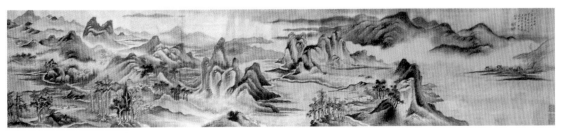

图四十四　拟董其昌烟江叠嶂图

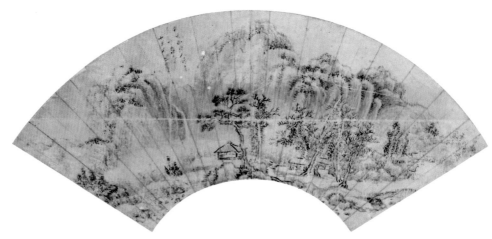

图四十五　仿古隐居图

形象。宋代王诜与荆浩、关仝一脉相承。南宋李唐山水师荆浩、关仝，而南宋刘松年又师李唐。至于明代唐寅则师李成、范宽等。萧愻不仅早年就对北方山水画派进行借鉴，如他于二十四岁作《仿唐寅秋崖听瀑图》（图四十六），题："秋崖听瀑。唐子畏有此本，而以山樵、大痴笔法成之，便觉别饶趣味，识者当能辨也。丙午（1906）腊月，龙樵萧愻。"就是到了晚年仍然有借鉴北方山水画派的作品，如六十岁作《拟王诜蜀道寒云图》，题："王晋卿尝写《蜀道寒云》，此略其大意。"六十一岁作《拟关仝山水》，题："拟关仝似云林，倪即师关也。纸粗笔柔，不能十分得心应手，为恨！癸未（1943）正月，萧愻。"

　　就目前掌握资料得知，萧愻临摹的古代画家共计三十四人，而临摹北方山水画派的古代画家只有八人。萧愻临摹江南山水画派的古代画家的人数，是临摹北方山水画派的古代画家人数的四倍，由此可以说萧愻属于江南山水画派的画家。另外，萧愻临摹的北方山水画派的古代画家中，除唐寅为明代外，均为五代和宋代，而没发现有元代和清代。

　　（3）由"四僧"上溯"元四家"

　　清初，受皇室扶植的"四王"画派成为画坛正统派的同时，在江南地区却出现了一批反正统派的画家，他们大多是明末遗民，政治上不与清代统治者合作，艺术上主张抒发个性。因此，作品往往感情真挚强烈，风格独特新颖，代表画家有石涛、髡残、弘仁、朱耷，即"四僧"。画派有以龚贤为代表的"金陵画派"，有以弘仁为代表的"新安画派"和以弘仁、石涛、梅清为代表的"黄山画派"。尽管上述画派的代表画家均有较高水准，但萧愻认为石涛、梅清和龚贤三人更为典型，所以他于"中年变法"时主要汲取了这三位先贤的画风，形成了自己独有的"萧派"。

　　虽然"四僧""金陵画派""新安画派"和"黄山画派"的画家们在师古方面有所不同，但在师法"元四家"方面是共同的。故而萧愻也追根寻源，将师古的重点放在"元四家"。这就不难理解，萧愻为何将临摹江南山水画派的重点放在元代。元代绘画在继承唐、五代、宋代绘画传统的基础上有进一步发展，其显著特点是"文人画"的兴起，人物画相对减少，山水等画成为主

要题材。"文人画"的基本特征表现在异常突出绘画作品的文学性和对于笔墨的强调，重视绘画中的诗、书、画的进一步结合，体现了中国画又一次创造性的发展。

"元四家"在创作思想和创作方法上也各具特点。黄公望有浅绛和水墨两种面貌，浅绛山水深厚圆润，水墨山水则萧散苍秀，笔墨洒脱，境界高旷。萧愻在临摹黄公望时此两种面貌均有，只是浅绛多于水墨。王蒙以水墨山水为主，间或设色，多用枯笔，创"牛毛皴"法，其作品布局充实，结构茂密，摆脱了外家规范，卓然成家。萧愻在临摹"元四家"时以王蒙为最多，不仅布局充实，且浅绛居多。倪瓒创"折带皴"法，多用水墨枯笔干擦，偶尔着色，其作品多为湖山平远之景，章法简洁，萧疏秀逸。萧愻也偶有临摹倪瓒的作品，用笔亦简，然意境深邃。吴镇山水画中树石多为水墨，喜用湿笔，笔力雄劲。萧愻有不少临摹吴镇的作品，墨气氤氲，深得要领。综上所述，萧愻的山水画应属"文人画"范畴。

(4) 不学清初以下画家

萧愻在师法古代画家方面除有上述三个特点外，还有一个就是在临摹江南山水画派时不借鉴清初以下的画家。持此观点的近代画家尚有张大千。张大千在临摹古代画家时上溯不封顶，但下游有底线。张大千在三十多岁时曾在天津作《残柳孤舟图》，题："蜀人张大千写于沽上，荒寒为乾、嘉以来人所不及也，掷笔一笑！"此时的张大千以临摹古代画家为主，其中又以临摹"四僧"为多。"四僧"之一的弘仁作品萧疏淡逸，孤标自芳。与他同时期而又画风相近的有作画涤尽尘俗的汪之瑞、惜墨如金的查士标、笔简意足的孙无逸，被称为"海阳四家"，也是新安画派的代表。四人均以郊（孟郊）、岛（贾岛）之姿，行寒瘦之意。此四人中虽以查士标卒年为最晚，但也在康熙三十七年（1698）。到了乾隆、嘉庆、道光年间的黄左田，虽也宗法弘仁，然已成强弩之末。这就是张大千为何只学清初弘仁，而不学清中期画家的原因。

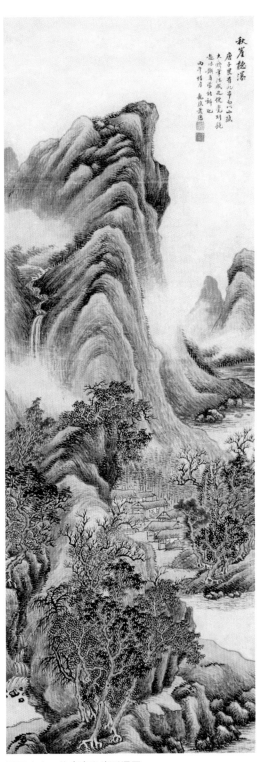

图四十六　仿唐寅秋崖听瀑图

至于萧愻为何不学清初以下画家也是这个原因。"四僧"、龚贤、梅清、萧尺木、王翚等均为清初画家，其中卒年以石涛、王翚为最晚，石涛卒于康熙四十四年（1705），王翚卒于康熙五十九年（1720）。《孙子兵法》云："求其上，得其中；求其中，得其下；求其下，必败。"萧愻深知其理，故而取法乎上。萧愻、张大千英雄所见略同！

9. 信笔挥洒好泼墨

泼墨是中国画用墨技法术语。用笔或其他工具将墨落于纸或绢等材料上，水墨渗化，干湿兼施，然后审视形象，略施几笔勾皴，使之完成，是大写意画法。相传唐代王洽酒酣时常为之，五代石恪、宋代梁楷有著名作品传世。后世泛指酣畅淋漓、墨如倾泼的画法。萧愻就曾于五十八岁时在画中题道："非董（董源）非巨（巨然），非吴（吴镇）非龚（龚贤），信笔挥洒，窃比王洽。"王洽一作王默，擅画松石山水。每作画前，必先饮酒，醉后以墨泼于绢素，用手脚涂抹挥洒，浓淡间随其形状而为山石云水。虽王洽作品于今无从可考，但仍可从米友仁的作品中寻见端倪。

萧愻于六十一岁时曾在画中题道："平常固好泼墨，而作米家山则极少。"由此可知，萧愻所说泼墨包括作"米家山水"（图四十七）。同年，萧愻还曾在画中题道："古人喜用墨者，盖大都脱胎董、巨，余乃任笔挥洒或当与古人相合处，不期然而然者也。"萧愻自青年时期就师法董源、巨然，"中年变法"后又师法善用墨者，他们是宋代米芾、米友仁父子，元代吴镇、高克恭、方从义，清代龚贤等，而上述诸贤善用墨者均取法董源、巨然。尽管米芾、米友仁父子开创了"米氏云山"，但萧愻仍然认为："襄阳墨戏，人以为创格，其实出自北苑，能知北苑方可学米也。"

米芾、米友仁父子喜绘云山墨画，有"米家山""米氏云山"之称，米芾作品今已无传，世称"大米"。米友仁作品尚有传世，世称"小米"。米友仁画山略变其父所为，云烟变灭，林泉点缀，看似草草而成，实则法度森严，清致可掬，自称"墨戏"，不附时风，又甚自重。高克恭擅画山水，以云山著称于世，初学"二米"，以韵取胜，后渗入董源画法，遂自成一家。萧愻也在《仿米氏云山》（图四十八）中题道："先贤立法，代有师承。米襄阳脱胎于董北苑，房山复脱胎于襄阳。雨窗图此，意在米、高之间。"方从义擅画山水，尤以云山著名，师法董源、巨然及米家父子，画风放浪飘逸，潇洒清疏。萧愻于五十八岁作有《仿方从义山水》，题："方方壶或脱胎董、巨而自立门户，不落窠臼者，此拟之。"

当"米氏云山"延绵至近代时，与萧愻一样师法"米氏云山"的张大千，就对宗"米氏云山"者"墨守成规，不离矩步"的画法提出质疑，认为"不容不变，似者不足，不似者乃是耳"。通过多年对"米氏云山"的践行，萧愻也对"米氏云山"有了新的理解和认知，寻求新的突破和变革，故此他在《云山墨戏图》中题道："云山墨戏，我行我法，不必定觅襄阳。"当张大千对"米氏云山"变革后，于画中题道"自诩张颠胜米颠"时，萧愻已早其三十多年就在《仿米芾白云深处》（图四十九）中题道："云山墨戏，不让米颠专美于前。"

图四十七　仿米家云山

图四十八　仿米氏云山

图四十九　仿米芾白云深处

10. "大龙""黄鹤"两山樵

萧愻，字谦中，号龙樵，别署大龙山人、大龙山樵、龙山樵客。他之所以在号、别署中带有"龙"，恐怕与他"家在龙山凤水""家在龙山石村巅"有关。他之所以又称"山人""山樵""樵客"，近则与姜筠号大雄山民有关，远则似与清代王翚或元代王蒙有关。王翚别署剑门樵客，王蒙号黄鹤山樵。迄今为止，发现萧愻早年作品只写籍贯和姓名的较多，如"皖江萧愻"，同时也有姓名和字、号相搭配的，如"谦中萧愻""龙樵萧愻"；但进入中年以后署款的内容呈多样化，姓、名、字、号、别署轮流出现和交叉搭配。

元代中后期绘画以黄公望、王蒙、倪瓒、吴镇为代表，世称"元四家"。此四家以简练超脱的艺术手法，把中国山水画提炼到了一个新的高峰，代表了这一时期山水画发展的主流，对明、清两代山水画影响极大。"元四家"在赵孟頫的影响下，广泛吸取五代、北宋水墨山水画成就，充分发挥笔墨在绘画艺术中的效用，突出了山水画的文学趣味，使诗、书、画有意识地融为一体，形成了以"文人画"为主流的山水画。综上所述，不难看出萧愻在山水画方面为何致力于"元四家"的原因。

"元四家"之一的王蒙于元代末年时弃官，归隐浙江杭县东北的黄鹤山。明朝建立后曾任泰安知州，后因胡惟庸案受累，被捕后死于狱中。他善画山水，亦工诗文、书法。绘画继承董、巨传统，自出新意，独具面貌，是元代具有创造性的山水画大家。王蒙喜用枯笔干皴，多用解索皴、牛毛皴或细笔短皴，有时兼之以小

图五十　拟王蒙临流独坐图

斧劈皴。他的山水画突出点是布局充满，结构复杂，层次繁密，笔法苍秀，表现出山水的翁郁、华滋，风格多样。绘画主题多表现高士的隐居生活，如《葛稚川移居图》《青卞隐居图》《夏山高隐图》等。

王蒙的山水画总的来说在笔墨功夫上要高出时辈，他以多种方法表现出江南溪山林木的苍郁繁茂和温暖润滋。他的作品用笔繁而不乱，构图满而不臃，结构密而不塞。这种十分突出的个人风格，明显有别于"元四家"的黄公望、倪瓒、吴镇。元代之后，王蒙的山水画被奉为范本，广泛传摹，影响至今。这些都是萧愻为何在师"元四家"时尤为看重王蒙的主要原因。

由于发现萧愻在早期就有临摹王蒙的绘画作品，故推测萧愻在取号、别署时是在有意向王蒙靠拢。王蒙号黄鹤山樵，萧愻就号龙樵，别署大龙山樵。萧愻在取号方面向王蒙靠拢，说明萧愻对王蒙的崇拜程度。当然这还不是主要的，主要的是萧愻学习王蒙的绘画艺术。萧愻在二十四岁作的《仿唐寅秋崖听瀑图》中题道："秋崖听瀑，唐子畏有此本，而以山樵、大痴笔法成之，便觉别饶趣味，识者当能辨也。丙午（1906）腊月，龙樵萧愻。"三十六岁时《拟王蒙临流独坐图》（图五十），题："戊午（1918）四月，拟黄鹤山樵笔，静宜先生法鉴。龙樵萧愻。"三十八岁时作《拟王蒙深山访友图》（图五十一），题："庚申（1920）十月，拟黄鹤山

图五十一　拟王蒙深山访友图

图五十二　拟王蒙秋山茅亭图

樵意。龙樵萧愻。"萧愻借鉴王蒙笔法的作品较多，到后来基本形成一种定式。他在六十一岁时作的《拟王蒙秋山茅亭图》（图五十二）中题道："每写秋山即成黄鹤山樵，不期独与山樵有缘也。癸未（1943）夏至，龙樵萧愻。"他还在不同时期的《秋山萧寺图》（图五十三）中题有："秋山萧寺，拟黄鹤山樵"；"黄鹤山樵惯写《秋山萧寺图》，余亦喜为之"；"《萧寺图》惯用浅绛染秋山，兹为墨笔为之，欲避熟套，而仍为黄鹤山樵"。萧愻即使不画萧寺，只画秋山、秋林也多王蒙画风，他在《秋林读易图》中题："庚辰（1940）腊日，拟黄鹤山樵意。"在《溪山秋色图》中题："过雨溪山秋色新，携琴还有竹林人。僧房细绕岩前路，红叶随风打角巾。拟王叔明笔。"

　　萧愻不仅有许多明确写有拟王蒙笔意的作品，就连在写有"拟元人意"时，画风也多为师法王蒙。中国近代画坛在继承、发展王蒙笔法有独到之处者，萧愻应属佼佼者之一。萧愻晚年山水画虽已自成面目，独辟蹊径，但仍然十分钦佩王蒙的创新精神，他曾深有感触地说："余学画数十年，竟无一笔古趣，所谓毋食马肝，不知其味，吾人当钦佩其不落窠臼者也。"（注，《汉书·辕固传》载："上曰：'食肉毋食马肝，未为不知味也；言学者毋言汤武受命，不为愚。'"）

　　王蒙之后，师其者甚多，仅就民国时期更非萧愻一人，如张大千、胡佩衡等。萧愻也曾在画中题道："黄鹤山樵师者甚多，而面目各异，余此不期而合耳。"萧愻之所以说"不期而合"是有原因的，他在五十三岁作的《仿王蒙山水》中题道："都道余师黄鹤山樵，其实余何从而识，山樵究竟何谁？几见山樵其迹？果然貌似，亦不期然与古人相合耳！"萧愻"中年变法"时主要吸取了石涛、梅清、龚贤三人的特点，而石涛、梅清均曾私淑王蒙，故萧愻在将二人特点融于作品之中时便自然与王蒙"不期而合"。也正因为如此，萧愻对王蒙的作品有了更深的理解和认知。弄清了师承和渊源，就不难理解萧愻在《松窗读易图》中所题："黄鹤山樵法，为余之轻车熟路也。"

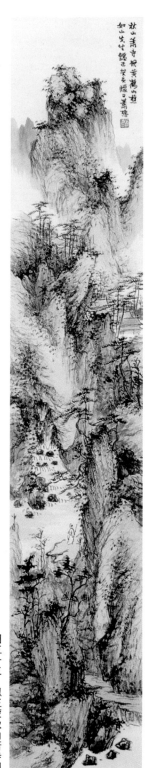

图五十三　拟王蒙秋山萧寺图

中／国／名／家／书／画／鉴／定／丛／书

萧愻书画鉴定

XIAOXUN SHUHUA JIANDING

11. 私淑"倪黄"话"白萧"

　　元代山水画与前代有明显不同，总的来说前代山水画特别强调山水的结构和韵律，而元代山水画则往往把它当作移情寄兴的手段，借以表现画家的自我人格与个性。这种不同，直接影响了元代山水画的笔墨技巧和时代风格。元代山水画的这种变法，完善了中国山水画的表现手法，是中国山水画发展历程中的一大创举，这也就是萧愻在山水画方面师承元代的原因所在。关于萧愻师法"元四家"中的王蒙已在《"大龙""黄鹤"两山樵》中作叙述，师法吴镇将在《"非黑无以显其白"》中进行叙述，本章则将萧愻私淑黄公望、倪瓒作一叙述。萧愻有单独师法黄公望的作品，有单独师法倪瓒的作品，也有同时师法黄公望、倪瓒的作品。

　　黄公望，字子久，号一峰、大痴道人。工书法，通音律，画入逸品。山水师董源、巨然，晚年变法，自成一家。山水画一种为浅绛，山头多石，笔势雄伟；一种为水墨，皴纹极少，以草籀奇字之法入画。倪瓒，字元稹，号云林。书从隶入，有晋人风度。工画山水，早岁以董源为师，后法荆浩、关仝，作折带皴，好写平远景色，晚岁愈益精诣。山水着色者甚少，所写山水不位置人物。兼喜画竹。

　　萧愻有不少私淑黄公望的作品，如在二十四岁作的《仿唐寅秋崖听瀑图》中题："秋崖听瀑，唐子畏有此本，而以山樵、大痴笔法为之，便觉别饶趣味，识者当能辨也。丙午（1906）腊日，龙樵萧愻。"在四十岁作的《拟黄公望深山幽居图》中题："壬戌（1922）秋拟大痴，请正养安道兄，弟萧愻。"

　　在四十七岁作的《拟黄公望天池石壁图》（图五十四）中题："子久天池石壁图，萧愻拟之。"在五十岁左右作的《拟黄公望观瀑图》（图五十五）中题："拟子久非若滥觞之娄东派也，萧愻。"还有在《拟黄公望水墨山水》中题"拟大痴"，在《拟黄公望山水》中题："拟大

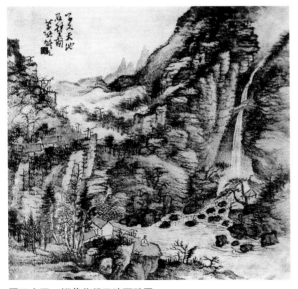

图五十四　拟黄公望天池石壁图

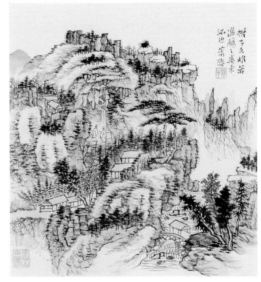

图五十五　拟黄公望观瀑图

图五十六　拟倪瓒孤亭远岫图

图五十七　拟倪瓒江边独居图

痴老人意"，在《拟黄公望山水》中题"拟大痴兼用高尚书法"等。上述作品不设色或施以浅绛，画面恬静清雅，笔力不俗。萧愻师古不囿古，能在借鉴黄公望的同时，参以他人笔法，融入自身所得，形成"萧派"绘画艺术。故有人评道："韵秀苍劲，神似子久，而不袭其体貌，故佳。"萧愻也有一些作品私淑倪瓒，其数量相对黄公望来讲要少许多。如在四十七岁作有《拟倪瓒孤亭远岫图》（图五十六），在五十三岁作有《拟倪瓒江边独居图》（图五十七）。还在拟倪瓒的作品中题："云林师关全画法。""模关全似云林，即师关也。纸粗笔柔，不能十分得心应手，为恨。"

　　作画由简入繁不易，而由繁至简则更难，着墨虽不多，经营更费神。简逸之作颇似京剧清唱，在无伴奏的情况下方显出功底之深厚。萧愻对此深有感触，他说："繁密不如简逸，然无功力亦不能到。"倪瓒作画不事色彩，清疏简淡，超尘脱俗，逸韵不凡，所以萧愻在《萧谦中课徒画稿》中说："此《幽亭远岫》取法倪云林者，倪迂作画，惜墨如金，而冷隽淡逸最不易学，神而明之，存乎其人可也。"萧愻在《萧谦中课徒画稿》中点出古代画家姓名者，除石涛、梅清、米芾、米友仁外，那就是倪瓒了，可见倪瓒在萧愻心目当中的位置是何等重要。

　　萧愻到了中、晚年对倪瓒、黄公望的技法驾轻就熟，烂熟于心，常以两家法作画。如他在六十岁时作《水墨孤亭观瀑图》中题："信笔拈来，意在倪、黄之间。"陈半丁也曾在萧愻四十八岁作的《萧愻山水册》中题道："龙

樵写宋人诗境有倪、黄合作之风。"由此可知,萧愻的绘画面貌不仅有"黑萧""赭萧""彩萧",还有一种为"白萧"。"白萧"不施粉黛,呈清幽之气。"白萧"略施胭脂,则有典雅之态。就萧愻本人来说,他更喜欢清幽之气,曾说:"不事色彩,古趣盎然。"对于"白萧"有人评道:"近年喜用粗笔重墨,力求雄厚,此作以清疏见胜,譬诸久饫肥甘,忽逢蔬笋。自是另有风味!"

萧愻私淑黄公望足任偏师,师法倪瓒可当半席!

12. "非黑无以显其白"

《艺林旬刊》第三期刊登《萧谦中玉照》,旁边的文字说明有"后窥宋、元之秘""近年力追明季诸家"之语。该期出版于1928年,萧愻时年四十六岁。可知"近年"当指萧愻四十岁左右,此时也正是萧愻"中年变法"的初期阶段。关于萧愻私淑"元四家",已在《"大龙""黄鹤"两山樵》《私淑"倪黄"话"白萧"》两章中对师法王蒙、倪瓒、黄公望进行了叙述,本章则重点叙述萧愻私淑吴镇和秉承其衣钵的龚贤。

吴镇,字仲圭,号梅花道人,自署梅道人,又称梅沙弥。山水师巨然,"元四家"之一。吴镇善于用墨,淋漓雄厚,为元人之冠。《桐荫论画》称吴镇作品"墨汁淋漓,古厚之气,扑人眉宇"。明代沈周,清代龚贤、王原祁都很佩服吴镇的用墨之法。龚贤,字半千,又字野遗,号柴丈人、半亩。早年值明末动乱,在外漂泊流离,晚年隐居南京清凉山,卖画课徒,生活清苦。他富有民族气节,一腔坚贞之情寄于绘画之中。龚贤擅长山水画,师法董源、"二米"、吴镇、沈周,但并不一味摹古,注重写生,从大自然中汲取营养。山水画大都取材于南京一带风光,着意表现丰饶明丽的湖光山色。他布置丘壑,追求奇而安的境界,既真实又不一般化。龚贤作品最大的特点是善于用墨,继承和发展了宋人的"积墨法"。在用墨时注意黑白、虚实的对比,强调层次,使山富有深远、光明感,显得雄深厚重。由于龚贤作品用墨过于浓重,故有"黑龚"之说,除"黑龚"之外,尚有"白龚"。

根据目前实物资料得知,萧愻在三十多岁时的作品已有用墨浓重之例,但从画风上分析仍未脱王翚、姜筠之窠臼,与吴镇、龚贤的画风尚有很大差距。如作于三十四岁的《设色水竹村图》,该图左侧上方的远山虽也用墨浓重,但仍有王翚、姜

图五十八 拟龚贤高山流水图

中国名家书画鉴定丛书

萧愻书画鉴定

XIAOXUN SHUHUA JIANDING

图五十九　拟龚贤观瀑图

图六十　拟龚贤携童觅句图

筇身影。然而作于三十七岁的《设色鉴园图》中的太湖石、松树等虽也用墨浓重，但已没有"娄东派"的遗意，这也是迄今为止发现萧愻"中年变法"最早的实物例证之一。

此后，萧愻便屡有临摹吴镇、龚贤的作品。如四十二岁作有《拟龚贤高山流水图》（图五十八），题："甲子（1924）二月，写请梦赓先生鉴正，萧愻。"四十六岁作有《拟吴镇山水》，题："戊辰（1928）夏日，拟梅道人笔。"四十八岁作有《拟龚贤观瀑图》（图五十九），题："庚午（1930）夏，雨窗遣兴，萧愻。"五十岁作有《拟龚贤携童觅句图》（图六十），题："晨起雨过，乘兴挥毫，故气韵生动，较寻常刻意之作为佳。壬申（1932）夏，萧愻。"五十六岁作有《拟龚贤临流读易图》（图六十一），题："戊寅（1938）夏日，龙山萧愻。"五十七岁作有《拟龚贤小阁幽人图》（图六十二），题："岩深树密夏犹寒，小阁幽人共倚栏。雨过奔流下山去，莫从平地起波澜。己卯（1939）夏，萧愻。"六十二岁作有《拟吴镇临泉幽居图》，题："甲申（1944）夏日，拟梅沙弥笔。"同年，作有《拟龚贤深山幽居图》，题："夏季酷热异常，交秋喜雨，顿觉凉爽，真所谓：'空山新雨后，天气晚来秋'之情景，乘兴为郦生仁兄写此，郁苍之致，盖近半亩也。甲申七月，大龙山樵萧愻，时年六十二。"《艺林旬刊》曾刊登萧愻四十六岁作的《拟龚贤山水》，该图题有："戊辰（1928）正月，龙山萧愻写。"图旁印有评论："兼中山水，无所不能，而以仿龚半千者为最胜，笔迹雄浑，墨法古厚，所以佳也。"《艺林旬刊》还对萧愻作于五十四岁的《拟龚贤寒林暮鸦图》评道："墨笔画多属文人之笔，而气韵生动，轶于常格，萧龙樵用墨愈重愈佳，无愧黑萧之目。"

元代吴镇的绘画艺术对后世影响很大，学习他的有明代的沈周、文徵明、姚绶，清代的

图六十一　拟龚贤临流读易图

龚贤、王原祁、王鉴、吴历、恽南田、罗聘等，其中以龚贤成就最为突出。然而自龚贤之后，学习吴镇的人逐渐变得风毛麟角，吴镇画风几近绝响。对此，萧愻也说："王洽泼墨久矣，不可得见。梅道人以墨胜，后惟龚半亩追踪之，似再无尝试者。余最喜墨，昔时无劲笔、佳楮以供挥洒如意耳！"为何吴镇画风自龚贤之后难觅踪者？是因为氤氲淋漓易习，而劲健苍莽难学，对此萧愻在《拟龚贤深山暮归图》中题道："昔贤以墨胜者甚多，觉不难模拟，惟苍劲之笔意不易到。此非功力不足，乃纸笔□形粗劣，不能挥洒如意耳！"也正因萧愻功底深厚，师法吴镇的作品能得到好评。萧愻在五十七岁作有《拟吴镇深山读易图》，题有："拟梅沙弥拖泥带水，恐亦不免墨猪之诮。己卯（1939）三月，萧愻。"有人评道："笔力沉着，墨色翁郁，梅道人后所罕见也。"

萧愻清楚地认识到不但要走出"石谷"，还要跳出"半亩"，更要超越"沙弥"，方能成为艺林之参天大树。萧愻在变法初期，于四十岁就在画中题道："不是龚半千，也非大涤子。"很明显萧愻已力求将二位先贤的笔法融为一体。萧愻到了晚年更是注重自我的存在，他在画中题道："非董非巨，非吴非龚，信笔挥洒。"已达到化古为己、师心为的之境界。再后来，萧愻认为仅仅是"非吴非龚"还不够，还要超越吴镇、龚贤。他于六十一岁在画中题道："笔墨活泼，气势沉雄，似不让仲圭、半亩，近世侪辈恐无肯此惨淡经营者。"

龚贤之后，最能理解他的"非黑无以显其白，非白无以利其黑"的莫过于萧愻。萧愻成功而熟练地运用"积墨法"，将山石的厚度、坚硬的转折、空间的深度、阳光的照临等加以充分表现。在我国近代绘画史上，很少有像萧愻那样注重大自然中光和空气的画家。对于"黑"的追求，萧愻力排众议，他说："惜墨者，侪辈尚不乏人。泼墨自龚半亩，而后惟强作解人。再有何谁不避墨猪之嫌，而敢于尝试之耶？"对

图六十二　拟龚贤小阁幽人图

图六十三 拟元人设色春江垂钓图

于"黑萧"的欣赏，如同时"黑龚"，也许当时尚有不解之处，但内在之美终会显露。行家曾对萧愻四十五岁作的《仿龚贤山水》评道："此成绩展览出品，笔酣墨饱，气韵雄厚，不识者以为过黑，而讵知佳画之作，岂为目前俗子充美观耶？百年后，犹可睹其标格，乃称杰构耳！"

13. 雍容华贵说"彩萧"

山水画科中术语有浅绛山水、水墨山水、青绿山水、金碧山水等，书中《"非黑无以显其白"》《私淑"倪黄"话"白萧"》《"大龙""黄鹤"两山樵》三章分别对"黑萧""白萧""赭萧"进行了叙述，本章则重点叙述"彩萧"。青绿山水是指用矿物质料石青、石绿作为主色的山水画，它有大、小青绿之分，大青绿多勾勒，少皴笔，着色浓重，富于装饰趣味。小青绿则在水墨淡彩的基础上，略施石青、石绿。青绿山水一般在青、绿山头的下方先敷染赭色，使色彩固有冷暖对比而显得丰富悦目。金碧山水是指把青绿山水的墨线轮廓复勾上金色，并在留白的天和水等背景上填以金色，与石青、石绿诸色交相辉映，形成富丽华贵、金碧辉煌的艺术效果的画法。唐至北宋颇为流行这种画法。

萧愻不仅擅长"黑萧""赭萧""白萧"，亦精于青绿、金碧山水，这一点已从他的山水作品中得到充分证明。《艺林旬刊·萧谦中玉照》的文字说明中"山水初学'三王'，后窥宋、元之秘"。此处"三王"系指王翚、王时敏、王鉴。王翚曾先师王鉴，后又由王鉴将其推荐到王时敏处。王时敏、王鉴均有青绿山水，前者清淡而空灵，后者丰腴而秀润。王翚的青绿山水则吸取了二人的"工""秀"的特点，然后自成面目。根据萧愻早期作品和文字记载，萧愻确实师法王翚，但是至今未见有明确师法王时敏、王鉴的作品。

不仅王翚对宋、元用功刻苦，萧愻也"后窥宋、元之秘"。萧愻于"中年变法"前就已有青绿山水作品，如二十一岁作有青绿《世外桃源图》，二十五岁作有青绿《仿王蒙倪瓒春江泊舟图》，三十一岁作有青绿《仿赵令穰水村图》。"中年变法"初期也作有青绿山

中/国/名/家/书/画/鉴/定/丛/书

萧愻书画鉴定

XIAOXUN SHUHUA JIANDING

图六十四　青绿　观云图

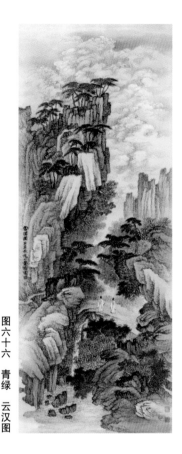

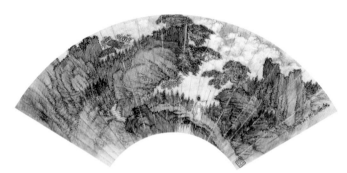

图六十五　青绿　仿宋人没骨观云图

图六十六　青绿　云汉图

水，如三十九岁作有青绿《楼山帆影图》，四十岁作有青绿《春山图》。其后，萧愻屡有青绿山水作品，如四十多岁作有《拟元人设色春江垂钓图》（图六十三），题有："拟元人设色，萧愻。"五十六岁作有青绿《观云图》（图六十四），题有："镕甫先生雅鉴，戊寅（1938）夏，萧愻。"五十多岁作有青绿《仿宋人没骨观云图》（图六十五），题有："萧愻拟宋人没骨法。"五十八岁作有青绿《云汉图》（图六十六），题有："云汉图，庚辰（1940）秋，龙山萧愻写。"另外，还作有青绿《拟赵孟𫖯山水》，题有："拟松雪翁设色。"青绿《拟元人泉落青山图》，题有："泉落青山出白云，拟元人法。生纸设浓重青绿，煞费经营也。"

据文献记载和实物资料得知，唐、宋、元时期画青绿和金碧山水的著名画家有李思训、李昭道、王诜、赵令穰、王希孟、赵伯驹、赵伯骕、钱选、赵孟𫖯等。目前已知萧愻在青绿山水方面取法过宋代王诜、赵令穰，元代赵孟𫖯。王诜的传世作品《烟江叠嶂图》略用青绿设色，《渔村小雪图》则吸收了唐以来的金碧山水的画法。赵令穰的传世作品《湖庄清夏图》为青绿山水。赵孟𫖯的传世作品《幼舆丘壑图》为大青绿。萧愻综合了他们设色的特点，艳丽古朴，雍容华贵，形成了"彩萧"。

萧愻的青绿、金碧山水虽是继承传统，但根据作品分析，他在两个方面有所突破：

（1）勾加皴，有创新。纵观古代青绿山水画，基本用的是张僧繇的没骨法。此法是在画青

绿山水时先勾轮廓，后填青绿，不加皴点或少加皴点。但萧愻却用元人笔法，画宋人丘壑，敷唐人色彩，勾、皴、点、染并举。所作既有唐人之富贵，又有宋人之严整，也有元人之逸趣。虽属传统，又有创新于其间。

（2）画金碧，有创意。金碧山水画在唐、宋盛行，之后的千年时间几成绝响。其间虽有数人偶然为之，然非行家里手。故而张大千曾说："明则董玄宰墨戏之余，时复为之，然非当行。有清三百年，遂成绝响。或称新罗能之，实邻自郐。"在民国初年，京、沪画坛均有画青绿、金碧山水的高手，如北京的祁井西和上海的郑午昌等，还有游走于京、沪的张大千。张大千在1940年左右就多画青绿、金碧山水，如《仿张僧繇巫峡清秋图》《仿杨升峒关蒲雪图》等。张大千、郑午昌、祁井西均小萧愻一二十岁，可以说萧愻是民国时期较早继承和发展青绿、金碧山水的画家，不失为一个闪光点。

萧愻的"彩萧"艳而不俗，工而不匠，细而不腻，温而不火。萧愻将青绿、金碧山水画法推向了一个新高潮。

14. "黄山画派"觅松石

萧愻在"中年变法"时主要师承了清初的画家龚贤、石涛、梅清及梅庚。龚贤系"金陵画派"首领，而石涛、梅清则是"黄山画派"代表人物。关于萧愻师承龚贤已在《"非黑无以显其白"》一章中做有叙述，本章则重点叙述萧愻师承石涛（图六十七）、梅清（图六十八）、梅庚和髡残。

原济，本姓朱，名若极，小字阿长，明靖王赞仪十世孙。明亡，出家后改名原济，字石涛，别号大涤子、清湘老人、苦瓜和尚、瞎尊者等。石涛擅画山水、兰竹。山水多取之造化，能生动表现出大自然的氤氲变幻和奇妙之处，技法不拘一格，随境界、意趣的不同而变化。晚年游江淮，作画粗疏简易，颇近狂怪，而不悖理法。张大千曾说："石涛之画不可有法，有法则失之泥。不可无法，无法则失之犷。无法之法，乃石涛法。石谷画圣，石涛乃画中之佛也。"梅清，字渊公、远公，号瞿山。擅长山水、松石，尤好画黄山。他笔下之黄山，以气势取胜，行笔流动豪放，运墨酣畅淋漓。取景奇险，皴法虬结，用线盘曲，富有运动感。画松尤为气韵苍郁，饶有古趣。梅庚画风近梅清。《中国美术家人名辞典》载："梅庚为'清弟'。"而《安徽画家汇编》载："庚祖士好（梅士好）即郎三（梅郎三）父，士好与清为兄弟

图六十七　拟石涛谱韵图

行，传记称清、庚为兄弟误。"萧愻曾在画中题"梅氏昆仲"，有待商榷。

萧愻为安徽人，黄山也位于安徽，故萧愻对"黄山画派"应十分熟悉。要想从"黄山画派"寻觅真谛，那只有师法石涛、梅清、弘仁。张大千曾对此总结道："黄山皆削立而瘦，上下皆窠，前人如渐江、石涛、梅清俱以此擅名于世。渐江得其骨，石涛得其情，瞿山得其变。近人品定黄山画史遂有黄山派，然皆不出此三家户庭也。"萧愻也曾对"黄山画派"进行过总结，他于五十三岁时在画中题道："清初谓有黄山派者有三：石涛才气奔放，往往纵恣太过。石谿古拙，结构鲜见嵚崎。远公功力似少逊，而隽逸之趣，则非二石所能及，此作差相似焉。"

萧愻在"中年变法"时，师法龚贤、王蒙、黄公望、赵孟頫等，尤其是师法了石涛、梅清后，无论是水墨、浅绛还是青绿，画中的山石树木均有私淑石涛、梅清后的筋骨。在我国近代画坛上，学习石涛并有成就者不乏其人，萧俊贤曾说："清湘高古，……余私淑三十余年。"至于张大千、陈半丁更是终生师法石涛。然而针对石涛而言，萧愻得其雄浑苍厚，陈半丁得其隽秀古拙，张大千得其恣肆狂逸。

萧愻对石涛绘画艺术十分崇拜，几乎言必称师。据目前掌握资料得知，萧愻称古代画家为师者只有石涛一人。他在四十五岁作的《拟石涛策杖访友图》（图六十九）中题道："工而不整，细而不纤，吾惟清湘老人是师焉。丁卯（1927）冬日，龙樵萧愻。"在五十九岁作的《山水》中题道："石涛师云：'荆、关一只眼'，余此不知何所谓也。"在六十岁作的《设色秋林访友图》中题道："石涛师自谓打破藩篱，不入窠臼，尝玩味其笔墨，多似吴仲圭，余此拟仲圭，转似石涛，古今相合，不期然而然也。"在六十一岁作的《山水》中题道："石谷子拟右丞《雪图》，

图六十八　拟梅清松荫觅句图

严整工致，叹未曾有，及见石涛师信笔挥洒，更见神妙，转觉王氏刻化太过，此系邯郸学步也。"更有甚者，萧愻居然还在画中题道："开我胸襟，发我敏思，可爱哉！石涛！"足见石涛在萧愻心目中的地位。

萧愻在对石涛言必称师的同时，也对石涛的山水画有过其他言论，如"才气奔放，往往纵恣太过"，如"石涛才气固高，往往纵恣甚过"等。萧愻不仅对石涛的绘画艺术一分为二，就是对梅清亦如此，既说过"梅远公作品毫无画家气习，余最爱拟之"的话，同时也有"梅远公功力少逊"之语。

"黄山画派"山水画中画松是必不可少的。萧愻早期绘画因师承姜筠，故未脱离王翚轨迹，画松亦如此。自萧愻"中年变法"后，画风为之一变，画松也直取梅清、石涛。萧愻曾说："画松形式要古拙，梅渊公画松，论者称为神品，学者参看渊公之画，自有进益。"萧愻一生中拟仿梅清的作品明显少于拟仿石涛的作品，但也有一些，如五十三岁作有《拟梅清山水》，题有："兴到挥毫，纵无倚傍，往往与古人相合，此作差似梅远公也。"如六十岁作有《拟梅清松荫观云图》（图七十），题有："瞿山梅氏昆仲多喜用墨，此拟大意。壬午（1942）嘉平，龙樵萧愻写。"

石涛早期绘画受梅清影响，梅清晚年绘画反受石涛影响，二人绘画既有相通之处又个性鲜明。萧愻通过师法石涛之石、梅清之松、龚贤之墨，画风独树一帜，形成"萧派"。有人高度评道："沉着飘逸，兼而有之，置诸明季诸大家，几无以辨。"

前面提到萧愻认为"黄山画派"三位领军人物中除石涛、梅清外，尚有髡残。"黄山画派"是指清初扎根黄山，潜心体味黄山真景，描绘黄山神妙绝伦的山境名胜，在山水画方面独辟蹊径、勇于创新的一个不同籍贯的山水画家群。画史公认，"黄山画派"应以石涛、梅清、弘仁为代表。然不知萧愻出于何种原因，三人中有髡残，而无弘仁。暂且不提髡残不是安徽人，就连居住地也在南京，更主要的是他的山水画题材不以黄山为主要对象，故很难将其归入"黄山画派"。萧愻之所以将髡残列入"黄山画派"，说明萧愻对髡残很崇拜，在称"石涛上人"的同时也称"石谿上人"。萧愻在《拟髡残深山访友图》中题道："石涛才气固高，往往纵恣甚

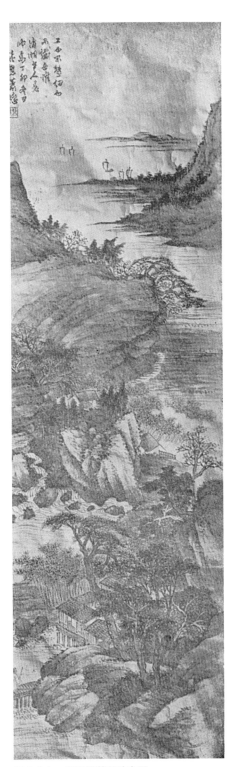

图六十九　拟石涛策杖访友图

过，不若石谿浑厚，此拟之"；在《拟髡残浅绛山水》中题道："夜雨新霁，窗前人静，画兴大发，大□粗成，不知东方之既白。次日少施浅绛，故似石谿上人画，须适意不在矜持，信然！"

15. 不厌其"繁"是风格

自萧愻病逝后的五十多年间，关于介绍和评论萧愻绘画艺术的文章十分罕见，当然就更谈不上书籍了。但是到了2000年，邢捷所著《萧愻书画鉴定》一书由天津古籍出版社出版，该书的出版填补了一项空白。书中不仅首次对萧愻绘画艺术进行了梳理，并对萧愻书画作品的真伪鉴定提出了见解。四年后的2004年，天津人民美术出版社编辑、出版了《萧谦中画集》，同样填补了一项空白，印刷精良，与真迹无二。邢捷所撰写的前言和年谱，是在《萧愻书画鉴定》有关章节的基础上进行了修改和补充。在评论萧愻绘画艺术方面，以胡佩衡为最早，他于1958年在《王石谷》一书中说："萧谦中的作品，晚年力求自成面貌，但布置繁密，仍脱不掉王石谷的范围，这是学古人应当注意的经验教训。"胡氏还在《中国美术家人名辞典·萧愻》中说："惜布置太密，缺灵疏之气。"胡氏之说影响甚深，其后的出版物均随声附和。

自萧愻"中年变法"后确有一种画风为布置繁密，充实丰满。如六十一岁作有《拟龚贤高阁看书图》（图七十一），题有："山中老子百年余，前代衣冠只自如。高阁卷帘无一事，满天风雨坐看书。癸未（1943）七月，大龙山樵萧愻。"六十二岁作有《深山暮归图》（图七十二），题有："甲申（1944）秋日，龙山萧愻写，时年六十二。"根据萧愻山水画的师承、演变来分析，萧愻山水画之繁密并非单纯源自姜筠，也并非单纯源自王翚，因为五

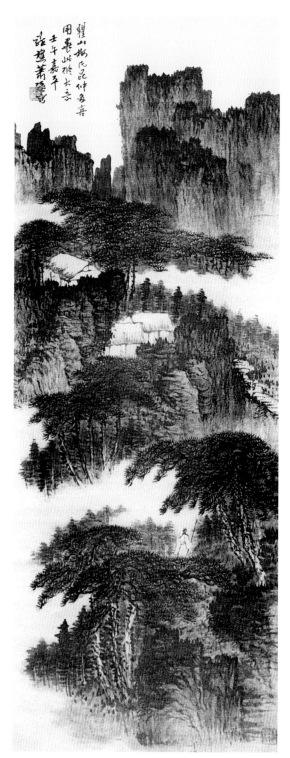

图七十　拟梅清松荫观云图

代、宋、元人作画有的就不厌其"繁"。如五代巨然《秋山问道图》、宋代范宽《溪山行旅图》、元代王蒙《葛稚川移居图》等，上述作品在布局上不算不繁，山峦重复，层林叠嶂，均以繁取胜。繁密不仅能反映出作者的心态，而且能给读者一种向上的视觉效果，繁密表现出祖国山川的壮丽、雄伟。由繁说到简，明末清初的弘仁、查士标、孙逸、汪之瑞在布局方面洗练简逸，疏朗静谧，这是因为他们的遗民情绪十分强烈，故而形成冷寂的画风。这种作品给读者的只有荒寒、凄凉的感觉，视觉效果的不同是由于画风的不同所造成的。

　　萧愻曾在画中题道："繁密不如简雅，然无功力亦不能到。近多任意涂抹，居然为可食者所喜，于此可觇世风矣，吾人敢谢不敏。"萧愻不仅能画布局繁密的，也擅长画构图疏简的，这两种对萧愻来说都可信手拈来。在抗日战争期间，江南蓟北无一片净土，大好河山惨遭日本人蹂躏，故布局疏简的作品大受青睐，萧愻也唏嘘道："可觇世风。"艺术与政治历来密不可分，宋朝因金兵南下，偏安临安（今杭州），只剩半壁江山，故南宋画家马远笔下的山水画布局疏简，被称为"马一角"。在一般情况下，读者喜欢欣赏和收藏的绘画作品，还是那些欣欣向荣、草木蓊郁的山水画。试

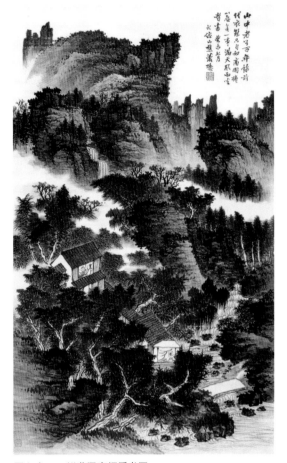

图七十一　拟龚贤高阁看书图

想，古往今来所有的画家的作品布局都繁密或均疏简，那又将是一种什么局面？一花独放不是春，万紫千红春满园。不能简单地用一种风格去苛求另一种风格。篆刻学中也有"疏可走马，密不透风"之说。再者，在繁密问题上不能厚古薄今，不能宽待古人而苛求萧愻，不能因人而存在双重标准。难道巨然、范宽、王蒙的繁密就是学习的楷模，而萧愻的繁密就成了"缺灵疏之气"，就变成"经验教训"了吗？其实，就胡氏自己来讲，他的山水画中也不乏繁密之作。

　　胡氏还在《中国美术家人名辞典·萧愻》中说："设色浓重。"关于"设色浓重"问题，就如同萧愻在布局上既有繁密又有疏简一样，萧愻除"设色浓重"外，也有墨色清雅的。萧愻因用墨重而形成"黑萧"，主要是因为师承了元代吴镇、清代龚贤所致。有人认为"黑萧"不足为奇，因为早在七百多年前的元代，善于用墨的吴镇之绘画艺术就不被人看好，知名度远不及盛懋，但吴镇是"元四家"之一。三百年前的龚贤之"黑龚"，也曾被横加指责。秦祖永说："墨太浓重，沉雄深厚中无清疏秀逸之趣。"张庚也站在"四王"正统派的立场上说："秀韵不足。"对于张庚的门户之见，陈师曾反驳道："不为王派所影响，学王者遂诋之为刻画之迹，乏风韵。不知王氏之外岂无所谓风韵耶？斯皆拘于成见而诋娸异己之过也。"

图七十二　深山暮归图

　　龚贤运用"积墨法"，画树木山石总是多次皴擦渲染，墨色极为浓重，但在浓重之中又有着明暗的变化，真实地反映了山川的浑厚与苍秀。龚贤之后师其画风最有成就者莫过于萧愻，萧愻在取法"黑龚"的同时，兼收石涛、梅清的用笔，使画面既浑厚、苍秀，又飞动、空灵。萧愻深知龚贤学吴镇之所以有生命力，是因为不为吴镇所囿，所以萧愻认为他学龚贤也要跳出藩篱。用墨之道为一广阔天地，任其驰骋，故石涛说："黑墨团里墨团团，黑墨团里天地宽。"萧愻在继承"黑龚"的同时，也变革和发展了"黑龚"。若不是萧愻过早地谢世，还不知他会将"黑龚"之路开拓、延伸到何种境地，又会将是何种新面貌！

　　唐代王洽的作品虽不可得见，但董源的真迹尚有传世。从五代董源到元代吴镇，再到清代龚贤，最后是近代萧愻，在我国绘画史上每隔三百年左右就出现一个用墨大家，每出现一个大家就使中国画的用墨之法向前推进一步，使用墨之道得到充实和完善。墨色浓重对画家来讲是一种追求，是一种审美，也是一种享受，更是一种风格！

　　说到萧愻常有"黑萧"作品，还有必要从市场需求这个角度加以阐述。萧愻既然在润格中写有"指索重墨加倍"，这就不难看出"黑萧"深为一些书画鉴藏家所钟爱。作为一个职业画家的萧愻为了生存，就要迎合市场，就要满足"可食者"的需求，去画那费时费神费墨的"黑萧"。"黑萧"虽被诟病，但却有着众多拥趸，这就不难理解为何"黑萧"传世甚多了！

16. 现实浪漫相结合

目前已知萧愻临摹的古代画家中，有的还是绘画美学家，从他们的著作中可以看出古代画家们的绘画美学思想。萧愻虽无长篇文字著述，基本属于创作大于理论的艺术家，但通过他的绘画作品和题画及《萧谦中课徒画稿》，仍能看出他的绘画美学思想的形成、演变与发展。

萧愻早年的绘画美学思想应受王翚影响。王翚在师古方面，与王时敏、王鉴不同之处在于他主张博采众长。王翚说，学古应是"以元人笔墨，运宋人丘壑，而浑以唐人气韵"。王鉴虽也欣赏"子久之苍莽，云林之淡寂，仲圭之渊劲，叔明之深秀"，但更赞美的是他们"同趋北苑"。王翚因以古人作品替代现实存在的景物，故其绘画艺术及绘画美学思想都是形式主义的、师古主义的。王翚的绘画美学思想，不仅对早年的萧愻有着很深的影响，就是对萧愻"中年变法"也起着关键作用。萧愻在上溯唐代王洽，五代董源、巨然，下游清初龚贤、石涛、梅清的同时，曾致力于宋人没骨、设色和元人水墨画，而元人水墨画的重点就是"元四家"。

萧愻"中年变法"后的一种画风为"米氏云山"。从米芾、米友仁父子把绘画看作是自我抒情、自我表现这一点来分析，他们的绘画美学思想基本上是浪漫主义的；但若从他们把传神建立在写实基础上这一点来分析，他们又不失为现实主义的。米芾称赞巨然山水画"平淡趣高"，米友仁则说写潇湘有"真趣"和"神奇之趣"。就"趣"而言，更多的指的是画家主观的人品、胸臆、情思在画面上的表现。萧愻对"趣"的感悟颇多，并频繁提到"趣"，如"拾旧纸成十六页，不必惨淡经营，意到笔随，乃天机静趣也"；"不事色彩，古趣盎然"；"纸极生涩，煞费经营，然借形莽苍，别饶意趣也"；"添叶难于疏，疏而不散漫，则萧疏之趣乃得，写秋林最须留意"；"余写柳取势为主，千株百株，一气写成，望之俨然有柳塘清逸之趣，写柳在取神"等等。看来，萧愻也把绘画看作是自我抒情、自我表现的一种手段和方法。

萧愻"中年变法"后尚有一种"倪派"风格和"王派"风格，王蒙和倪瓒的画风迥然不同，一是以细密取胜，一是以简淡超出。萧愻十分钦佩"元四家"的绘画艺术，其中尤以王蒙、倪瓒为甚。从绘画美学观点上看，王蒙、倪瓒均认为绘画是抒情之物，绘画应先表现出士大夫气。针对他们的观点，可归入由浪漫主义走向表现主义这一派。萧愻绘画作品的题材也说明了他的美学观点，他的山水画题材基本上是高士访友、隐士幽居、策杖觅句、携友观瀑、亍听松、临流独坐、松荫抚琴、水阁读易、挂筇听泉、踏雪寻梅等，他们远离红尘，悠然自得，有着很浓的士大夫气。萧愻对他自己所画的山水画曾有感而发，说："山居之乐能图之，而不能享受，闷闷！"此语说明：第一是萧愻对自己所画山水画的认可，第二是萧愻对自己所画山水画境的向往。宋代郭熙曾对好的山水画进行了总结，他说首先要可观，进而要可游，最后要可居，这三点萧愻均做到了。

萧愻"中年变法"后对龚贤和石涛、梅清，尤其是石涛的绘画艺术情有独钟。石涛的绘画美学思想可以说是中国画史上，在与浪漫主义相结合的现实主义绘画美学思想发展中，一个令人十分瞩目的高峰。尤其是石涛著的《画语录》，尽管词涩难解，但充满了带有禅味的美学思想。石涛曾说："笔墨乃性情之事。"此种观点与宋代米氏父子，元代王蒙、倪瓒强调的"趣"与"情"有相通之处。萧愻也说过："松之姿势，要俯仰生情。"他对"情趣"的追求尤以晚年为甚。对于师古，石涛说："古者，识之具也。"他认为应该"借古开今"，并应进一步"我自用

我家法"。萧愻的山水画艺术系中国传统绘画,在借鉴古人方面是董、巨、荆、关同师,江南山水画派、北方山水画派并举,千年绘画上溯下游,远至唐代,近到清代。萧愻绘画作品远看个性突出,张张系精品;近观出自传统,笔笔有出处。萧愻也做到了"借古开今""我自用我家法"。"北萧"丰富和开拓了山水画,不愧为近代画坛之佼佼者。

龚贤的绘画美学思想与石涛同属现实主义与浪漫主义相结合。萧愻十分钦佩龚贤"非黑无以显其白,非白无以利其黑"的观点,并将这种辩证关系充分运用到自己的作品之中,同时在继承中有取舍、有发展。龚贤在谈到山石皴法时说:"皴法各色甚多,唯披麻、豆瓣、小斧劈为正经,其余卷云、牛毛、铁线、鬼面、解索,皆旁门外道耳。大斧劈是北派,戴文进、吴小仙、蒋三松多用之,吴人皆谓不入赏鉴。"龚贤之说明显偏执,此观点应受董其昌影响,扬江南山水画派,抑北方山水画派。通过对萧愻山水画的研究,发现他除未用大斧劈皴外,其他皴法应有尽有,如披麻、折带、解索、泥里拔钉、小斧劈、马牙、米点等,各种皴法信手拈来,烂熟于心。在皴法的运用上敢于突破龚贤,不为桎梏。

诗是有声之画,画是无声之诗。萧愻用他那诗一般的绘画语言,表达出他各个时期的绘画美学思想,萧愻早期是一个有形式主义、师古主义倾向的画家。萧愻生于龙山,后漫游巴蜀,驻足辽宁,远赴上海,再回皖江,南下河南,并多次游历北京周边山区,将祖国山川的真实感受融于作品之中,加之"中年变法",萧愻逐渐成为一个在师古主义基础之上,兼具浪漫主义和现实主义的国画大师。萧愻的山水画虽源于传统,但有着很强的时代感和鲜明的个性,这就是他的山水画具有巨大魅力的原因所在。

17. 题字印章是依据

将书画鉴定的基本程序概括为"一字、二画、三印章"是有其科学根据的,因为每个书画家在书写文字时均有他的特点,就如同每个人的指纹一样,具有唯一性。而他人在临摹时就会顾此失彼,照顾了字形,就会缺乏神韵,注意了气息,又会失掉形似。因作伪题字有很大难度,故将题字放在首位。因绘画在鉴别真伪时有其特殊性,故放在第二位。有的绘画作品因画家种种原因授意他人,如门人、亲属、朋友等代为作画,最后由画家本人署名并钤印,此类代笔也是伪作的一种特殊形式。但由于此类代笔绘画是由画家指定而为,并由画家署名、钤印,所以这类作品也就被视为真迹。虽然印章也是鉴定书画的依据之一,但只是辅助依据。印章作伪方法有翻刻、制版等,尤其是照相制版与真印无二,故以印章为依据时要格外慎重。

萧愻,字谦中、兼中、谦衷、千中,号龙樵,别署大龙山樵、大龙山人、龙山樵客、龙眼居士,斋室名惮庵、画鹤室、龙眼山庄。萧愻在作画时除个别作品以图章款出现外,一般均写有姓名或字号,或别署,这无疑为鉴定真伪、判断年代提供了可靠依据。萧愻在书写名款时以写"萧愻"[图七十三(一)]为最多,若从书体上可分为行书、草书和楷书[图七十三(二)]。在行书体中,萧愻在写"萧愻"时有如下特点:

(1)"萧"字的草字头写作"艹"。萧愻在写"萧"时,从二十多岁到六十二岁均将草字头写作"艹"。

(2)"萧"字下部"胐"先写作"胐",后写作"州"。萧愻在写"萧"时,早期将"萧"

① 二十二岁	② 三十二岁	③ 三十五岁	④ 三十九岁	⑤ 四十三岁	⑥ 四十七岁
⑦ 五十三岁	⑧ 五十四岁	⑨ 五十七岁	⑩ 五十八岁	⑪ 六十一岁	⑫ 六十二岁

图七十三（一） 萧愻书名款

① 四十岁	② 四十六岁	③ 四十八岁	④ 五十一岁	⑤ 五十二岁	⑥ 五十二岁
⑦ 五十五岁	⑧ 五十六岁	⑨ 五十八岁	⑩ 五十九岁	⑪ 六十岁	⑫ 六十二岁

图七十三（二） 萧愻书名款

① 愻

② 谦中

③ 龙山萧愻

④ 龙樵五十后笔

⑤ 萧愻

⑥ 龙樵壬申五十岁

⑦ 家在龙山凤水

⑧ 兼中

⑨ 萧愻之印

图七十四　萧愻书画用印（原大）

字的下部"𦥑"写作"𦥑"，中、晚期均写作"州"，趋于简化。

（3）"愻"字下部的"心"字有两种面貌。萧愻在写"愻"字下部的"心"字时，基本规律是早期写作三点，中期写作"心"，晚年又有时写作连三点。

（4）"愻"字右上部的"系"字有两种面貌。萧愻在写"愻"字右上部的"系"字时，早期多为楷书，晚期多为草书，当"萧"字为草书时，"愻"字亦为草书。

（5）"萧愻"二字书写的书体——"萧体"。萧愻因早年绘画与书法受姜筠、陈衍庶影响，而姜、陈二人均私淑王翚，故萧愻不仅绘画似王翚，就连书法也似王翚，字体端正娟秀，行笔缓慢。萧愻"中年变法"后，在画风改变的同时，书风亦发生很大变化。书体苍劲遒韧，行笔洒脱，自成一体——"萧体"。

在草书体中，萧愻在写"萧愻"二字时的主要特点是中锋运笔，气息连贯，生动自然，此体多见于中、晚年。萧愻在写"龙樵""龙樵萧愻""龙山萧愻"时的基本特点与写"萧愻"相同。萧愻题画一般较为简单，只写干支和名款，但也有时题字较多，其书体基本特点有两个：一是题字书体与特点（5）相同，二是萧愻晚年可谓书画俱老。

再一个是题字内容，也与题字书体一样，近受姜筠、陈衍庶，远受王翚影响。而且这个影响很明显，在萧愻早、中、晚期绘画作品中都有所体现。王翚、姜筠在题画时多题唐、宋人诗句，并且以只题两句居多，字数以五言、七言不等。如王翚题有"竹屿见垂钓，茅斋闻读书（唐代孟浩然句）"，姜筠题有"秋波归舟去，青云后山漫（唐代徐长卿句）"。对于这种题句形式，萧愻在某种程序上比姜筠更有过之，屡见不鲜，从早年到晚年均有这个特点。如"四面云山

谁作主，数家烟火自为邻（唐代朱湾句）""烟中列岫青无数，雁背夕阳红欲暮（宋代周邦彦句）""谷里花开知地暖，林间鸟语作春声（宋代欧阳修句）"等。

鉴定萧愻绘画作品真伪时，印章也不可忽视。作为萧愻的老师，姜筠不仅擅书画，能诗词，而且还精篆刻，他曾在自刻印的边款刻道："余家藏画甚富，自数岁所见名人真迹即知爱羡。及长，历考之，无一谬者，谓非凤缘耶！至于理解丹青，全由自悟，亦并世无足师者。乃取摩诘句刻为小印，聊以自况，或者犹以为夸，可叹也。"然而身为姜筠学生的萧愻，未能继承老师篆刻之技艺。目前已知萧愻书画用印为张樾丞、陈半丁所刻，就其数量来讲远比张大千、齐白石要少许多，上述二人书画用印均多达数百方，而萧愻只有数十方书画用印（图七十四）。关于给萧愻刻书画用印的人，可能还有黄廷荣。周肇祥在日记中写道："歙县黄啸莫廷荣，穆甫先生子。渊源家学，好读古文奇字，擅治印。《陶斋吉金录》乃其一手所绘。龙樵介绍来谈，天资甚高，写篆书甚有根底，制印多仿列国币文，纤劲修雅，间为汉铸印、凿印，要以仿铸印为最佳。"黄廷荣（1879—1953），号少牧、啸莫，擅书法、篆刻，系黄牧甫之子。黄牧甫（1849—1908），原名士陵，字牧甫、穆甫，后以字行。安徽黟县人。清代末年著名篆刻家、书法家。

萧愻书画用印释文如下：

一字印：愻；

二字印：萧愻、谦中、兼中、谦衷、龙樵、萧郎、惮庵；

三字印：谦中父、萧谦中、画鹤室、小尺木；

四字印：怀宁萧氏、皖人萧愻、龙山萧愻、大龙山人、大龙山樵、萧愻长寿、萧愻画记、萧愻之印、谦中书画、谦中所作、谦中画记、龙眠居士、不使孽钱、画画买山；

六字印：家在龙山凤水、怀宁萧愻之印、龙樵五十后作、龙樵五十后笔；

七字印：龙樵三十以后作、龙樵四十以后作、龙樵六十以后作、龙樵壬申五十岁、龙樵壬午六十岁、家在龙山石树巅、云水光中洗眼来。

根据目前所见萧愻书画用印，有如下特点：

（1）因萧愻书画用印为数不多，故比较容易掌握他的用印规律，这为鉴定萧愻书画真伪提供了有利条件。萧愻书画用印之所以不多，与他不擅治印有关。

（2）萧愻在书画作品中钤盖姓名、字号印时，一般只钤一方或两方，闲文印也很少钤盖，至于引首印就更为罕见了。册页除最后一开署名并钤印外，其他多为图章款。

（3）萧愻在钤盖压角印时多为纪龄印，此特点也应受王翚影响。王翚有纪龄印，如"时年六十有九""耕烟野老时年七十有六"等。而萧愻与王翚不同之处是，王翚纪龄印有整有零，而萧愻则是有整无零，如"龙樵壬申五十岁""龙樵壬午六十岁"等。

（4）萧愻在钤盖压角印时，除多钤盖纪龄印外，很少钤盖闲文章，这与他闲文章很少有关。就目前已知，他的闲文章只有"不使孽钱""画画买山""家在龙山石树巅""云水光中洗眼来"等数方。而且"云水光中洗眼来"一印，也是目前已知萧愻唯一以唐宋诗词入印的闲文章。"云水光中洗眼来"系宋代苏轼《九日寻臻阇黎遂泛小舟至勤师院》中之一句，该诗前四句为"湖上青山翠作堆，葱葱郁郁气佳哉。笙歌丛里抽身出，云水光中洗眼来"。该诗为苏轼作于北宋熙宁六年（1073）重阳日，他拜访南屏山寺高僧臻，后同泛舟至孤山宝云寺拜会高僧惠勤所作。阇黎即指僧人。前两句描绘了清秀的湖光景色，后两句是说苏轼从热闹的笙歌中抽身而出，借云水光洗净世俗尘眼。萧愻之所以选苏轼此句作为闲文章，看来也有遁世之想法。

18. "画人之诗"不雕饰

王维是我国唐代开元年间的进士，工诗，擅书画。苏轼有赞语："味摩诘之诗，诗中有画。观摩诘之画，画中有诗。"后世将王维视为文人画之鼻祖。文人画在南宋时于理论上没有进一步开展讨论，但在实践中创造了杰出的成就，如北宋米友仁的《云山墨戏》等。元代绘画在继承唐、五代、宋绘画传统的基础上有进一步的发展，其显著特点是文人画的兴起。人物画相对减少，山水、竹石、梅兰等画成为主要题材。

文人画的基本特征表现在异常突出绘画作品的文学性和对于笔墨的强调，重视绘画中的书法趣味和诗、书、画的进一步结合，体现了中国画又一次创造性的发展。元代中后期的"元四家"黄公望、王蒙、倪瓒、吴镇，充分发挥笔墨在绘画艺术中的效用，把笔墨韵味在绘画中的作用提到了一个新的高度，突出了山水画的文学趣味，使诗、书、画有意识地融为一体，各具风貌，开创了一代新风，形成了以文人画为主流的山水画派，这对明、清两代画坛影响很大。

清代绘画艺术，继续着元、明以来的趋势，文人画日益占据画坛主流。山水画的创作以及水墨写意画盛行，在文人画创作思想的影响下，更多画家追求笔情墨趣，风格技巧争奇斗艳。清初的龚贤、石涛、梅清等便是此类艺术家，他们不仅在绘画方面极富造诣，而且还是书法家兼诗人。

作为私淑"元四家"和龚贤、石涛、梅清的萧愻来说，在他的绘画作品中，虽不是每画必题有诗句，但题有诗句的也为数不少。如"雪里高山头白早"（唐代刘禹锡）、"满山风雨作龙吟"（宋代苏轼）、"满纸江山作卧游"（元代倪瓒）、"平畴交远风，良苗亦怀新"（东晋陶渊明）、"春来遍是桃花水，不辨仙源何处寻"（唐代王维）（图七十五）、"物外楼台秋更豁，山深松竹晚多寒"（宋代张耒）、"数枝梅向林梢出，一脉泉从岭背来"（宋代陆游）、"层林皆面水，老树饱经霜"（清代杜微之）、"石磴千叠斜，峭壁半空起。白云销峰腰，红叶暗溪嘴"（唐代唐彦谦）、"山光物态弄春晖，莫为轻阴便拟归。纵使晴明无雨色，入云深处亦沾衣"（唐代张旭）、"梅花屡见笔如神，松竹宁知更逼真。百卉千花皆面友，岁寒只见此三人"（宋代楼钥）、"碧山锦树明秋霁，路转陡，疑无地，忽有人家临曲水"（宋代曹组）（图七十六）、"山中老子百余年，前代衣冠只自知。高阁卷帘无一事，满天风雨坐看书"（元末明初李祁）。

萧愻将诗、书、画紧密地融为一体，确立了文人画的地位。萧愻曾在画中题有："老眼平生空四海，赖有高楼百尺。看浩荡，千崖秋色。"（宋代刘克庄）有人对此评道："画有题非虚设也，'看浩荡，千崖秋色'一语，跃然纸上矣。学者须于笔墨中求之，若只论结构稿本，便是弄死蛇伎俩，何曾梦见龙樵？何能与之研求真理？学者试参！"

萧愻在绘画作品中所题诗句基本为他人所作，属美中之不足。尽管题写他人之诗句，但不影响萧愻绘画作品的文学性。那么萧愻会作诗吗？由中国画学研究会主办的第六十期《艺林月刊》中有《画家近闻》一则，文中就刊登有萧愻所作五言绝句十首：

（1）石确步履室，山深榛莽多。

漫言终跋涉，前路有平坡。

（2）佛卧何时醒，鸠居亦已劳。

图七十五　桃花仙源图

图七十六　碧山锦树图

　　　不封山下水，终觉老髯高。
（3）禾黍挥汗种，蝗虫蔽日飞。
　　　天心何太忍，有客独与悲。
（4）日高云淡宕，山静水潺湲。
　　　不料龙山客，寿安过小年。
（5）明月如佳人，伴我山中宿。
　　　石女岩下居，无情自幽独。

（6）野雉咻难作，仙禽懒不翔。

料因荆棘满，无处得徜徉。

（7）黑犬当门卧，白蛉著休伤。

桀骜犹可驯，细小毒难防。

（8）有人思跨凤，游女好骑驴。

突兀鹿岩上，龙樵抱膝居。

（9）红日下西岭，明月出东堪。

丹青几幅了，且觅老胡谈。

（10）梦觉初睁眼，当前万象无。

此心常寂静，外境任模糊。

在十首诗之前，《画家近闻》有如下文字：

"萧龙樵、周养庵两先生，日前赴京西寿安山避暑。游览之余，不废笔墨，所作甚多。复合作扇面数页，龙樵画各种异石，养庵画梅花、古柏、山茶、凌霄、秋萝、梅林、茅舍，皆有题咏，清新隽逸，见之暑气都消。龙樵平日不为诗，此行偶作五绝十二首。养庵为点定，古质天然，不事雕饰，画人之诗也。"第六十期《艺林月刊》发行于1929年，萧愻时年四十七岁。萧愻曾在《观瀑图》中题道："己巳（1929）长夏，写于寿安山中。"证实他确于1929年夏天在寿安山避暑。寿安山在北京宛平县西，一名五华山，元代英宗（硕德八剌）建佛刹于此。《画家近闻》中提到有"五绝十二首"，但只刊登十首，不知何故。

尽管萧愻学习作诗的时间较晚，但在他四十七岁之后的绘画作品中屡见题有自作诗。如五十二岁在《仿梅清松荫觅句图》中题有："青莲歌蜀道，难易随他说。晋卿与东坡，劳逸辨巧拙。吾心本坦然，画思颇突兀。请看画中人，望崖正咋舌。万山松云中，披图或叫绝。"五十八岁在《秋江扬帆图》中题有："碌碌空余百病身，聊将翰墨寄平生。频年征战无休息，笔下江山孰与争？"萧愻不仅作诗，并对诗与画之间的关系有过十分到位的评论，他曾在《墨梅图》中说："诗之意义不一，要其归不过情与景而已。情兼景者上也，□到者次之，如'露从今夜白，月是故乡明'是也。情到者，如'长拟即见面，反至久无书'是也。景到者，如'日华川上动，风光草际浮'是也。"

萧愻自"中年变法"后画风独树一帜，书法亦自成一体（图七十七），再加上质朴无华的诗作，可谓标准的"文人画"画家。

图七十七　《萧龙樵先生画萃》自序

19.《课徒画稿》见画论

迄今为止，有关萧愻绘画理论的记载颇为罕见，这无疑对研究他的绘画艺术和美学思想带来很大困难。究其原因主要有两个方面：一是鲜有介绍萧愻绘画艺术的文章、书籍和图册；二是萧愻本人不仅没有专著，就连零散的有关论述都很难发现。尽管如此，通过对萧愻近二十年的研究，还是陆续发现一些资料，一部分来自萧愻绘画作品中的题字，如"实处见笔力，虚处得神韵，固自然之妙理。此嫌实过于虚，恐不合时宜，一笑记之"（图七十八），"骨力神韵俱到，自以为合作也"（图七十九）；而另一部分则集中于《萧谦中课徒画稿》。

1929年，萧愻四十七岁时，钱葆昂编辑、出版了《萧谦中课徒画稿》。钱葆昂在序言中写道："萧公平素作品，苍茫历乱，笔法难寻，初学者，每望而生畏，此为萧公课徒之作，笔墨清晰，迹象可寻，一石一山，皆能予人以规矩。""绘理无穷，绘道万变。匡庐白岳，气象各殊，泛览博观，自而进境。"见图八十（一）。据《湖社月刊》介绍，钱葆昂为江苏人，工书、画、篆刻，山水学黄鼎。因萧愻在《萧谦中课徒画稿》中的每一图旁均有题识，所以这二十四段文字无疑为研究萧愻的绘画理论提供了重要资料。

《萧谦中课徒画稿》的二十四段题识，可归纳为几个部分。一至五段讲画树，包括树枝、树叶、柳树、松树、小竹；六至九段讲画山、石，包括米氏云山；十至十一段讲画云、水；十二至十四段讲画屋、宇、茅亭等；十五至十六段讲画人物；十七至二十四段讲画山石、树木、人物、云水、屋亭的变换组合。每段题识少则十几字，多则几十字，字数虽不多，但见解精辟，系萧愻多年实践经验之所得。按萧愻所说："此册举例虽简，实系学画之根本。"真可谓："为初习绘事之宝筏也。"

图七十八 萧愻题画

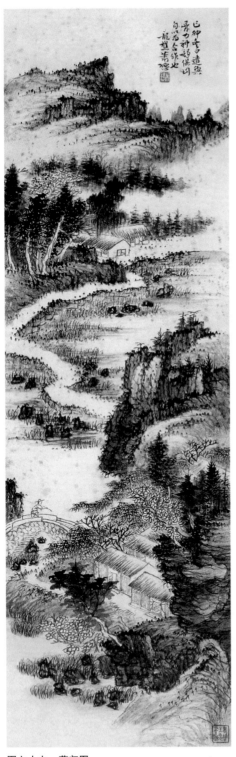

图七十九　暮归图

对于画树，萧愻说："大树宜曲笔，小树宜直笔。曲笔宜寒林，直笔宜梅杏。"［图八十（二）］对于画树叶，萧愻说："添叶难于疏，疏而不散漫，则萧疏之趣乃得。"对于画柳，萧愻说："自来画柳者，非失之粗犷，即失之纤细，犷难得柳之神，纤则难免笔弱矣。余写柳，取势为主。"［图八十（三）］对于画人物，萧愻说："山水中写人物，寥寥数笔，以得神为上，用笔须中锋，不可模糊凌乱。"对于画竹，萧愻说："小竹难于疏，疏则不易贯气也，当由密而疏。"对于组合搭配，萧愻说："树后小屋两间，屋后远山一抹，此章法之最简者，然由此变化之，可增至最繁。""此枯木竹石体也，简繁均可，总以萧疏为佳。"对于作画繁简问题，萧愻不止一次强调简，他说："疏而不散漫，则萧疏之趣乃得。""寥寥数笔，以得神为上。""疏则不易贯气也，当由密而疏。""简繁均可，总以萧疏为佳。"相比之下，疏简难于繁密。

萧愻在《萧谦中课徒画稿》的题识中提到几位古代画家，他们是米芾、米友仁、倪瓒、石涛、梅清。在谈到画松时，萧愻说："画松形式要古拙，梅渊公画松，论者称为神品，学者参看渊公之画，自有进益。"［图八十（四）］"松之姿势，要俯仰生情，自然生动。"［图八十（五）］谈到画山石时，萧愻说："山石之勾勒轮廓，用笔要生动自然，一气成之，不可迟疑，平日练习之功，不可不熟也，请参看大涤子作品。"［图八十（六）］谈到画"米氏云山"时，萧愻说："米家山，横点由浓而淡，充分练习，则应用时自不困难。"［图八十（七）］谈到画幽亭远岫时，萧愻说："此幽亭远岫，取法倪云林者，倪迂作画，惜墨如金，而冷隽淡逸，最不易学，神而明之，存乎其人可也。"谈到画山石的阴阳时，萧愻说："画石阴阳之分，至关重要，彼作画模糊不清者，皆山石之阴阳不分也。余画山石，向注意阴阳，虽皴擦用笔不多，而不觉其薄，阴面极浓，阳面极淡也。"［图八十（八）］据萧愻绘画作品得知，他所画的山石种类远比《萧谦中课徒画稿》中所列的要多，有多种画山石的方法于该书中未提及。

萧愻在字数不多的题识中仍然提到石涛、梅清、

画枯樹有曲筆，小樹宜直筆，大樹宜直筆，曲筆宜梅杏。此冊舉例雖簡，實際學畫之根本。余繪作二十四開橫冊（即戊辰山水精冊，詳後版權欄）各法悉備，學者由此進而參考之可也。

图八十（二）　　萧谦中课徒画稿

自來畫柳者，非失之纖細，即失之粗獷。獷難得柳之神，纖則難免筆弱矣。余寫柳，取勢為主，纖則難株，一氣寫成，望之依然有柳塘清逸之趣。故畫柳在取神。

图八十（三）　　萧谦中课徒画稿

画松形式要古拙，梅淵公画松，論者稱為神品，學者參看淵公之作，自有進益。小竹難于疏，疏則不易貫气也，當由密而疏。

图八十（四）　　萧谦中课徒画稿

松之姿勢，要俯仰生情，自然生動，树根小草，用笔宜速。

图八十（五）　　萧谦中课徒画稿

揚子雲曰，能觀千劍，而後能劍，能讀千賦，而後能賦，是知藝術一道，重在博觀，能博觀，則胸羅邱壑，自不難左右逢源，且智繪事者，讀畫帖不如觀眞跡，觀眞跡不如揣摩名人課徒之稿，課徒之作，如拾級登台，遠近高卑，循序漸進，旣無殘等之虞，易收事半之效，誠爲初智繪事之寶筏也，前者葆昂裒輯吾師胡佩衡先生課徒之作，付之棗梨，智繪事者，咸交口稱譽，然繪理無窮，繪道萬變，匡廬白嶽，氣象各殊，泛覽博觀，自而進境，茲又奚得寵，山蕭謙中先生，最近課徒之作，都二十四頁，蕭公平素作品，蒼茫歷亂，筆法難尋，每望而生畏，此爲蕭公課徒之作，筆墨清晰，跡象可尋，初學者智繪事者，手此一篇，以與吾師課徒之作，互相參證，簡練揣摩，則漁筌蹄蹄，必可收藝術上莫大效果，裝印旣藏，綴言藉以弁首，

己巳夏錢葆昂謹識

图八十（一）　　序言《萧谦中课徒画稿》

图八十（六）　萧谦中课徒画稿

山石之勾勒轮廓，用笔要生动自然，一气成之，不可迟疑，平日练习之功，不可不熟也，请参看大涤子作品。

图八十（七）　萧谦中课徒画稿

米家山，横点由浓而淡，充分练习，则应用时自不困难。

图八十（八）　萧谦中课徒画稿

画石阴阳之分，至关重要，彼作画模糊不清者，皆山石之阴阳不分也。余画山石，向注意阴阳，虽皴擦用笔不多，而不觉其薄，阴面极浓，阳面极淡也。

倪瓒、米芾、米友仁，这绝非偶然，因为这几位古人都是他"中年变法"后的主要师承对象。有关萧愻的绘画理论，除了集中于《萧谦中课徒画稿》外，尚有民国时期出版的《萧谦中山水挂屏》《萧谦中山水精册》《萧龙樵先生画萃》等，所收入作品的题跋中就多与绘画理论有关。

就在萧愻为数不多的有关绘画理论的题画中，却有一幅作品的题画内容颇为奇特，涉及中、西方绘画艺术。萧愻在《春江待渡图》中题道："吾人从事西画觉轻而易办，倘使西人作中画恐不能下一笔。此戏拟西法，不识有赞同者否？"（图八十一）西画系指有别于中国传统绘画体系的西方绘画，包括油画、水彩画等。由于东西方文化的不同，故艺术的表现也各异。大概的表现是东方艺术重主观，西方艺术重客观。具体表现在绘画上，中国绘画重神韵，西方绘画重形似。萧愻虽在画中题道"此戏拟西法"，但从整个画面上分析，仍不出中国画范畴，因为：

（1）萧愻多用线条，而西画不多用；

（2）萧愻所画远处无背景，而西画不留空白；

（3）中国画以自然为主，而西画以人物为主；

（4）中国画不重透视法，而西画则极为注重透视法。

在此可以答复萧愻于八十年前的提问："否！"

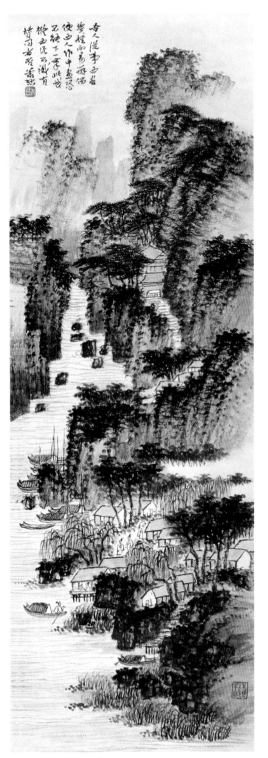

图八十一　春江待渡图

20. 文字记载有谬误

尽管有"琉璃厂肆成年见，遍地烟云有'二萧'"的赞美诗句，尽管有"山水用笔苍浑，气势雄壮，在近日画界允推第一"的高度评价，尽管萧愻离开画坛才七十多年，但关于他的生平与艺术的文字记载却寥寥无几，这不能不说是个极大的遗憾。

只是近些年来，对萧愻的生平与艺术有过介绍，字数虽少，然已很珍贵。其中影响较大的当推《中国美术家人名辞典》（上海人民美术出版社1980年出版）中登载：

"萧愻（1883—1944），字谦中，号龙樵，安徽怀宁人。姜筠弟子，画山水学其师，并为师代笔。筠待之苛。随友人入川，又赴东北习幕，均不得意。三十八岁复回北京，见展览会中石涛（原济）、半千（龚贤）、瞿山（梅清）画，气韵雄厚，遂一舍旧习，自创一格，用笔苍厚，设色浓重。惜布置太密，缺灵疏之气。在北京美专及各画会任教多年。著课徒画稿一卷。卒年六十二。"（胡佩衡稿）

除此之外，《荣宝斋画谱·萧谦中绘山水部分》（荣宝斋编辑1992年出版）中登载：

"萧愻（1883—1944）字谦中，号龙樵，安徽怀宁县人。早期从师姜筠学习山水画，成绩显著，非同一般。而后，他即出游西南、东北一些胜地，逐渐开阔了艺术视野。1921年重返北京，广泛涉猎，博览历代名家遗作，而对石涛、龚半千、梅瞿山的画风极为钦仰，并刻意追摹龚半千的技法，深得其艺术精华，复而博采众家之长，兼抒写自我之游踪，进尔独辟蹊径，逐步形成其苍浑浓郁、凝重新颖的格调。"

还有，《中国近现代人物名号大辞典》（浙江古籍出版社1993年出版）中登载：

"萧愻（1883—1944），安徽怀宁（今安庆市）人，字谦中，号龙樵。画家。工山水，初为姜筠弟子，曾在四川、东北习幕。38岁复回北京，后自创一格。曾任教于北京美专等校。著有《课徒画稿》。"

由此可见，后两者基本照抄了前者。如果说有变化，也只是将"三十八岁"改为1921年。若按萧愻自己习惯的虚岁记龄方法，"三十八岁"应为1920年。如果是照抄，就应该不走样，比如"入川"，就不应改为"出游西南"，"入川"只是在四川范围内，而"出游西南"则将范围扩大了许多，这种无端的"扩大化"不可取。再有，《中国近现代人物名号大辞典》出现了不应有的错误，将《中国美术家人名词典》中"随友人入川，又赴东北习幕"，改为"曾在四川、东北习幕"。前者"入川"并无"习幕"之举，而后者有在两地"习幕"之意。尽管《荣宝斋画谱·萧谦中绘山水部分》前言写有一千多字，但也只是《中国美术家人名辞典·萧愻》的"扩编"或"改编"而已。

萧愻在民国时期的画名甚高，绘画作品常刊登于《艺术旬刊》《艺林月刊》《湖社月刊》，有关萧愻的文字记载也只是上述刊物的画评和画集的评论。画评在本书中有关章节已叙述，在此不赘。关于出版画集的评论有：《萧龙樵先生画萃》写有"龙樵先生为中国画学研究会评议，山水功力湛深，神韵兼到，久为世珍，兹徇友人之情，出其所存，先刊第一集十四幅"。《萧龙樵山水精册》写有"山水用笔苍浑，气势雄壮，在近日画界允推第一，兹精印其横册页二十四开，章法新颖，笔墨变化"。而最重要的文字评论，当属《艺林月刊》中《萧谦中玉照》的文字说明，全文为：

"山水初学'三王'，后窥宋、元之秘。漫游巴蜀，思力并进。近年力追明季诸家，气格亦沉雄矣。中国画学研究会成立，充任评议八年于兹，其启迪之功，良非浅也。"

萧愻任中国画学研究会评议时是1920年，时年三十八岁。八年后的1928年，萧愻时年四十六岁，半身玉照应摄于此时。就目前掌握资料得知，萧愻在四川的时间很短暂，而在东北辽宁的时间近十年，但不知何故，《萧谦中玉照》的文字说明却未提"东北习幕"一事。

与萧愻同时期的《艺林月刊》中《萧谦中玉照》的文字说明写有"漫游巴蜀"，与萧愻同时期的胡佩衡也在《中国美术家人名词典》"萧愻"中说"随友人入川"，可知萧愻确实到过四川，但到过四川何地至今不详，当然更让人感到遗憾的是，至今未发现萧愻作于四川的绘画作品。

关于萧愻到四川，周肇祥也给予证实。他在《萧龙樵先生画萃》的跋中写道："其后而奉，而鄂，而蜀，而燕。"周肇祥之语虽证实了萧愻到过四川，但由此又引发出两个问题：一是根据周肇祥之说，萧愻还到过湖北；二是按周肇祥所写的顺序，萧愻似应是离开北京后，先去的辽宁，后去的湖北，又由湖北到四川，最后由四川回北京。这就与胡佩衡在《中国美术家人名辞典》"萧愻"中所说"随友人入川，又赴东北习幕"的前后顺序相悖。胡佩衡与萧愻均为同时期画家，理应了解萧愻。可是周肇祥与萧愻的关系又非一般，周肇祥所言不可不信。目前情况是萧愻自1903年或1904年离开北京后，到1905年才有作于辽宁的作品。在这长达一两年的时间里，萧愻是在四川、湖北，还是在辽宁？就目前掌握资料，萧愻约在1905年到辽宁后，只随陈衍庶到过上海，未再有远游。故萧愻游四川、湖北一事应在辽宁之前，胡佩衡之说，可信！

21. 珠联璧合传佳话

自古以来，画家就有独立创作和与他人合作一说，如宋代《听琴图》系由宋徽宗赵佶画，蔡京题字，二人书画合璧。至清代最为典型的要属"潘王"合作，由潘恭寿作画，王文治题字，形成"潘画王题"，深受鉴藏家所喜爱。这种合作近代也有，典型的为"俞徐"合作，由俞涤烦作画，徐石雪题字，形成"俞画徐题"，传为艺林佳话。上述均为书法与绘画相结合的合作方式。至清代，绘画与绘画合作的也不乏亮点，如石涛与王原祁合作的《墨竹坡石图》值得称道。一为皇家御用，一为民间画家；一为清代高官，一为朱氏后裔；一为名门望族，一为佛门比丘；一为画风整饬，一为笔墨恣肆。由于有着诸多反差，故更耐人寻味。关于绘画与绘画合作，在近代画坛更是不乏其例，如《仕女扑蝶图》是由张大千画仕女，于非闇画蝴蝶，《芋叶双鸡图》是由齐白石画芋叶，徐悲鸿画双鸡。

萧愻亦不例外，他不仅有大量独立完成的绘画作品，也有许多与他人合作的绘画作品。与萧愻合作过的画家有陈半丁、汤定之（图八十二）、周肇祥、陈师曾、王雪涛、萧俊贤、汪慎生、齐白石（图八十三）、姚茫父、王梦白、徐燕孙、溥心畬、吴镜汀、金北楼、胡佩衡、祁井西等。萧愻与他人的合作基本属于绘画方面的合作，从画风上可分为两类：一类为笔墨不同，即容易辨识各自所画的部分；一类为画风相同，即不容易辨识各自所画的部分。

《喜报平安图》为齐白石、陈半丁、萧愻合作，图中奇石为萧愻所作。《桃柳八哥图》为王雪涛、汪慎生、周肇祥、萧愻合作，图中太湖石为萧愻所作。《浅绛山水》为萧愻、陈师曾合

作，二人各画一段。萧愻五十九岁时与陈半丁、吴镜汀、溥心畬、祁井西、徐燕孙、汪慎生、胡佩衡合作《联璧山水卷》，每人一段，段落分明，首尾相衔，浑然一体。以上均属各自笔墨不同，容易辨识。然而，萧愻与陈半丁、萧俊贤合作的绘画则属于笔墨相同或相近，若想辨识哪一部分出自谁手并非易事。尤其是萧愻与陈半丁的合作，二人均以求笔墨一致为圭臬，画成后如出一人之手。若不在题款中说明，很难分辨哪为萧愻所画，哪为陈半丁所为。

陈半丁（1877—1970），名年，后以字行，又字静山，浙江绍兴人。工书、画、篆刻，吴昌硕门人，擅花卉、山水、人物。山水师法石涛，得其沉着清爽，风格尤高。其人虽貌似瘦弱，然精神矍铄，至老不衰。萧愻与陈半丁的合作常常是无缝对接，浑然一体，如出一辙，难辨彼此。如《松荫对弈图》，萧愻题："半丁、龙樵合作。"陈半丁题："好诗应向过桥成，逸兴还从对局争。此日山林无一事，竹香细细晚风清。半丁老人。"（图八十四）经辨识，该图对局人物、双树坡石当为陈半丁所画，远景山石当为萧愻所为。《夏山过雨图》中陈半丁题："五云深处拥蓬莱，树色苍凉映水开。何处出声映林樾，却教仙侣过桥来。邓文原题王洽云山有此一绝，偶忆录以补空。庚辰（1940）元旦，灯下又记。半丁老人年六十有五。"经仔细辨识，该图下半部当为陈半丁所为，行笔流畅，上半部当为萧愻所作，行笔沉雄。正因不易辨识，故萧愻在画中题道："半丁居城之东，余居宣南，距离甚远。偶有所作，只遣价将来将去，并不共同商量，而自然成章，恐无能辨识，合作圆满成功。自吾二人观之，天下无难事矣，一笑纪之。庚辰（1940）新春为中华民国廿九年二月也，龙山萧愻。"（图八十五）对于有些和陈半丁的合作，萧愻仍怕鉴藏家"无能辨识"，故在题画时写明谁画什么。如他在《古木高士

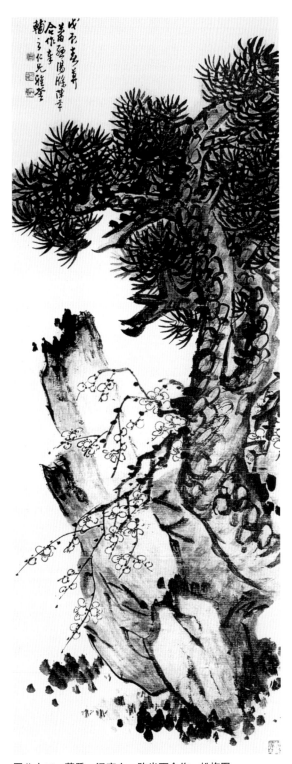

图八十二　萧愻、汤定之、陈半丁合作　松梅图

图》中题道："半丁写古木、高士、峭壁、茅屋，余涂没骨山及一湾流水，成之并记。"对于二人的这种合作，陈半丁也认为非常成功，他在画中题道："与谦中合作多矣，凡予先立意，不面而合，天然成趣，亦之妙哉！"萧愻与陈半丁除了绘画方面合作外，尚有萧画陈题，如陈半丁在萧愻《拟龚贤四山风雨图》中题道："忽然风雨来，四山如泼墨。鸟道不可寻，迷失山中客。谦中拟柴丈人已入化境，题二十字记之，半丁老人。"（图八十六）萧愻还曾与金北楼、陈师曾、陈半丁合作《松下问童图》（图八十七），图中有姚茫父等人题跋。

　　萧屋泉（1865—1949），字俊贤，后以字行，湖南衡阳人。山水师宋元诸家及石涛、髡残，自成一体。作浅绛居多，水墨次之。亦工青绿，且作没骨，间写花卉。若想将萧愻与萧俊贤合作的山水画分出彼此，也会使鉴藏家颇费周折。萧愻在五十九岁时于画中题道："屋泉宗兄长余十八岁，相别忽已十余年。此作老态荒率，或以为未足，爰为补茅阁渔舟，并略加点染，未顾忌续貂之诮，幸未失其本来面目，恐无能辨识者也。"萧愻恐日后鉴藏家"无能辨识"，特将他于画中补了什么一一道出。

　　萧愻与陈半丁、萧俊贤三人合作一事，虽已距今近八十年，但每当欣赏这些珠联璧合的作品时，无不为他们的绘画技艺所折服，所倾倒，作为艺坛佳话也将流传千古！

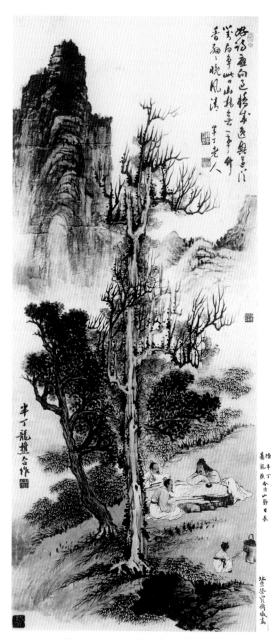

图八十四　萧愻、陈半丁合作　松荫对弈图

图八十五　萧愻、陈半丁合作　夏山过雨图

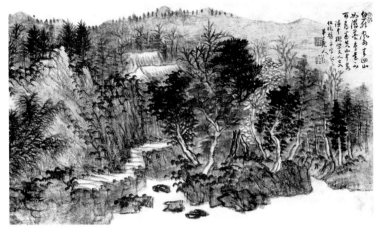

图八十六　拟龚贤四山风雨图（陈半丁题）

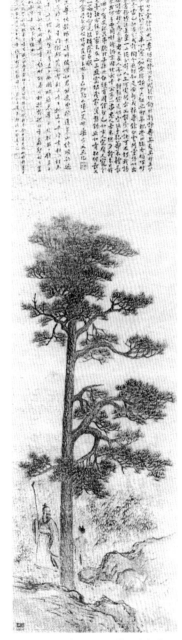

图八十七　萧愻、金北楼、陈师曾、
陈半丁合作　松下问童图

22. "枵腹临池"无米肉

萧愻在六十一岁作的《仿米氏云山》中题道："平常固好泼墨，而作米家山则极少，近来无米为炊，亦等于画饼充饥了，食无肉，更无米，不能枵（xiāo，空虚）腹临池了，一叹。癸未（1943）七月。"萧愻自"中年变法"后，画有龚贤、石涛、梅清风格的山水画较多，而画有米芾、米友仁父子风格的山水画较少。因为是事实，故对萧愻所题不难理解。但萧愻题有"近来无米为炊，亦等于画饼充饥了，食无肉，更无米"就让人大惑不解了。更让人吃惊的是萧愻还居然题有"不能枵腹临池了"，这分明是已经到了饥肠辘辘，身体虚弱得连手握毛笔的气力都没有了。

根据目前掌握资料得知，萧愻于二十多岁时已在画坛崭露头角，绘画水平已高出时辈，否则姜筠也不会让他代笔，陈衍庶也不会如此器重他。萧愻三十二岁重回北京实施"中年变法"后，更是画名鹊起，就连政要都频繁索画。1915年，时年三十三岁的萧愻应时任国务卿的徐世昌之命作《㪍园图》。1916年，时年三十四岁的萧愻又为徐世昌作《水竹村图》。由于萧愻绘画艺术逐渐被认可，在四十岁之前就被多处聘请，如三十六岁被北平美术专科学校聘为教师，三十八岁被中国画学研究会推为评议等。

图八十八（一）

图八十八（二）

《湖社月刊》广告

萧愻到了四十多岁时已享誉画坛，不仅绘画作品受到青睐，就连出版物都供不应求，纷纷再版。1928年，萧愻四十六岁时再版了《萧龙樵山水精册（二十四开）》，广告评语说："山水用笔苍浑，气势雄壮，在近日画界允推第一"，"章法新颖，笔墨变化"。见图八十八（一）。1929年，萧愻四十七岁时还再版了《萧谦中山水大册》，广告评语说："画家到化境最难，一点一拂，无不自然生动，始克灵妙。此册萧谦中先生最近得意之作，自谓生平作画无虑万帧，而最得古意者此册居首。"见图八十八（二）。1936年，萧愻五十四岁时还出版了《萧龙樵先生画萃（第一集）》，广告评语道："龙樵先生为中国画学研究会评议，山水功力湛深，神韵兼到，久为世珍。"可见，萧愻在四五十岁时，画界对其评价已经达到一个高峰。

迄今为止，发现萧愻鬻画的润格有四个，分别为1924年、1926年、1930年、1931年，萧愻时年分别为四十二岁、四十四岁、四十八岁、四十九岁（图八十九）。为了更能说明问题，现将与萧愻同在北京的五位画家的润格集于一表之中，这五位画家为瑞光、秦仲文、李智超、周肇祥、萧俊贤。通过《北京六位画家润格对比表》（图九十）不难看出，萧愻的鬻画价格明显高于其他五位画家。在1926年时，以八尺至四尺为例，萧愻与萧俊贤的鬻画价格甚为悬殊，萧愻分别是萧俊贤的5倍、4倍、7倍、7倍。萧俊贤曾是南京两江优级师范学校的首任教席，据考证中国画教学始创于两江优级师范学校，也就是说萧俊贤是中国近代高等美术教育史上第一人。即便如此，萧

萧谦中辛未畫例

無論屏堂每方尺拾貳圓　橫幅加半　摺扇每件拾肆圓大者酌加
冊頁每件一方尺內拾肆圓　成堂屏幅手卷繪圖均另議
指索重墨加倍細筆青綠加兩倍
凡件不及一尺照一尺論　先潤後筆
　　　　　　　　　　　　　　　　隨封本市加一成外埠加二成

萧谦中山水潤格

無論屏堂每方尺拾貳圓　橫幅加半
摺扇每件拾貳圓大者酌加
冊頁每件一方尺內拾貳圓
成堂屏幅手卷繪圖均另議
指索青綠者不繪
劣紙劣絹不繪

謙中收回潤格已逾歲矣本欲節嗇精神無如求者仍復踵至無潤格
則予受皆感困難茲故代爲重訂榜於客座有求謙中畫者請照此奉
酬可也

庚午春日退翁周肇祥代訂

图八十九　萧愻庚午辛未润格

北京六位画家润格对比表　　单位：平方尺

	瑞光	秦仲文	李智超	周肇祥	萧俊贤	萧愻			
						1924年	1926年	1930年	1931年
八尺		56元			20元	60元	100元	每尺10元（横幅加半）	每尺12元（横幅加半）
六尺	18元	40元	50元		14元	50元	60元		
五尺	14元	28元	40元		7元	30元	50元		
四尺	8元	16元	28元	40元	5元	26元	36元		
三尺	6元	12元	18元	32元					
二尺		8元	12元				18元		
扇面（件）	3元	4元	5元	6元		折扇5元 纨扇4元	折扇7元 纨扇6元	12元	14元
其他		临古点景另议，大青绿加倍	点景另论，青绿加半倍	其他一概不画		手卷、成堂、寿屏、自命图意均另议	指索青绿设色暨加细笔均加倍，手卷、成堂、寿屏、自命图意均另议	指索青绿者不绘	指索重墨加倍，细笔青绿加两倍

图九十　北京六位画家润格对比表

俊贤的润格仍然很低。恐怕这也是他居北京十年后，不得不又南下至上海另谋生计的主要原因。萧愻的鬻画价格就是和当时的齐白石相比也高出许多，当时齐白石"条幅二尺，10元；三尺，15元"，而萧愻"二尺，18元"，比齐白石高出近一倍。

　　萧愻在七年间出台四个润格，前两个润格相隔两年，后两个润格仅相隔一年。新润格频繁推出，价格不断上涨，以四尺为例，每尺萧愻于1924年为6元，1926年为9元，1930年为10元，1931年为12元，逐年呈上升趋势，在七年间上涨了一倍。在画扇方面，那五位画家只标一个价格，而萧愻却分别标出折扇和纨扇，可以看出萧愻画扇价格之高，几乎是瑞光和尚的五倍。不仅如此，萧愻润格的附加条款越来越多，1926年就比1924年多了"指索青绿设色暨加细笔均加倍"之语。1926年时还允许"指索"，只是价格"加倍"，但时隔四年后的1930年改为"指索青绿者不绘"，如果非要"指索青绿"，那只有靠"重金"去解决了。到了1931年，不仅写明"指索重墨加倍"，而且是"细笔青绿加两倍"。面对如此火爆的书画市场，萧愻的心情可想而知，他曾在画中题道："近多任意涂抹，居然为可食者所喜，于此可觇世风矣，吾人敢谢不敏。"

如按萧愻1931年润格推算，作于五十四岁的《设色深山觅句图》为八平方尺，售价应为96元。作于六十二岁的《仿龚贤深山幽居图》八平方尺，如按"指索重墨加倍"计算，售价应为192元。作于四十九岁的《青绿松下问童图》为五平方尺，如按"指索青绿加两倍"计算，售价应为210元。根据以上三图分析，尽管画起来费时，但一个月内画十张、二十张不成问题，除掉挂笔单的费用和墨色等费用，萧愻的月收入应该是可观的。据萧愻在北平艺专的学生周抡园回忆："萧愻伸纸略加思索，振笔疾挥，日可完成四五大幅。"就算是萧愻一个月内只画有上述三图，那他的月收入当在500元左右。据记载，在1935年左右白米每百斤还不过六七元，500元可买白米8000斤左右。如按一家五口计算，每天吃上十斤，还可吃两年多。如此推算，萧愻一年的收入、十年的收入，那该是天文数字了！

1939年，萧愻五十七岁时因邻居失慎发生火灾殃及萧家，对于此事萧愻屡屡写于题画中，如"邻居失慎，一时张皇纷乱，抢

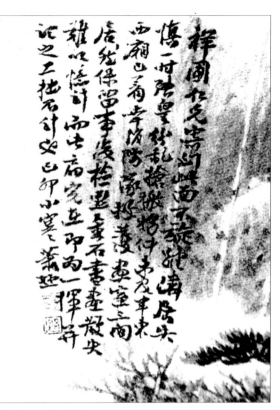

图九十一　萧愻题画

图九十二　赵元礼题《萧愻寿陈一甫山水》

搬物件未及半，东西厢已着，幸消防队救护，画室三间居然保留，事后检点，金石书画散失，难以忆计"（图九十一）；"此去冬作未竟，适邻居失慎殃及，致金石书画散佚，不可忆计"。虽然"抢搬物件未及半""金石书画散失，难以忆计""致金石书画散佚，不可忆计"，但并非损失殆尽，火舌并没有吞噬全部金石书画。况且，虽祝融光顾，但人员安全，从萧愻五十七岁到六十一岁有着四年的恢复时间，就萧愻的年收入来看，弥补这个损失绝对不成问题。

另外，还有三例亦可证明萧愻鬻画收入颇丰。据萧愻后人回忆，在20世纪二三十年代，萧愻曾亲自带钱回到龙山萧家，出资兴建了有三进宅院的"萧家大屋"。四十岁左右的萧愻能出如此巨资，证明萧愻在当时确实十分富有。萧愻曾作图祝陈一甫五十大寿，赵元礼在图中题道："己未（1919）春初，余客都门，适友人陈君静涵、张君绍棠以萧谦中所画山水竖幅寿陈一甫先生五十，嘱余题数语用志颠末，酒半，匆匆为题数十字于画之左方。时光电驶，今两载馀矣。昨过一甫谈艺，检观此幅，如逢故人。又考谦中系姜颖生孝廉高足，与林琴南同门，前此所书误以萧为林之弟子，大误，大误。然师友渊源，沆瀣一气，明师益友，相辅有成，固画苑之雅谭，亦艺林之佳话也。清秋暇日，辄为补题如右。姜已作古人，林、萧两君近在都门，声价方隆隆日上也。辛酉（1921）中秋，赵元礼识（图九十二）。"萧愻为陈一甫作图祝寿时为三十七岁，两年后"声价隆隆日上也"，通过赵元礼的题字也可证明萧愻在当时确实十分富有。1936年，萧愻的好友杨天骥曾说："余交谦中逾二十年矣，昔尝同寓宣南。花南砚北枕畔尊前，丹青狼藉，无非画也。别去十年稔，其画亦深造，沉雄朴茂，同辈中无能与抗，故众者缣素置邮，便于国中及于海外。"可见萧愻的作品不仅国内有市场，就连国外也有市场，看来萧愻当时确实十分富有。

综上所述，很难理解萧愻所说的"食无肉，更无米，不能枵腹临池了"！

23. 画中题字纪实事

在一般情况下，萧愻作画时题字较少，通常只写图名、干支、字号、姓名，或者再题有一两句诗句。他在画中作长题虽然很少，然而也正是这些鲜有的长题，为了解、研究萧愻的方方面面提供了真实而珍贵的资料。

（1）祝融突降被殃及

萧愻于五十七岁作《山水扇》，题道："祥圃仁兄寄到此面，不旋□邻居失慎，一时张皇纷乱，抢搬物件未及半，东西厢已着，幸消防队救护，画室三间居然保留。事后检点，金石书画散失，难以忆计，而此扇完在，即为一挥，并记之，工拙不计也。己卯（1939）小寒。"小寒在农历十一月，此时的北方已是朔风劲吹，千里冰封。祝融突降，萧愻之家虽属被殃及，但已足使萧愻又"寒"又"栗"。对于这种想起来就后怕之事，萧愻屡屡提及，他于五十八岁作《山水》，题道："此去冬作未竟，适邻居失慎殃及，致金石书画散佚，不可忆计。是幅已污损，拟即废弃。樾丞仁兄重余笔墨，将去裱褙见示，因重加点染，完成之画岂足存盛意，堪纪念也。庚辰（1940）春莫。"（图九十三）因邻居在冬季取暖时不慎酿成大祸，发生火灾，使萧愻之家损失较大，"金石书画散失，难以忆计""书画散佚，不可忆计"。"幸消防队救护，画室三间居然保留"，并无人员伤亡，也算是不幸中之万幸。樾丞为张福荫（1883—1961），字樾丞，河北新河县人，寓居北京。民国以来，在琉璃厂西门路南开设同古堂图章墨盒铺。张樾丞精通篆法，治

图九十三　萧愻题画

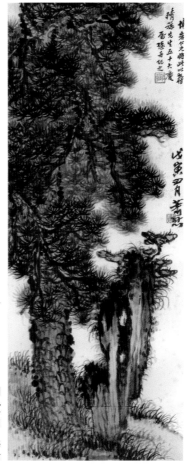

图九十四　寿松

印之余兼刻铜墨盒，其名大噪于时。中华人民共和国开国大印就出自其手。

（2）不使人间造孽钱

萧愻在五十八岁作的《山水》中题道："书画雅事，兴到挥毫，不容萦念计尺较值，如同市布，为柴丈人所耻。然唐子畏云'闲来画幅青山卖，不使人间造孽钱'，顿令吾人霭为口实也，一笑记之。庚辰（1940）正月。"萧愻作为一个职业画家就是以卖画谋生，不可避免地会涉及艺术与金钱的问题。他在介绍古代两位艺术家龚贤、唐寅对待金钱不同态度的同时，也表明了自己的态度，靠劳动所得的酬金是无可非议的。书画作为艺术品，所反映的民族性、地域性和个性越典型，那么艺术价值也就越高。价格是价值的货币形式，故而书画是有价格的。具体说，价格是与艺术家的知名度大小、成就高低、年龄早晚和书画的尺幅、题材、品相等有着密切关系的。龚贤认为书画系高雅之事，不该满脑子想的是卖多少钱，更不应该像市场上卖布一样，一寸一分都十分计较，充满铜臭。但最后的结果是，虽然龚贤"朝耕暮获"，但"仅足糊口"。挚友周亮工见其家贫，便时常给予接济。就连龚贤死后都因拮据而买不起棺材，后事全凭孔尚任出资料理。然而唐寅与龚贤则不同，他认为靠作画换取报酬是干净的，问心无愧。有诗云："不炼金丹不坐禅，不为商贾不耕田。闲来写就青山卖，不使人间造孽钱。"

通过萧愻此段题画不难看出，萧愻虽继承了龚贤的绘画艺术，但在卖画取酬问题上不苟同于龚贤，而欣赏并赞同唐寅的观点，于是他在绘画作品中铃盖了一方闲文印章，印文就是"不使孽钱"。

（3）俯仰生情画苍松

萧愻擅画山水画，这一点已被鉴藏家所熟知。其实萧愻还精于画松树，偶尔也画菊花。他曾在《萧谦中课徒画稿》中讲道："松之姿势，要俯仰生情，自然生动。"除此之外，萧愻还赞同李东阳的观点，他在六十一岁作的《松》中题道："画松不必真似松，风骨略与画马同。毕宏曹霸两奇绝，妙意止在阿堵中。吾人以此诗意图之，得其神矣。"画松之神妙，也在似与不似之间。因松树历严寒而不衰，四季常青，故有长寿之寓意。正因如此，萧愻所画之松多为祝寿（图九十四、九十五、九十六），如他五十三岁时为金北楼之母生日作《寿松》，题："奉祝金母邱太夫人大寿。"

由于萧愻画松颇受欢迎，致使他在画中题道："近来索画松者甚多，姿势层出不穷，诚不易之。此如苍龙俯水，亦颇可观之！"萧愻画菊明显少于画松，他曾在《设色菊花图》中题道："余不尝作菊花，今勉强为之，恐为花卉家窃笑矣。近日谈艺事，也多盲人瞎马了。"

（4）绥远抗战提精神

萧愻于五十四岁时作有《万山飞雪图》，题道："万山飞雪。萧愻。夏间曾作《十万图》，已为他人所有，兹重为之，较前作为佳，缘闻绥边御寇胜利，精神为之愉快也。丙子（1936）十月，并记。"（图九十七）

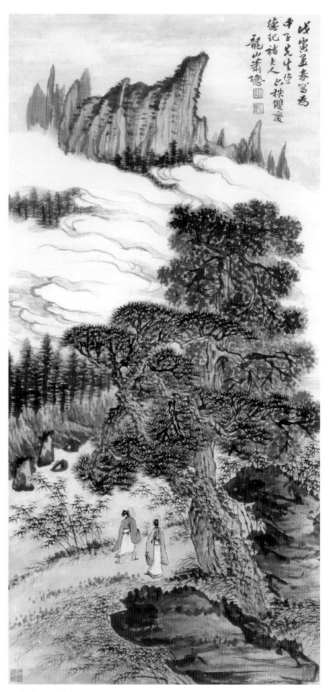

图九十五　寿松

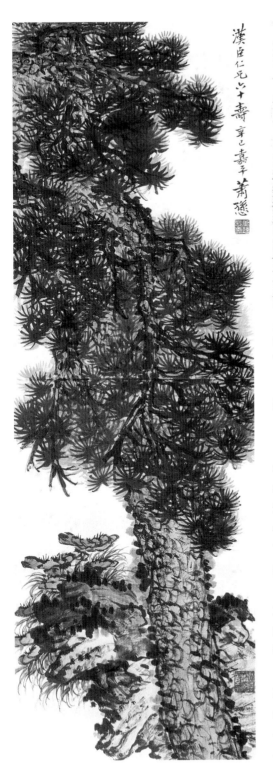

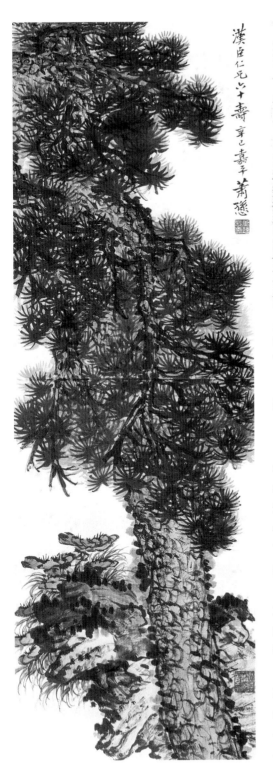 图九十六　寿松

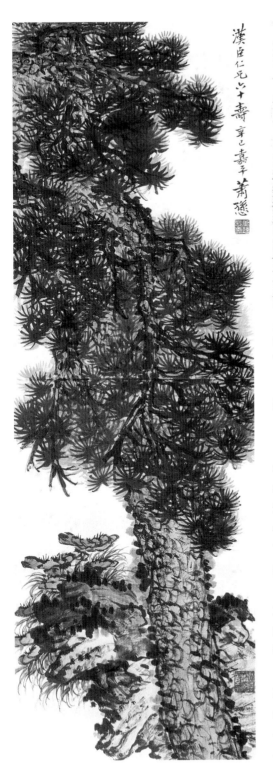

图九十七　萧愻题画

　　1936年2月，日本关东军扶植蒙奸德穆楚克栋鲁普（德王）成立伪蒙古军政府，纠集伪军头目李守信、王英等组织所谓"蒙古军"和"大汉义军"。七八月间，蒙伪军多次进扰绥东，均为守军傅作义部击退。11月15日，在日本关东军的指使下，由日军参谋田中隆吉和"大汉义军"司令王英指挥伪军两个骑兵旅、一个步兵旅从商都进犯陶林（察哈尔右翼中、后旗）的红格尔图，企图打开绥东门户，西窥归绥。傅军董其武、彭毓斌部星夜驰援，抄袭敌后，内外夹击伪军，毙敌五百余人，取得胜利。11月23日，蒙伪军向其重要据点百灵庙（今属内蒙古达尔罕茂明安联合旗）增援，企图西进武川、固阳。晋绥军孙长胜、孙兰峰部出动步骑兵和装甲车队迎战，激战终夜，毙伤敌军七八百人，俘三百余人，于24日上午收复绥北重镇百灵庙，是为百灵庙大捷。萧愻所说"绥边御寇胜利"即指此事。

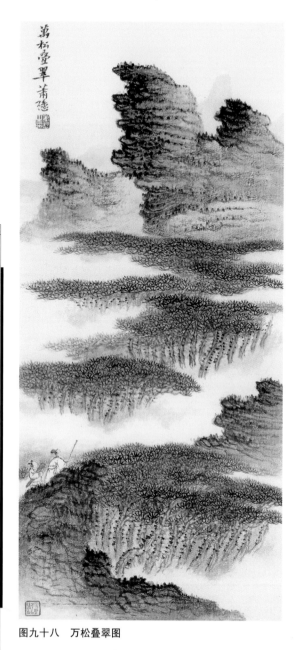

图九十八　万松叠翠图

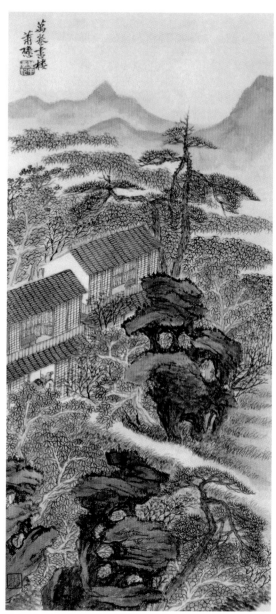

图九十九　万卷书楼图

　　清代末年上海"四任"之一的任熊曾作有《十万图》，因十幅绘画作品图名的第一字均为"万"字，故名"十万图"。萧愻于1936年夏、时年五十四岁时曾作有《十万图》（图九十八至图一〇一），十幅图名与任熊有出入。于该年初冬时节，萧愻又重新画了《万山飞雪图》，他自己认为重新画的《万山飞雪图》较夏天画的要好，其重要原因是"绥边御寇胜利"，使得他"精神为之愉快也"。作为当时已身患疾病的艺术家，仍与国家、与民族同呼吸共命运，表现出萧愻的爱国情怀！

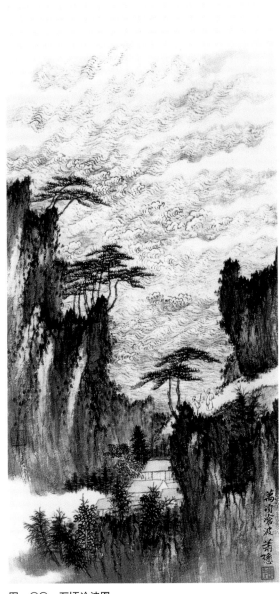

图一〇〇　万顷沧波图

图一〇一　万壑争流图

24. 重回北京有"退翁"

如果说萧愻一生需要感恩的话，首先要感恩他的父母，感恩父母对他的生育、养育之恩。但在萧愻后来的人生之路和艺术之路上，需要感恩的首先是他在安徽学习绘画的启蒙老师，遗憾的是至今不知其姓名。第二、三个需要感恩的就是姜筠和陈衍庶，种种迹象表明，萧愻第四个需要感恩的就是周肇祥。

周肇祥（1880—1954），字嵩灵，号养庵，又号无畏，别号退翁，室名宝觚楼。浙江绍兴人，清末举人，肄业于京师大学堂、法政学校。清宣统二年（1910）任奉天（沈阳）警务局总办、奉天劝业道、盐运史、奉天警务局督办和屯垦局局长等职。1912年任北洋政府京师警察总督，同年加入统一党，后转为进步党。1915年，袁世凯称帝，被授上大夫少卿衔。1917年代理湖南省省长、湖南省财政厅厅长。1920年任奉天葫芦岛商埠总办，后任清史馆提调。1920年，与金北楼等创办中国画学研究会，并主持工作十余年。1925年任临时参政院参政。1926年，北京故宫

图一〇二　刘凌沧《碧梧论画图》

图一〇三　为周肇祥作《拟黄公望深山幽居图》

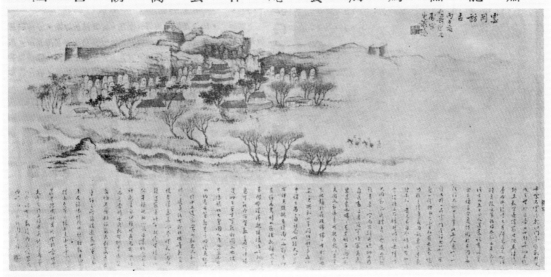

图一〇四　为周肇祥作《云岗仿古图》

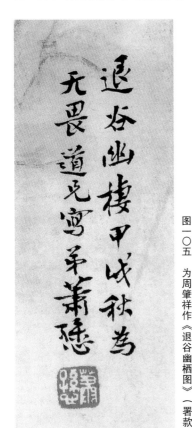

在武英殿成立古物陈列所，任所长。1934年，中国文化建设协会北平支部成立，该支部下设五种事业委员会，周肇祥任美术委员会主任委员。

萧愻与周肇祥相识较早，周肇祥在五十六岁时说过，二人"聚处三十余年"。早在1899年，周肇祥二十岁时到过安徽安庆，在其母的娘家不仅见到了舅舅陈同礼，还结识了萧愻，"由是交"。不久后，萧愻也北上北平，周、萧二人似应仍有交往。在萧愻到辽宁投奔陈衍庶的五年后，周肇祥也到辽宁履职。1909年，虽然任新民府道台的陈衍庶离任，回归故里，但萧愻并未因此而离开辽宁。1910年周肇祥赴任辽宁，萧愻与周肇祥因早已相识，便成为知己。周、萧二人年龄相近，均约而立之年。周肇祥擅书画，工诗文，精鉴藏，通文史。周、萧二人有着共同的爱好，以翰墨结缘也在情理之中。1912年周肇祥回北京履职，两年后萧愻便重回北京。为什么说萧愻于1914年重回北京与周肇祥有着密切关系呢？如下事实可以充分证明。

1914年，萧愻甫至北京就为周肇祥作《篝灯纺读图》，题："篝灯纺读图。甲寅（1914）五月，写慰养庵道兄孝恩，弟萧愻。"（图三十）为周肇祥作《篝灯纺读图》者，还有陈师曾、金北楼、吴待秋、林琴南、姜筠等，但萧愻为第一人。周肇祥在该图后跋道："余最不愿过者，生日是也。父母生

图一〇五　为周肇祥作《退谷幽栖图》（署款）

图一〇六　为周肇祥作《退谷山庄图》（署款）

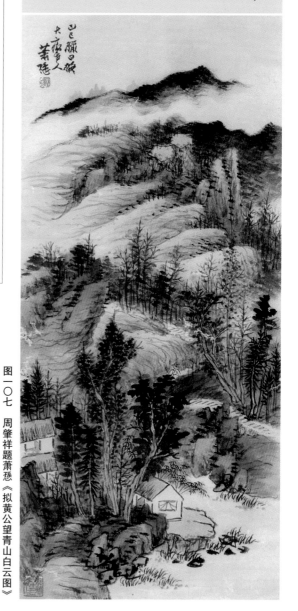

图一〇七　周肇祥题萧愻《拟黄公望青山白云图》

我之恩，分毫未报，能不摧心？龙樵作一画，树石拟宋人，细润苍秀，意境灵奇！"仅月余，萧愻又为周肇祥作《苇湾消夏图》，题："无畏道兄雅鉴，甲寅（1914）六月，萧愻。"（图三十一）据《怀宁县志》载，1914年至1916年，萧愻被推荐入北洋政府政事堂主计局任主事。重回北京、立足未稳的青年画家就当上公务员，恐怕没有周肇祥这个"北洋政府京师警察总办"是不行的。

　　其后的多年间，萧愻屡屡赠画给周肇祥，凸显出二人之间的密切关系。主要

有：1922年，萧愻为周肇祥作《拟黄公望深山幽居图》，题："壬戌（1922）秋，拟大痴，请正养安道兄，弟萧愻。"（图一〇三）1936年，萧愻为周肇祥作《云岗访古图》，题："云冈访古。丙子（1936）夏，无畏道兄属写，弟萧愻。"（图一〇四）周肇祥为此图做长跋。1934年，萧愻为周肇祥作《退谷幽栖图》，题："退谷幽栖。甲戌（1934）秋，为无畏道兄写，弟萧愻。"（图一〇五）1939年，萧愻为周肇祥六十大寿作《退谷山庄图》，题："己卯（1939）九月，无畏道兄属写，仿佛退谷山庄水流云在之居，图之，即寿六十大庆。龙樵弟萧愻。"（图一〇六）值得特别注意的是，上述萧愻给周肇祥赠画时的署款中均写"弟"，以示关系不同一般。萧愻能在重回北京的第二年，也就是1915年与徐世昌相识，并为徐世昌作《弢园图》，这个引荐人当为周肇祥。1916年，周肇祥带萧愻赴河南辉县为祝徐世昌六十二寿诞，返京后萧愻又为徐世昌作《水竹村图》。

自萧愻重回北京后，凡是周肇祥参与或主持的组织都有萧愻。1920年，周肇祥、金北楼创办中国画学研究会，萧愻任评议。1926年，北京故宫武英殿成立古物陈列所，周肇祥任所长。翌年，该研究所成立古物鉴定委员会，萧愻为委员之一。1934年，周肇祥任中国文化建设协会北平支部美术委员会主任委员，萧愻是委员之一。1936年，周肇祥为萧愻出版《萧龙樵先生画萃》写跋。萧愻重回北京后，曾出过两次远门，一是回到安徽安庆，一是南下河南辉县，这两次均是周、萧同行。萧愻曾为周肇祥作有《云冈访古图》，萧愻是否亦与周肇祥同游，迄今为止未见记载。在京期间，萧愻屡屡受周肇祥之邀游北京或北京周边，如寿安山、西山、慈荫寺、宝塔寺等。画家修订润格一般均请挚友，萧愻两次修订润格均出自周肇祥之手。萧愻不仅与周肇祥在绘画方面合作，就是在诗作上也有二人合作。周肇祥曾为萧愻的诗作润色，并在他的画中题诗，如在萧愻《水墨渔父图》中题："结屋踞江头，江深芦荻秋。晚凉亲下网，岂为□泥鳅。戊辰冬日，龙樵写，养庵题。"而且在题跋时不吝赞美之句，如在萧愻《拟黄公望青山白云图》中题："冲和澹荡，画中最难得之境，惟大痴、烟客有之，龙樵此帧庶几前贤，世罕真知，留诸山堂充髯兄供养可也。"（图一〇七）

如果说萧愻驻足辽宁是因为陈衍庶的话，那么萧愻重回北京并迅速发展，周肇祥功不可没。

25. "碌碌空余百病身"

萧愻曾于六十二岁时与萧俊贤、陈半丁合作《岁寒三友图扇》，合作的顺序为萧俊贤画梅在先，其后为萧愻画松，最后由陈半丁补竹。萧愻画完松之后题道："屋老长余十八岁，其二十年前北来，故一时有'二萧'之称，后其迁沪，人又称为'南萧'。余或他往，则不知何所谓矣。"（图一〇八）陈半丁在补画完竹之后也题道："此箑夏间有屋老写梅，至八月上旬才得千中画松，见其题语中有'余或他往'之语，其时一再思索'何所谓'，正欲问其何往也，不意画当待予未及补成，而竟长别矣，放笔不胜凄然！甲申（1944）八月十一日。"萧愻在题字中所说"屋老""南萧"即为萧俊贤，萧俊贤于1918年北上至北京，1928年又南下至上海。萧愻所言"二十年前"系笼统的数字，具体应为二十六年前。

就目前掌握情况，萧愻自三十二岁重回北京后。远游只去过两地，并均与周肇祥同行。一是陪同周肇祥畅游自己的家乡安徽安庆龙山，二是陪同周肇祥南下河南到徐世昌老家辉县水竹村，

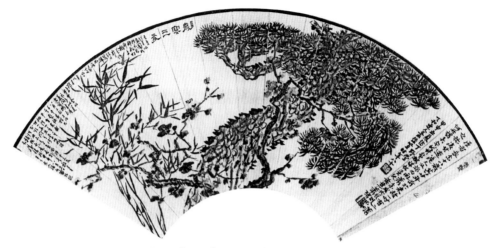

图一〇八　萧愻、萧俊贤、陈半丁合作　岁寒三友图扇

为其祝六十二岁诞辰。除此之外，萧愻只是偶有外出，就是外出也仅是在北京周边地区，如寿安山、西山等。基本属于深居简出，蜗居鬻画。萧愻此次在《岁寒三友图扇》中突然说出"余或他往"，对此就连好朋友陈半丁也一头雾水，不知萧愻将要去何处。更让陈半丁大惑不解的是萧愻的"何所谓"是何意。当然最让陈半丁扼腕的是，还未来得及让萧愻给以解释，萧愻却长辞人世，驾鹤西游。通过萧愻于六十二岁作画最晚的时间为"新秋""秋"和陈半丁题画的时间来推算，萧愻仙逝的时间应为1944年8月上旬至11日之间。关于萧愻之所以要说"他往"的动机是什么，萧愻又要"他往"至何处，因人已故去，便成千古之谜。其实，最大的谜团是萧愻何时患有疾病，患有何种疾病，萧愻在短短数日之内突然辞世，多生疑窦，悬念丛生。

现根据萧愻作品中的题字和有关资料，试图破译连陈半丁都未能解决的悬疑。

（1）身患疾病

萧愻自三十二岁重回北京后，由于实施了"中年变法"，画风为之一变，异军突起，故职业鬻画生涯可以说顺风顺水，在画坛已有"允推第一"之美誉。然而，在鬻画火爆的同时，就是萧愻得不到很好的休息。虽然萧愻也想"节啬精神"，并通过多次提高润格，试图以此降低劳动强度，但买画者"仍复踵至"。尽管萧愻在润格上写有"指索重墨加倍""细笔青绿加两倍"，可是喜其绘画者仍趋之若鹜。常年的劳作，使萧愻于五十多岁时就感到力不从心，未老而先衰。他于五十四岁作的《浅绛秋江独钓图》中题道："衰老渐至，不赖作细笔，兴到为之，颇自珍也。丙子（1936）春。"同年，萧愻在《萧龙樵先生画萃（第一集）》的序言中写道："衰老渐至，颇有敝帚自珍之思。"于五十六岁作的《观云图》中题道："伯刚仁兄属。再写此图，倏忽十年，马齿空长，然未觉衰顿，聊以自豪焉。戊寅（1938）六月。"然而也就是在这一年，萧愻的入室弟子李智超便在他著的《古旧书画鉴别法》中记载，萧愻于该年身体衰弱，故而由李智超帮萧愻打理家务和画务。

仅仅过了两年，萧愻便在题画时直视自己的健康状况。他于五十八岁时作《秋江帆影图》（图一〇九），题道："碌碌空余百病身，聊将翰墨寄平生。频年征战无休息，笔下江山孰与争。并博子嘉先生粲正。庚辰（1940）新正，龙山萧愻。"（图一一〇）通过此诗不仅可以看出萧愻

于画坛傲视群雄之气概，同时也道出他的身体状况欠佳，有恙在身，并且不止一种病症。三年后，李智超又在《古旧书画鉴别法》中记载，萧愻病情加重，此年萧愻六十一岁。那么萧愻所言"百病"到底是哪几种病，目前不得而知。又是其中的哪一种病导致萧愻于翌年走到生命之尽头，目前也不得而知。

（2）精神抑郁

萧愻于六十二岁时，也就是在他去世的那一年，在画中题道："山居之乐能图之，而不能享受，闷闷！"看来萧愻于晚年的心情很烦闷，而这种心境的表露是在他早、中年绘画题字中所没有的。还有更甚者，萧愻于同年七月，也就是在去世的前一个月，在画中题道："甲申（1944）新秋，雨后遣兴，满腹抑郁不平之气，发泄不尽，觉此扇面犹嫌小也。"看来萧愻在晚年除身体患有疾病外，在精神层面上也有问题。精神上的疾病往往容易被忽视，但其危害也往往比身体上的疾病有过之。

萧愻之所以"闷闷""抑郁"，是有原因的。根据现有资料得知，青年时代的萧愻从安徽到北京后，曾投奔老乡、长辈、画家姜筠，拜其门下学习绘画。后因姜筠"待之苛刻"，萧愻愤然出走四川和辽宁。待萧愻于三十二岁重回北京时，已六十七岁的姜筠仍在北京，萧愻是否还因"待之苛刻"一事而耿耿于怀？寿石工有诗云："画派虞山老，姜门入室人。低徊叶雅社，簪盍总伤神。"萧愻重回北京后，师徒俩难免在叶雅社和其他场合碰面，其场面之尴尬可想而知。五年后，在萧愻三十七岁时姜筠故去。难道在姜筠去世二十多年后，年已六十二岁的萧愻还如此嫉恨姜筠？

图一〇九　秋江帆影图

萧愻书画鉴定

XIAOXUN SHUHUA JIANDING

079

（3）心态变化

萧愻自到北京拜名师学艺后，画技日臻完善，尽管那时的画风仍属"虞山派"，但其绘画水平也在"三生"（姜颖生、葆东生、元博生）之上。尤其是萧愻重回北京数年后的"中年变法"，独辟蹊径，别开生面，形成"萧派"。画名鹊起，有画坛"允推第一"之美誉。盛名之下，难免枪打出头鸟，遭人所嫉。如果是这样，萧愻的旧恨未解，又添新怨。难怪萧愻在五十八岁作的《浅绛策杖访友图》中题道："深山深处有人争，拟寄闲身画里行。日掩柴门无个事，碧溪黄叶一声声。处于今之世，欲求山林之乐，亦只好觅之画中矣。庚辰（1940）二月，龙樵萧愻。"萧愻在诗中写道：我哪怕到人迹罕至的大山深处，都有人会对我说三道四，看来最好的去处就是寄身于我画的山水画中，每天我都把大门紧闭，尽情享受悠闲，去听那小溪流水和树叶落地的声音。萧愻深知诗里所说只是理想，现实是不可回避的。尤其是萧愻又于同年发出"笔下江山谁与争"的豪言壮语，肯定会招致画坛同仁的议论。

身体上的疾病已使萧愻十分衰弱，再加上精神上抑郁寡欢，就使得萧愻的心理阴影面积很大，心态随之也发生了变化。在他中年题画时常出现的"笑"字没有了，如"一笑记之"，而频繁出现了"恨"字。萧愻在六十一岁作的《山水》中题道："拟关全似云林，倪即师关也。纸粗笔柔，不能十分得心应手，为恨！"在六十二岁作的《溪阁观瀑图》中题道："不事色彩，古趣盎然，惟纸性涩，犹恨不能挥洒如意也。"萧愻在此将笔、纸拟人化，借对笔、纸的不满，来宣泄对世事的愤恨，以此来释放内心的情感。

由此可以初步断定，萧愻的死因是多方面的。他既不止患有一种疾病，也没有对精神上的病症进行很好的治疗。据记载，萧愻五十岁后基本足不出户，当然必要的应酬，如中国画学研究会组织的活动除外。这一阶段似乎与挚友周肇祥的来往也很稀少，大有自我封闭之趋势。精神上的病症导致身体上的病症加重，而身体上病症的加重更加剧了精神上病症的恶化。萧愻的谢世，无

疑是巨星陨落，是画界一大损失。旦暮之遇，不可再生。正如邢端在题萧愻山水画时所说："寄语凡工须敛手，人间何处觅云从？"

26. 大江南北惟龙樵
——再读萧愻《设色唐宋诗意山水册（二十四开）》

　　1929年夏，萧愻与周肇祥至京西寿安山避暑。萧愻曾不止一次到此避暑，同来的也不止周肇祥，尚有陈师曾。由于此处远离闹市无干扰，加之气候宜人又静谧，故此萧愻作画不仅多，而且质量高，萧愻《设色唐宋诗意山水册（二十四开）》便是其一。萧愻作册页一般为十二开，特殊的十六开，然此册却为二十四开，实属罕见。萧愻于此册中署有："己巳六月，避暑寿安山中，寄似子青仁兄鉴正，弟萧愻。""子青仁兄粲正，己巳夏，弟萧愻。"己巳为1929年，萧愻时年四十七岁，此时的萧愻已有"画界允推第一"之美誉。

　　六年后的1935年，齐白石、贺履之均对此册题跋，齐白石题："大涤子画山水，当时之大名作家不许可，其超群可见矣！数百年来，竟无替人，虽有得其皮毛者，未免气薄。此龙樵画册二十四开，不独形似清湘，尤能得其深厚灵秀。昔王麓台谓：'大江南北画山水者，惟石涛一人。'吾谓：'此时之画石涛最得其骨者，南北惟龙樵一人而已。'三复此册，记而归之。乙亥（1935）六月，白石齐璜，时居旧京第十九年。"贺履之题："千古龙眠擅白描，龙山今又有龙樵。濡毫惯染深深墨，却被人呼作黑萧。意匠经营廿四册，入时妆点费功夫。瓣香何止龚柴丈，二石双梅冶一炉。冷庵以谦中山水册索题。乙亥（1935）夏五月，七十五老人贺履之。"除此之外，胡佩衡还逐一对每图加以解读，配有数十字或百余字的评语，不乏点睛之笔，不吝赞美之词。八十多年后的今天，再读萧愻《设色唐宋诗意山水册（二十四开）》，更觉萧愻绘画艺术之高深。诗是有声画，画是无声诗，诗中有画，画中有诗，实属上乘之作。

　　（1）《春水渡旁渡》题有："春水渡旁渡，夕阳山外山。萧愻。""春水渡旁渡，夕阳山外山"之句，出自宋代戴复古的《世事》。萧愻按诗意将渡口的背景画作山峦叠嶂，两岸垂柳成荫，绿满陂陀。胡氏评道："此幅柳态之婆娑，颇有仙意。点叶之妙，不能使大年、梧园专美于前也。"

　　（2）《拟董源江山胜览图》题有："江山胜览，拟北苑，萧愻。"萧愻用高远画法表现江山无尽，胜览无余。近景巨石奇绝，远景白帆隐现。胡氏评道："此幅山石古拙，苔点苍厚，已有北苑气势，而层坡淡远，帆樯出没，极富诗思。"见图一一一（一）。

　　（3）《水气曙连云》题有："林深寒叶动，水气曙连云，萧愻。""林深寒叶动，水气曙连云"之句，出自唐代萧颖士的《越江秋曙》。萧愻于该图表示秋季，树有叶而萧瑟，山有云而疏淡。胡氏评道："此幅山石幽静，林木萧疏，是善状秋意者。"

　　（4）《拟关全大麓晴云图》题有："大麓晴云，拟关全，萧愻。"萧愻作此图工写兼备，山脚僻静，民居散落，树木蓊郁，流水潺潺。胡氏评道："大麓晴云，系仿关全大意，古厚雄壮，俱能得之。""板桥流水，小竹幽篁，意境清绝。"见图一一一（二）。

　　（5）《舍事入樵径》题有："舍事入樵径，云木深谷口。萧愻。""舍事入樵径，云木深谷口"之句，出自唐代李华的《仙游寺》。萧愻于图中画一进香者，穿行在云雾山中，云之缥

缈，山之奇幻，尽在图中。胡氏评道："云之四周，实以较浓之树石，始显衬托之妙。"

（6）《万籁俱寂图》题有："万籁俱寂，萧愻。""万籁俱寂"出自唐代常建的《题破山寺后禅院》，诗中有"万籁此俱静，但余钟磬音"。胡氏评道："龚之画法，落笔时极浓，渐次渲染，以及于淡。虽染多次，均不相混，故清润而层次井然。"

（7）《仿唐人雪图》题有："唐人雪图，拟为子青仁兄粲正，己巳夏，弟萧愻。"萧愻画雪景罕见，该图漫天皆白，银装素裹，天空阴霾，水面冰封。胡氏评道："雪景山石，勾皴简略，枯树及点缀物，用笔忌繁，盖悉留渲染地步也。"见图一一一（三）。

（8）《月落乌啼图》题有："月落乌啼，萧愻。"萧愻按唐代张继《枫桥夜泊》诗意作此图，无月之夜，乌鸦噪动，只有寒山寺的钟声划破夜空。胡氏评道："写古人诗意，以能传其意境为上，徒拘其形，反落窠臼，不可不知也。"

（9）《黄叶自江村》题有："乱山成野戍，黄叶自江村。萧愻。""乱山成野戍，黄叶自江村"之句，出自清代施闰章的《泊樵舍》。萧愻于该图近景山石突兀，远景江村黄叶，小艇扬帆，水起波澜。胡氏评道："江村黄叶，远景深幽，善写秋者，固不必陡壑密林也。"

（10）《万横香雪图》题有："万横香雪。己巳六月避暑寿安山中，寄似子青仁兄鉴正，弟

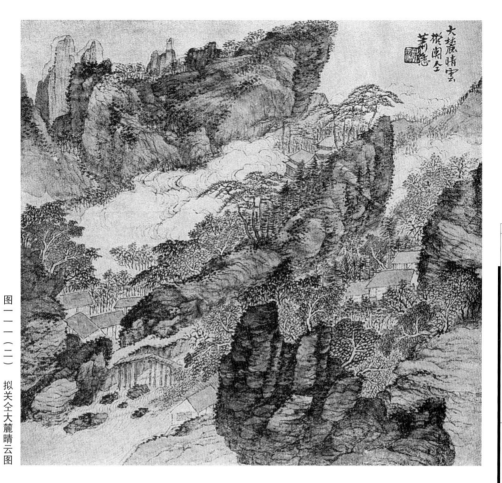

图一一一（二） 拟关仝大麓晴云图

萧愻。"萧愻于图中画青山白梅，山峦起伏，白梅似雪，"遥知不是雪，为有暗香来"。胡氏评道："此帧染法点法，各极奇妙。"见图一一一（四）。

（11）《拟黄公望天池石壁图》题有："子久《天池石壁图》，萧愻拟之。"元代黄公望曾作有《天池石壁图》，萧愻于图中画一士箕踞于悬崖之上，观飞流而下的瀑布。胡氏评道："固面貌虽一峰，而无板刻之病。学大痴，以此为法可也。"

（12）《拟王蒙秋山行旅图》题有："秋山行旅，拟黄鹤山樵笔，萧愻。"萧愻于该图用王蒙笔法画崇山峻岭，层峦叠嶂，山路蜿蜒，行旅艰险。胡氏评道："世之学山樵者，徒知枯皴渴点，于细微处往往忽之，睹此可以觉悟。"

（13）《拟吴镇溪山幽居图》题有："拟梅沙弥，龙樵。"萧愻于该图中画有高山、流水、屋舍、丛树，尽显山居之乐。笔力遒劲，墨气氤氲，笔墨兼备。胡氏评道："此幅仿仲圭，用笔之法既古，苔点尤见精神充沛，可以取法。"

（14）《风回忽报晴》题有："雨暗初疑夜，风回忽报晴。萧愻。""雨暗初疑夜，风回忽报晴"之句，出自宋代苏轼《南歌子·雨暗初疑夜》。萧愻于图中画雨后山中，烟岚四起，楼阁四周，丛篁环绕。胡氏评道："此雨后之景，山色黝黑，树石蓊郁，夏山苍翠如滴。"

（15）《垂钓有深意》题有："垂钓有深意，望山多远情，萧愻。""垂钓有深意，望山多远情"之句，出自唐代刘浑。萧愻此画构图疏简，一翁垂钓，远山隐现，清泉淙淙。胡氏评道："此幅以疏落见长，近坡垂钓，远岫喷泉，清幽之味，深意存焉。"

（16）《坐观垂钓图》题有："坐观垂钓，萧愻。"唐代孟浩然《望洞庭湖赠张丞相》中有："坐观垂钓者，徒有羡鱼情。"萧愻于图中画一士坐于舍内，观一士于舟上垂钓。胡氏评道："此幅笔简意不简，亦萧疏景之一格。明净如妆，秋山之精神在是。"

（17）《仿倪瓒溪山亭子图》题有："云林溪山亭子，萧愻。"此图是此册中最为清爽者，萧愻着墨不多，惜墨如金。胡氏评道："此帧疏林几株，分列参差。山石折带皴，布置错落。而苔点之简净，小竹之秀挺，所谓无一笔不繁，是善学倪高士者。"

（18）《泉落青山出白云》题有："泉落青山出白云，愻。""泉落青山出白云"之句，出自唐代白居易《题韦家泉池》。萧愻于此图着重描绘云和水，云水与青山有实有虚，对比强烈。胡氏评道："画山水丘壑太实，往往闭塞，虚灵之法，首在云烟。"

（19）《山静日长图》题有："山静日长，萧愻。"宋代唐庚《醉眠》中有："山静似太古，日长如小年。"萧愻画山谷之中有茅屋数椽，群山环抱，白云缭绕。一士立于山坡，作远眺

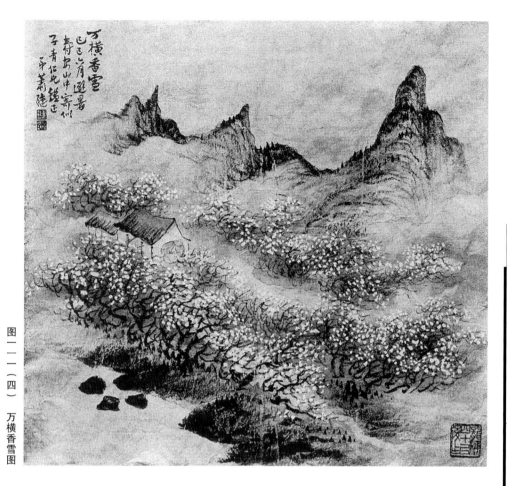

之状。胡氏评道："此幅若不画人，或不立于斜径，画意便减。"

（20）《林下乐如许》题有："林下乐如许，钟鼎鸿毛轻，萧愻。""林下乐如许，钟鼎鸿毛轻"之句，出自宋代赵汝鐩的《适意》。萧愻按诗意于图中写一高士，作松荫听泉，超然物外状。胡氏评道："此幅泉水之精神，当于用笔处求之。"

（21）《水竹幽居图》题道："水竹幽居，萧愻。"萧愻于此图着墨最多的是丛竹，有流水穿行竹林。瓦屋数间，掩映其中。隐士读易，幽静悠然。胡氏评道："此幅画竹既佳，而布置之深远，路径之曲折，均耐人寻味。流水蜿蜒，妙在有意无意之间。精细之作，而能得自然之趣者，以此为最。"

（22）《可以弹素琴》题有："此时心境闲，可以弹素琴。萧愻。""此时心境闲，可以弹素琴"之句，出自唐代白居易的《清夜琴兴》。萧愻于图中画一隐士在林荫弹琴，林旁溪水潺潺。胡氏评道："此幅松间隔以白云，便显幽深，与第一幅画柳之意正同。"

（23）《青草湖中月正圆》题有："青草湖中月正圆，萧愻。""青草湖中月正圆"出自唐代张志和《渔父·青草湖中月正圆》。萧愻于图中画一轮明月，一士在乌篷船上垂钓。胡氏评道："惟画草最难，过整齐则板刻，过参差则紊乱，必疏密参差，能表现出统一之意味者，乃为

得之。"

（24）《湖上春来似画图》题有："湖上春来似画图，萧愻。""湖上春来似画图"出自唐代白居易《春题湖上》。萧愻于图中画有柳树桃花，群鸭戏水，春意盎然，可谓"春江水暖鸭先知。"胡氏评道："此幅点缀物较多，颇饶富丽之意。若展为大幅，气象更雄伟矣。"

27. "笔下江山谁与争"
——萧愻《设色山水册》三册赘语

萧愻一生中所画的山水册页中不乏精品，除前述萧愻《设色唐宋诗意山水册（二十四开）》外，尚有《设色拟古山水册（十二开）》《设色山水册（十六开）》和《设色唐宋诗意山水册（十二开）》三册。此三册每页分别为：约0.6平方尺、约0.3平方尺、约0.4平方尺，均不足一平方尺，尤其后两册均不足半平方尺。按画家鬻画行规，凡不足一平方尺的均按一平方尺计价。萧愻鬻画的润格曾数次修订，每修订一次价格便上涨一次。除了明码标价上涨外，还有一种涨价的形式，就是"青绿"加"细笔"要"加倍""加两倍"，"横幅"要"加半"，"成堂"就不仅是简单加倍的问题，而是价格"另议"。至于上述三册《设色山水册》均涉及"成堂""青绿""细笔""横幅"，故可得知每一本册页的润笔应不在少数。尽管如此，萧愻仍屡有山水册，足见他的绘画艺术深受鉴藏家喜爱。

（1）《设色拟古山水册（十二开）》

《设色拟古山水册（十二开）》中的《古城雪霁图》题有："戊辰腊日，拟古十二帧，龙山萧愻。"见图一一二（四）。戊辰为1928年，萧愻时年四十六岁。萧愻自三十六七岁实施"中年变法"后，画风嬗变，由原来近师姜筠，远学王翚，兼师各家，转而师法石涛、梅清和龚贤，兼师"元四家"等。该册共计十二开，其中有五页水墨，分别是《峭壁行舟图》、《古城雪霁图》［见图一一二（四）］、《山中读易图》［见图一一二（三）］、《山麓幽居图》和《临流幽居图》。设色的有《松青桃江图》［见图一一二（一）］、《秋江独钓图》［见图一一二（二）］、《林中觅句图》《楼阁观云图》《深山古寺图》《峡谷拉纤图》和《青山白云图》七图，设色中可分青绿和浅绛。

通过《设色拟古山水册（十二开）》，可以看出萧愻不仅在笔墨上一洗前尘，就是在布局上也跳出"虞山"法乳，去板刻，变灵动。在画风上明显可以看出萧愻在师法古人，如《临流幽居图》拟龚贤，《深山古寺图》拟王蒙，《楼阁观云图》拟梅清，《秋江独钓图》拟石涛等。还可以看出，萧愻已能熟练驾驭古人笔法，使之相互融合，相互渗透，逐渐形成"萧派"。《设色拟古山水册（十二开）》虽系写意，但写中有工，粗犷中见细腻；工中带写，整饬中见奔放。工写兼备，笔墨俱佳，用笔古拙，行笔流畅。此册在题材上亦有亮点，《峡谷拉纤图》极为罕见，并非表现高士，而是描写劳动人民。

（2）《设色山水册（十六开）》

《设色山水册（十六开）》在《疏林远岫图》题有："乙亥正月，拾旧纸成十六页，不必惨淡经营，意到笔随，乃天机静趣也。萧愻。"见图一一三（一）。乙亥为1935年，萧愻时年五十三岁。《设色山水册（十六开）》与《设色拟古山水册（十二开）》相差七年。萧愻自四十

图一一二（一）　松青桃江图

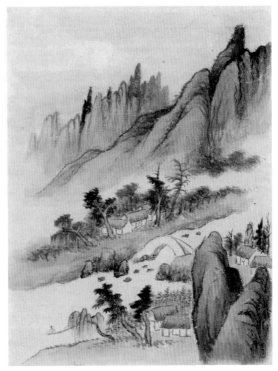

图一一二（二）　秋江独钓图

岁左右变法成功后，变革的步伐并未停歇。如果说萧愻四十多岁的作品尚属工写兼备，那么他五十多岁追求的是意境和格调。正如萧愻自己所说："不必惨淡经营，意到笔随，乃天机静趣也。"

《设色山水册（十六开）》中有三页水墨，分别是《寒江独钓图》［见图一一三（四）］、《云山幽居图》和《疏林远岫图》，设色的有《策杖过桥图》《临流独坐图》［见图一一三（二）］、《深山探幽图》［见图一一三（三）］、《秋江行舟图》《秋山萧寺图》《秋江独钓图》《拄筇暮归图》《松阴待琴图》《月夜觅句图》《山中幽居图》《寒江待渡图》《秋江远山图》和《春江泊舟图》，设色可分青绿和浅绛。萧愻五十多岁时，"萧派"绘画艺术已屹立于画坛。他师古不囿古，化古为己。如果说萧愻四十多岁时还有明显的师古痕迹，那么他五十多岁时已逐渐消化和吸收，呈现的则是"萧派"。如《松阴待琴图》似有石涛之端倪，《秋山萧寺图》似有王蒙之遗风，《疏林远岫图》似有倪瓒之风范。《设色山水册（十六开）》用笔辛辣、苍遒，行笔疾劲、豪放。

（3）《设色唐宋诗意山水册（十二开）》

《设色唐宋诗意山水册（十二开）》中《窗前梅月最知心》题有："窗前梅月最知心。甲申新春，龙山萧愻写，时年六十二。"见图一一四（四）。甲申为1944年，萧愻时年六十二岁。《设色唐宋诗意山水册（十二开）》又比《设色山水册（十六开）》晚了九年。《设色唐宋诗意山水册（十二开）》中有三页水墨，分别是《古木积雪冰槎枒》《一叶归舟暮雨湾》和《山水苍

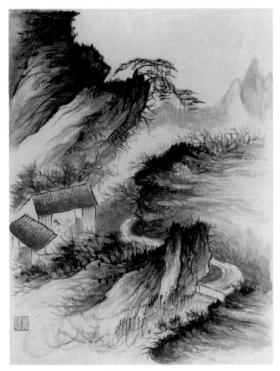

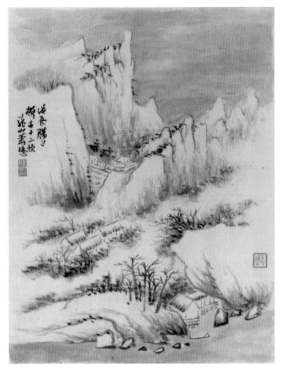

图一一二（三）　山中读易图　　　　　　　图一一二（四）　古城雪霁图

寒琴里参》，设色的有《泽国天高秋意生》［见图一一四（一）］、《落花飞絮满衣襟》［见图一一四（二）］、《荷香时与好风来》［见图一一四（三）］、《窗前梅月最知心》《白云犹爱山中眠》《一听松涛万鼓音》《一蓑疏雨属渔人》《淡烟疏磬散空林》和《取足看山未害廉》，设色可分青绿和浅绛。

　　《设色唐宋诗意山水册（十二开）》均以七言诗句为图名，诗句基本出自唐、宋诗人。《山水苍寒琴里参》之"山水苍寒琴里参"出自宋代林景熙《访僧邻庵次韵》，《落花飞絮满衣襟》中"落花飞絮满衣襟"出自宋代苏轼《三月二十日开园三首》，《一蓑疏雨属渔人》之"一蓑疏雨属渔人"出自宋代王禹偁《再泛吴江》，《泽国天高秋意生》之"泽国天高秋意生"出自宋代张耒《自海至楚途次寄马全玉八首》，《淡烟疏磬散空林》之"淡烟疏磬散空林"出自唐代刘沧《秋日山寺怀友人》等。萧愻之所以能将诗与画配合得如此精准、到位，有赖于他的文学素养，有赖于他对诗句的理解。《取足看山未害廉》中画一隐士，立于松下，眺望青山，表现了隐士的清高、脱俗，当属"文人画"之典范。如果说萧愻五十多岁已形成"萧派"，那么他六十多岁的作品更趋完美，化古为己，师心为的，用笔洒脱，敷色古朴，是萧愻绘画艺术的巅峰期。"萧派"笑傲江湖，"笔下江山谁与争"？

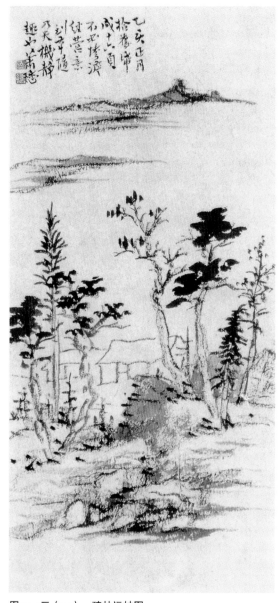

图一一三（一）　疏林远岫图 　　　　　　　　　图一一三（二）　临流独坐图

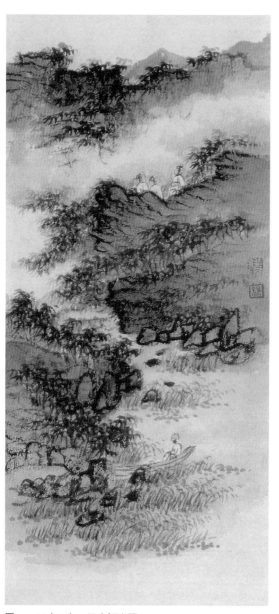

图一一三（三）　深山探幽图　　　　　　图一一三（四）　寒江独钓图

图——四（一）　泽国天高秋意生

图——四（二）　落花飞絮满衣襟

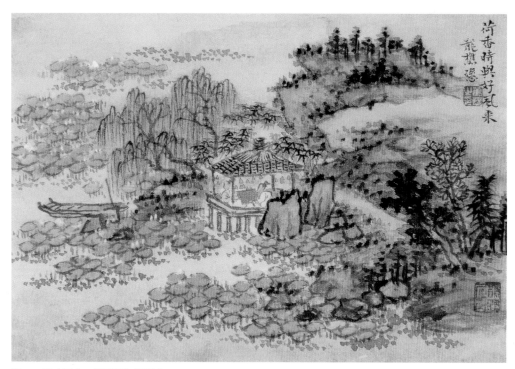

图一一四（三）　荷香时与好风来

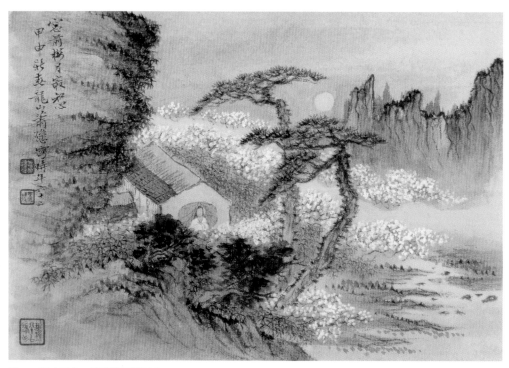

图一一四（四）　窗前梅月最知心

28.《松阴浓蔽图》系赝品

书画鉴定是辨别书法和绘画作品的真伪。通常所说的书画鉴赏，是包含鉴定和欣赏两个方面。鉴定是解决作品真伪问题，欣赏是评判作品水平问题。欣赏是对艺术形象感受、理解和评判的过程，若离开人们的欣赏，书画作品便无从发挥作用，足见欣赏之重要。然而，只有在明真假、辨真伪的前提下，才会有正确的欣赏，又足见鉴定之重要。鉴定是为了更好地欣赏，欣赏又是鉴定之基础，二者相辅相成，既有联系又有区别。鉴定真伪是大是大非问题，欣赏好坏是水平问题，若将书画作品的真与伪的问题简单地认为是好与坏的问题是不科学的，也不会达到去伪存真的目的。

大凡一个书画家在声名鹊起之后，随着书画作品价值的上升，赝品也就伴随而生。书画名气越大，赝品就越多，赝品的多少与书画家的知名度成正比。萧愻在民国时期的知名度甚高，润格也在高价位上运行，所以出现他的假画也就不足为奇了。根据对实物资料的观察得知，赝品基本上以仿萧愻中、晚年作品为主，迄今为止未发现伪造萧愻早年的作品，这恐怕因萧愻早年作品价值不高所造成。经鉴定《松阴浓蔽图》（图一一五）便是赝品，理由如下：

（1）题字

书画鉴定基本程序是"一字二画三印章"。萧愻的书法迄今为止所见最早的应为十八岁左右，但因字迹漫漶而无法判断书体。而有明确纪年又字迹清晰的应为作于二十二岁的《仿自然老树经霜图》中的署款。该书体明显受王翚、姜筠的影响，字体娟秀、清逸、稳健。从书画同源的角度来看，书法用笔与绘画的线条高度一致。当萧愻"中年变法"后，随着绘画面貌的改变，书法的风格也随之而变。虽与早年一样是中锋运笔，但书体特点是苍劲、浑厚、古拙，形成了"萧体"。《松阴浓蔽图》题有："松

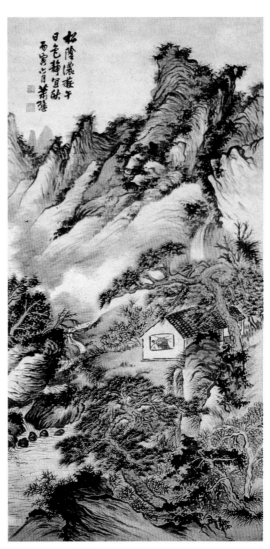

图一一五　松阴浓蔽图（赝品）

① 二十二岁	② 二十三岁	③ 三十二岁	④ 三十五岁	⑤ 三十六岁
⑥ 三十七岁	⑦ 三十八岁	⑧ 三十九岁	⑨ 四十岁	⑩ 四十三岁
⑪ 四十五岁	⑫ 四十六岁	⑬ 四十七岁	⑭ 四十九岁	⑮ 五十岁

图一一六（一）　萧愻作品署款

公雨秋日拟 元人设色 龙根萧愻	科颖贤妹 直支先生一哂 甲戌冬初 萧愻	乙天正月 拾有六页 威十二页 不必临渡 付萱亲 乃天機静 趣山萧愻	诸坐神 代宗心	巳卯首夏 萧愻宗
⑯ 五十一岁	⑰ 五十二岁	⑱ 五十三岁	⑲ 五十六岁	⑳ 五十七岁
方之壷碱名胜胜 董巨石内之门户 不浸第四者胜之 市花了萧愻	辛巳春日 龙山萧愻宗 在濮师自 云荆湖 迄账年恢 不知白氏 诸也	翟山杨氏昆仲五喜 用晏此杜大壶 壬午嘉平 诸隆萧愻	湖山鄉思 发甲之去 萧愻	過雨青松色随山冈 水迳 甲申夷萧愻宗
㉑ 五十八岁	㉒ 五十九岁	㉓ 六十岁	㉔ 六十一岁	㉕ 六十二岁

图一一六（二） 萧愻绘画作品署款

图一一六（三） 萧愻绘画作品署款（赝品）

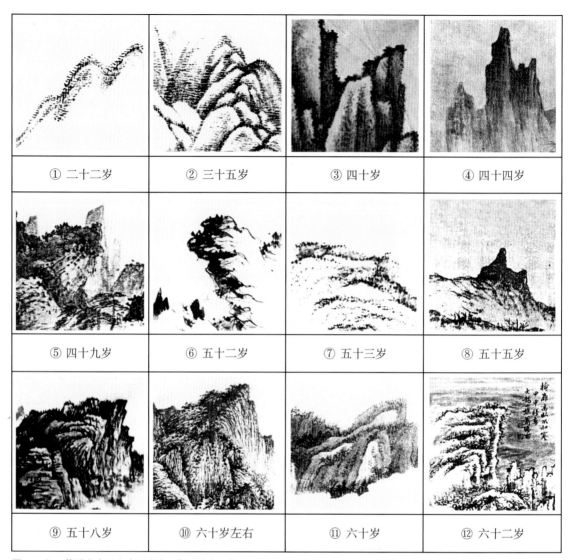

① 二十二岁	② 三十五岁	③ 四十岁	④ 四十四岁
⑤ 四十九岁	⑥ 五十二岁	⑦ 五十三岁	⑧ 五十五岁
⑨ 五十八岁	⑩ 六十岁左右	⑪ 六十岁	⑫ 六十二岁

图一一七　萧愻山水画山头画法（一）至（十二）

荫浓蔽午，日色静宜秋。丙寅六月，萧愻。"［图一一六（三）］丙寅为1926年，萧愻于该年应为四十六岁，实施"中年变法"已多年。该图题字臃肿、乏力、呆滞，全无"萧体"于中年时期的特点，为了便于真假对比，请参见图七十三、图一一六（一）。没有比较就没有鉴别，真伪对照，一目了然，《松阴浓蔽图》应为赝品。

（2）绘画

根据《松阴浓蔽图》的布局分析，该图似应为有本临摹，只是个别地方有即兴发挥之处。萧愻常有此类作品，如《松荫读易图》《深山读书图》等，构图丰满，布局紧凑，大处随意落墨，小处细心收拾。从《松阴浓蔽图》的皴法来看，运用了石涛等擅用的解索皴，但因书法功底薄

弱，故线条羸弱，拖泥带水，未能像萧愻那样表现出山石的峻嶒、峻险。为了便于真伪对比，请参见图一一七（一）至（十二）。《松阴浓蔽图》在绘画方面不仅大处有漏洞，小处也有瑕疵。萧愻在画松针时，一般将松针画作▽状，基本上是半圆的三分之一。而《松阴浓蔽图》的松针却画成⌒状，基本上是一个扇面状。因所见《松阴浓蔽图》为印刷品，钤盖的印章太小，无法对印章进行剖析。不过当一幅书画作品根据题字、绘画已能断定真伪时，对印章的鉴定也就可以从略了。

29. 《松荫观云图》系赝品

经鉴定，《松荫观云图》系赝品，依据如下：

（1）题字

书画鉴定的基本程序是"一字二画三印章"。迄今为止见到萧愻最早的书法当为二十二岁作的《仿巨然老树经霜图》中的题字和二十三岁作的《仿巨然峰回石路图》中的题字。根据以上两图中题字的分析，萧愻早期书法明显远学王翚，近师姜筠，字体清秀、端庄。从书画同源角度讲，萧愻此时无论是临摹董源，还是师法巨然，或是学习王翚，用笔均有工稳、隽秀的特点。萧愻"中年变法"后，随着绘画面貌发生变化，书法面貌也随之而变。变化前后尽管都是中锋运笔，但变化之后的书体浑厚、古拙、辛辣，逐渐形成具有特点的"萧体"。《松荫观云图》题有："维周先生雅鉴，龙山萧愻。"（图一一八）题字书体虽然貌似，然神气皆无，与真迹有较大差距。根据左下角钤有"龙樵壬申五十岁"印章来分析，《松荫观云图》系仿萧愻五十岁或五十多岁的作品。若将该图题字与图七十三、图一一六（一⑮）相对照，便凸显出轻浮和乏力。

（2）绘画

根据《松荫观云图》的构图、章法，该图系有本临摹，个别之处似应有发挥。萧愻自三十六七岁实施"中年变法"后，到五十多岁时画风多变，但每种画风已基本定型。像《松荫观云图》之类的线条应近石涛、梅清，多用解索皴或荷叶皴，至于山石要突兀、险峻，松树要苍虬、奇异。但此图作者因书法功底浅薄，线条无力柔弱、飘浮滑腻。水口、断云等细微之处，亦明显与萧愻所画不相符。山头画法可参见图一一七，便自有分晓。综上所述，《松荫观云图》应为赝品。因《松荫观云图》系印刷品，故无法对印章进行剖析。

图一一八　松荫观云图（赝品）

30.《山水四屏》系赝品

萧愻自"中年变法"后，画风发生嬗变，从墨色上可分为"黑萧""白萧""彩萧""赭萧"。其中"彩萧"是萧愻在先师王翚青绿山水的基础上，"后窥宋、元之秘"，借鉴过赵令穰、王诜、赵孟頫的作品冶炼而成。其特点是艳而不俗，工而不匠，细而不腻，温而不火。"赭萧"是萧愻在师法王蒙为主的基础上，将黄公望等人的敷色揉在一起，成为他为表示秋色或萧寺的常用画法，此种画风极具文人画风范。款署萧愻的《山水四屏》（图一一九）便是模仿萧愻的"彩萧"和"赭萧"。

（1）题字

书画鉴定的基本程序是"一字二画三印章"。迄今为止发现萧愻最早的书法当为二十二岁作的《仿巨然老树经霜图》、二十三岁作的《仿巨然峰回石路图》、二十五岁作的青绿《仿王蒙倪瓒春江泊舟图》中的题字。之所以将上述三图的题字视为最早的书法，是因为萧愻约十八岁作的《仿古隐居图》中的题字极为漫漶，难以确定书法风格。根据《山水四屏》中所题"壬午嘉平，龙樵萧愻"来分析，壬午年为1942年，萧愻时年六十岁。若将"壬午嘉平，龙樵萧愻"和其他三幅所题"幽篁独思，萧愻""拟元人设色，龙樵萧愻""落日数峰烟外青，萧愻"与图七十三、图一一六（二㉓）相比对，不难看出《山水四屏》的题字与苍劲、洒脱、遒韧、灵动无缘，楷体写得呆滞，行书写得刻板。

（2）绘画

根据萧愻晚年绘画布局的特点，《山水四屏》亦属有本临摹。据现有资料得知，萧愻自青年

时代就有青绿山水和浅绛山水。尽管画风似王翚，但其功力之深湛令人叹服。萧愻"中年变法"后，除"黑萧"外，"彩萧""赭萧"占有很大比例，深受鉴藏家喜爱。但《山水四屏》中山石、树木的线条如同题字一样，滑腻、轻浮，设色不明快、不爽朗。仅山头画法就破绽百出，有的属于萧愻所不为，有的虽属萧愻所为，但却失之千里，若参照图一一七加以比对，便自有结果。

（3）印章

《山水四屏》中每幅均钤有"龙樵五十以后笔"一印，而其中一幅却题有"壬午"，壬午年为1942年，萧愻时年六十岁。纵观萧愻绘画作品，未曾发现一例干支与纪龄印不相符的，可见作伪者在细微之处未考虑周全而露出马脚。

综上所述，《山水四屏》系赝品。

图一一九（一）　山水四屏-1（赝品）　　　　图一一九（二）　山水四屏-2（赝品）

图一一九（三） 山水四屏-3（赝品）　　　　　图一一九（四） 山水四屏-4（赝品）

附录 一

萧愻公元干支年龄对照表

干支	公元
	年龄

干支	公元/年龄	干支	公元/年龄	干支	公元/年龄	干支	公元/年龄	干支	公元/年龄	干支	公元/年龄
癸未	1883 一	甲申	1884 二	乙酉	1885 三	丙戌	1886 四	丁亥	1887 五	戊子	1888 六
己丑	1889 七	庚寅	1890 八	辛卯	1891 九	壬辰	1892 十	癸巳	1893 十一	甲午	1894 十二
乙未	1895 十三	丙申	1896 十四	丁酉	1897 十五	戊戌	1898 十六	己亥	1899 十七	庚子	1900 十八
辛丑	1901 十九	壬寅	1902 二十	癸卯	1903 二十一	甲辰	1904 二十二	乙巳	1905 二十三	丙午	1906 二十四
丁未	1907 二十五	戊申	1908 二十六	己酉	1909 二十七	庚戌	1910 二十八	辛亥	1911 二十九	壬子	1912 三十
癸丑	1913 三十一	甲寅	1914 三十二	乙卯	1915 三十三	丙辰	1916 三十四	丁巳	1917 三十五	戊午	1918 三十六
己未	1919 三十七	庚申	1920 三十八	辛酉	1921 三十九	壬戌	1922 四十	癸亥	1923 四十一	甲子	1924 四十二
乙丑	1925 四十三	丙寅	1926 四十四	丁卯	1927 四十五	戊辰	1928 四十六	己巳	1929 四十七	庚午	1930 四十八
辛未	1931 四十九	壬申	1932 五十	癸酉	1933 五十一	甲戌	1934 五十二	乙亥	1935 五十三	丙子	1936 五十四
丁丑	1937 五十五	戊寅	1938 五十六	己卯	1939 五十七	庚辰	1940 五十八	辛巳	1941 五十九	壬午	1942 六十
癸未	1943 六十一	甲申	1944 六十二								

附录 二

萧愻临摹古代画家简介
（共三十四人）

（1）王洽（？—805）

唐代山水画家。一作王墨、王默，擅泼墨山水。师项容，疯癫酒狂。画松石山水，虽乏高奇，流俗亦好，醉后以头髻取墨抵于绢画。凡欲画图障，先饮醺酣之后，即以墨泼，脚蹩手抹，随其形状，为山为石，为云为水。应手随意，倏若造化，图出云霞，染成风雨，宛若神巧，俯观不见其墨污之迹，皆谓神异。董其昌云："云山不始于米元章，盖自唐时王洽泼墨，便已有其意。"今已无真迹传世。

（2）荆浩（850？—？）

五代后梁画家。字浩然，沁水（今河南济源）人。唐末隐居太行山洪谷，自号洪谷子。自耕而食，画松数万本。观察感受崇山峻岭的壮美景色，囊括了唐人用笔用墨的经验，开创了以描写大山大水为特点的北方山水画派。传世作品有《匡庐图》。

（3）关仝（907？—960）

后梁至北宋初期山水画家。一作穜，长安（今陕西西安）人。山水早期师法荆浩，晚年笔力过之，喜画秋山寒林等，能使观者流连忘返。画风笔简景少，但气壮意长，石体坚凝，杂木丰茂，台阁古雅，人物幽然。传世作品有《关山行旅图》《山溪待渡图》。

（4）董源（？—962）

南唐山水画家。字叔达，江南钟陵（今江西进贤西北）人。因任北苑副使，世称董北苑。山水多画江南景色，草木丰茂，秀润多姿，云雾显晦，峰峦出没，充满生意，平淡天真。用笔细长圆润，称为"披麻皴"。作品风格不同，富于创新精神，为江南山水画派创始人。传世作品有《潇湘图》《夏山图》《溪岸图》。

（5）巨然（公元10世纪）

南唐山水画家。在江宁（今江苏南京）开元寺为僧，北宋时期仍在活动。师承董源，工画山水，笔墨清润。善用长披麻皴，山顶画矾头皴，石多棱角，如叠矾堆。山间画奔流，树木多屈曲。以破笔焦墨点苔，并在水边点缀风蒲，风格要比董源雄秀奇逸。传世作品有《秋山问道图》《万壑松风图》《山居图》。

（6）李成（919—967？）

北宋山水画家。字咸熙，其先人为唐宗室，后周时避居营丘（今山东淄博）。有文学才能，善画山水以自娱。在继承前代成就的基础上，将山水画的表现内容和表现技巧推向了纵深的发展。山水画特别强调了季节气候的特点，创造了"寒林"形象。传世作品有《茂林远岫图》《晴峦萧寺图》《寒林钓艇图》。

（7）燕文贵（967—1044）

北宋山水画家。吴兴（今浙江绍兴）人。其先时隶属军籍，以绘画见长进入宫廷，为宫廷画

家。专长画山水兼及人物，所作山水"凡所命意，不师于古人，自成一家，而景物万变，观者如真临焉"。故有"燕家景致，无能及者"之语。传世作品有《溪山楼观图》《溪风图》《夏山图》。

（8）米芾（1051—1107）

北宋书画家。芾时作黻，字元章，号鹿门居士、襄阳漫士、海岳外史。祖籍太原，后迁湖北襄阳，晚年定居润州（今江苏镇江）。徽宗时召为书画学博士。为人癫狂放达，冠服效唐人，后有"米颠"之称。擅长水墨山水，创"米家山"画法。兼擅人物画。因今画迹不存，其面目今人难以想象。书法《珊瑚帖》后画珊瑚一枝，是唯一的画迹。

（9）米友仁（1086—1165）

北宋山水画家。字元晖，系米芾之长子。官至工部侍郎、敷文阁真学士。与其父被称为"大米""小米"，创造"米家云山"新画法，所创"米点皴"或"落茄皴"在当时具有创新意义，使之更加符合文人画意趣。其画"风气肖乃翁"，"点滴烟云，草草而成，而不失天真"。传世作品有《潇湘奇观图》《云山墨戏图》。

（10）王诜（1036—？）

北宋山水画家。字晋卿，祖籍山西太原，居开封，为驸马都尉。喜结交文士，与苏轼、黄庭坚、米芾、秦观、李公麟等析奇赏异，酬诗唱和，李公麟曾画《西园雅集图》以纪其胜。擅绘画，技法上继承李成、郭熙传统，题材多画烟江远壑、寒林幽谷等，状难状之景，而落笔有思致。传世作品有《渔村小雪图》《烟江叠嶂图》。

（11）赵令穰（公元12世纪）

北宋山水画家。字大年，宋太祖匡胤五世孙，官至崇信军节度观察留后。出身贵胄之家而喜弄笔墨，尤擅丹青。山水画多小景，为开封、洛阳一带平原地区景色，以坂坡汀渚、小山丛竹、江湖水鸟为特长，在平原景物中开辟一条小径，是对山水画的新贡献。传世作品有《湖庄清夏图》。

（12）李唐（1066—1150）

南宋山水人物画家。字晞古，河阳（今河南孟州市）人。北宋徽宗时画院画家，后辗转临安（今杭州）后"奉旨授成忠郎，画院待诏"。擅长山水、人物，山水取法荆关和范宽而有所变化。布局多取近景，突出主峰或崖岸，山石作大斧劈皴，积墨深厚，开南宋一代山水画新风。传世作品有《采薇图》《万壑松风图》。

（13）刘松年（1155？—1218）

南宋山水人物画家。钱塘（今杭州）人。为宋孝宗、光宗、宁宗三朝的宫廷画家，其师张敦礼是李唐的学生，故其画风与李唐一脉相承，山水、人物画对后世有很深影响。传世作品有《四景山水》，该图主题鲜明，布置结构严谨，树石笔法劲挺，房屋界画整饬，比李唐更显精细秀润。

（14）江参（公元12世纪）

南宋山水画家。字贯道，南徐（今江苏丹徒）人，居雪川（今浙江湖州）。曾被召至临安（今杭州），有旨馆于府治，后竟暴病而卒。山水师董源、巨然，而豪放过之。常居雪川，深得湖天平远旷荡之景。或谓巨然师董源短笔芝麻皴，参则师巨然泥里拔钉皴。传世作品有《泉石图》五幅。

（15）高克恭（1248—1310）

元代山水画家。字彦敏，号房山，大都（今北京）房山人。能诗擅画，工山水、墨竹。山水初学"二米"，后学董、巨，被推为"当代第一"。墨竹学王庭筠，笔法浑厚，富有生意，"妙

处不减文湖州"，时有"南赵北高"之称。传世作品有《云横秀岭图》《春山晴雨图》。

（16）赵孟頫（1254—1322）

元代书画家。字子昂，号松雪，别号鸥波、水精宫道人等。吴兴（今浙江湖州）人，宋宗室，秦王德芳之后。宋亡后作为南宋遗逸而出仕元朝，累官至翰林院学士承旨，荣禄大夫。博学多才，于书画方面成绩最为突出。山水、人物、竹石、花鸟"悉造微，穷其天趣"。传世作品有《吴兴清远图》《重江叠嶂图》。

（17）黄公望（1269—1354）

元代山水画家。本姓陆，名坚，江苏常熟人。因过继永嘉黄氏，故改姓黄，字子久，号一峰、大痴道人等。寄情于山水，常往来于杭州、松江、虞山等地。受赵孟頫影响，上师董、巨，间及荆、关，晚年大变其法，自成一家。与王蒙、倪瓒、吴镇被后世称为"元四家"。传世作品有《富春山居图》，分藏于浙江省博物馆和台北故宫博物院。

（18）吴镇（1280—1354）

元代山水花卉画家。字仲圭，号梅花道人，嘉兴（今浙江嘉兴）人。工诗文书法，善山水、梅花、竹石。为人"抗简孤洁，高自标表"，隐居不仕，与达官贵人鲜有往来。以卖画为生，一生贫困潦倒。山水画师法董源、巨然，自有一种深厚苍郁之气。传世作品有《渔父图》《秋江渔隐图》。

（19）柯九思（1290—1343）

元代花卉画家。字敬仲，号丹丘生，台州仙居（今属浙江）人。也是元代书画鉴定家。博学多才，诗文书法和绘画都有很高声誉。善画墨竹，师法文同、李衎，亦善墨花。画石用董巨一派，作披麻皴，颇得清润之致。传世作品有《双竹图》《清閟阁墨竹图》。

（20）倪瓒（1301—1374）

元代山水画家。原名珽，字元镇，号云林、幼霞等，无锡人。元末社会动荡，他去田庐，散家资，浪游五湖三泖间，寄居村舍、寺观。擅长山水、竹石，多以水墨为之，山水初学董源，后掺荆、关，创"折带皴"，好作疏林坡岸，给文人水墨画以新的发展。传世作品有《水竹居图》《安处斋图》。

（21）方从义（1302—1393）

元代山水画家。字无隅，号方壶。贵溪（今属江西）人，居江西信州（今上饶）龙虎山。工山水，学董源、米芾、高克恭画法，元代末年独树一帜，对明清画坛有一定影响。结交了不少文人与画家，博得一定声誉。亦工草书。传世作品有《武夷放棹图》《神岳琼林图》。

（22）王蒙（1308—1385）

元代山水画家。字叔明，号黄鹤山樵。湖州（今浙江吴兴）人。元末归隐黄鹤山（今浙江杭县东北）。明朝任泰安知州，后因胡惟庸案被捕，死于狱中。自幼绘画受外家赵孟頫影响，并承董巨传统，自出新意，独具面貌，是元代具有创造性的山水画家，多用牛毛皴、解索皴等皴法。传世作品有《葛稚川移居图》《夏山高隐图》。

（23）唐寅（1470—1523）

明代山水、人物画家。字伯虎，一字子畏，号六如居士，吴县（今江苏苏州）人。赋性疏朗，任逸不羁，尝镌章曰"江南第一风流才子"。其画远攻李唐足任偏师，近交沈周可当半席。至宋代李、范、马、夏及元代黄、王、倪、吴，靡不研解。至若仕女、楼观、花鸟，无不臻妙。

书法入赵孟𫖯堂庑。传世作品有《孟蜀宫妓图》《江南农事图》《桐荫清梦图》。

（24）董其昌（1555—1636）

明代山水画家。字玄宰，号思白，松江华亭（今上海市）人。天才俊逸，善谈名理。少好书画，临摹真迹，至忘寝食。行楷之妙，跨绝一代。初师颜真卿，后学虞世南。以为唐书不如晋、魏，遂仿黄庭经及钟繇。画山水学黄公望，中复去而宗董巨，复集宋、元诸家之长，行以己意。气韵秀润，潇洒生动，尤与米、高为近。传世作品有《昼锦堂图》《秋兴八景图》。

（25）萧云从（1596—1673）

明代山水画家。原名龙，字尺木，号默思，晚称钟山老人，安徽芜湖人。明崇祯九年、十五年两科副贡，不就铨选，入清不仕。精六法、六律，工诗文，善山水，得倪瓒、黄公望笔法，晚年自成一家，清快可喜，"姑熟画派"创始人。兼擅人物，生平所画《太平山水图》《离骚图》，好事者镂版以传。

（26）杨文骢（1597—1645）

明代山水画家。字龙友，贵州人，流寓金陵（今南京）。万历四十七年（1619）举人，官至兵部郎中。博学好古，善画山水，为"画中九友"之一。生于贵筑，独破天荒，所作《台荡》等图，有宋人之骨力去其结，有元人之风雅去其佻，出入巨然、惠崇之间。崇祯十一年（1638）作有《枯木竹石图》，藏南京博物院。

（27）龚贤（1599—1689）

清代山水画家。字半千，又字野遗，号柴丈人，又号半亩。江苏昆山人，流寓金陵（今南京）清凉山。性孤僻，与人落落难合。卖画课徒，生活清苦。富有民族气节，一腔坚贞之情寄于绘画之中。自谓所作山水，前无古人，后无来者。盖从董源筑基，一变古法，用墨浓重，自开生面。山水大都取材于南京一带风光，善于用墨，除"黑龚"外尚有"白龚"。传世作品有《深山飞瀑图》。

（28）弘仁（1610—1663）

清代山水画家。俗姓江，名韬，字六奇，出家后名弘仁，号渐江学人。安徽歙县人。明亡后入武夷山为僧，后归歙县。自幼喜文学、绘画，绘画最负盛名。擅山水，取法倪瓒，构图洗练简逸，笔墨苍劲洁净，善用折带皴和干笔渴墨。所画黄山诸景，深得写生传神之妙，富有生活气息，传达出山川之美和新奇之姿。传世作品有《枯槎短荻图》《黄海松石图》。

（29）髡残（1612—1673）

清代山水画家。字介丘，号石谿，又号白秃等。武陵（今湖南常德）人。俗姓刘，自幼喜好绘画。曾参加反清队伍，失败后避难常德桃花园，后落发为僧。先定居南京报恩寺，后居牛首山幽栖寺。擅长人物、花卉，尤精山水。宗法黄公望、王蒙，章法稳妥，繁复严密，作品以真实山水为粉本。山石用解索皴和披麻皴，并以浓墨点苔，善用雄健的秃笔和渴笔。传世作品有《层岩叠壑图》《卧游图》。

（30）梅清（1623—1697）

清代山水画家。字渊公，号瞿山，安徽宣城人。擅长山水、松石，尤好画黄山，自谓"游黄山后，凡有笔墨，大半皆黄山矣"。笔下黄山，以气势取胜。行笔流动豪放，运墨酣畅淋漓。取景奇险，皴法虬结，用线盘曲，富有运动感。有异于新安派比较生涩清峻的画风，晚年画风更多石涛意韵。传世作品有《黄山纪游册》。

（31）朱耷（1626？—1705？）

清代山水、花鸟画家。即八大山人，谱名统鉴，南昌（今属江西）人。明宁王朱权后裔。明亡，先出家为僧，后做道士，在南昌建青云谱。别号甚多，有雪个、良月等。工书法，擅绘画，山水学黄公望，在构图上颇受董其昌影响，但用笔干枯，一片荒凉气象。花鸟画在沈周等水墨基础上，树立特殊风格，不落恒蹊，能用极少笔墨表现极复杂事物。传世作品有《河上花图》。

（32）王翚（1632—1720）

清代山水画家。字石谷，号耕烟散人、剑门樵客等，江苏常熟人。自幼喜爱绘画，曾拜同乡张珂为师，专仿黄公望。家贫，经常为画商摹制假古画出售，二十余岁即具相当的仿古能力。后被王鉴收为弟子，又将其介绍给王时敏，画艺精益。四十岁后，即臻成熟，成为一代大家，形成"虞山派"。与王时敏、王鉴、王原祁为清初"四王"。传世作品有《康熙南巡图》（与杨晋等合作）、《秋山萧寺图》。

（33）梅庚（1640—1722）

清代山水画家。字隅长，一字耦耕，又字子长，号雪坪，晚号听山翁。安徽宣城人，梅清从孙。康熙二十年（1681）举人，官泰顺知县。善篆、隶，书体古朴高雅。画山水、花卉，脱略凡格，不采一家。偶尔落笔，韵致翩然。兼工白描人物，亦工诗。为"黄山画派"之干将，传世作品有《敬亭棹歌图》。

（34）石涛（1642—1705）

清代山水、花卉画家。本姓朱，名若极，小字阿长，广西人。明靖王赞仪十世孙，出家后改名原济，字石涛，别号大涤子、清湘老人、苦瓜和尚等。山水多取之造化，能生动表现出大自然的氤氲变幻和奇妙之处。花卉也很精彩，多用水墨写意，干湿浓淡，横涂竖抹，极富纵横宕逸的意韵。康熙南巡时，曾两次在扬州接驾，并奉献《河清海晏图》。与髡残、弘仁、朱耷为清初"四僧"。传世作品有《竹石图》（与王原祁合作）、《巢湖图》。

附录 三

萧愻绘画拍卖价格一览表（一）
（1992—1998）

序号	作品名称	形制	尺寸（cm）	年龄	参考价（元）	拍卖单位、时间
1	设色　雁背斜阳图	轴	132×37.5	46岁	25,000～30,000	翰海1994.9.18
2	设色　四季山水（四条）	屏	100.5×33×4	61、62岁	60,000～80,000	同上
3	墨笔　深山幽居图	轴	156×78	59岁	38,000～45,000	同上
4	拟王蒙溪山秋色图	轴	163×40		25,000～30,000	翰海1995.4.10
5	浅绛　拟王蒙秋山萧寺（八屏之一）	屏	130×24×8	41岁	30,000～50,000	翰海1997.12.18
6	设色　拟宋人青山红树图	轴	132×32	50岁	16,000～20,000	翰海1996.6.28
7	设色　湖山佳兴图	轴	95×33.5	61岁	22,000～30,000	同上
8	设色　携琴访友图	横	30×66	60岁	8,000～12,000	同上
9	设色　秋居图	轴	99×32.5	46岁	15,000～20,000	翰海1996.11.4
10	设色　秋山静读图	轴	107×40	47岁	18,000～26,000	同上
11	拟大痴秋林幽居图	轴	135×66.5	58岁	22,000～30,000	同上
12	拟云林江崖疏林图	轴	106×50	61岁	12,000～18,000	同上
13	设色　四季山水（四条）	屏	136×33.5×4	58岁	70,000～120,000	同上
14	浅绛　拟元人秋江泛舟图	轴	99×31.5	46岁	8,000～10,000	嘉德1995.11.12
15	设色　泛舟观瀑图	轴	107×34	57岁	12,000～15,000	同上
16	设色　鉴园图	横	30.5×98.5	37岁	15,000～20,000	同上
17	水墨　幽亭信步图	横	30×69.5	60岁	10,000～13,000	同上
18	青绿　松下问童图	轴	134×45	49岁	25,000～30,000	嘉德1996.10.18
19	设色　岩居高士图	轴	100×33	61岁	20,000～25,000	广州1995.9.24
20	设色　松山读书图	轴	93.5×38		15,000～20,000	同上
21	设色　采药图	轴	116×45	35岁	16,000～20,000	朵云轩1992.9.27
22	设色　仿倪黄山水（八开）	册	88.5×22×8	48岁	16,000～25,000	翰海1997.12.18
23	设色　青山白云	轴	135.5×65.5	42岁	12,000～20,000	同上
24	设色　四季山水（十二开）	册	32.5×32.5×12	44岁	30,000～50,000	同上
25	设色　山水（十二个）	镜心	15.5×25×12	61岁	40,000～60,000	同上
26	松梅（汤涤、陈年合作）	轴	132.5×49	46岁	16,000～18,000	朵云轩1994.6.19
27	设色　秋山红树图	轴	102×36	50岁	15,000 （竞买价）	天津市文物公司 1998.5.16
28	设色　苍崖飞瀑仿米蒂夏山过雨	镜心 （画对）	55×16	50多岁	15,000～18,000	嘉德1997.4.18

序号	作品名称	形制	尺寸（cm）	年龄	参考价（元）	拍卖单位、时间
29	设色　仿董源秋林暮归	轴	92.5×44	36岁	15,000～25,000	翰海1997.5.30
30	设色　仿王翚蕉林仙馆	镜心	104×32	58岁	16,000～22,000	同上
31	设色　秋山策杖	镜心	101×33.5	50多岁	16,000～22,000	同上
32	设色　山居图	轴	134.5×52	41岁	15,000～25,000	同上
33	设色　春溪泛艇	轴	130×33	61岁	12,000～18,000	同上
34	浅绛　雨过山青	轴	133×49.5	42岁	15,000～16,000	嘉德1997.10.24
35	设色　小楼春雨	轴	99×33	61岁	18,000～20,000	同上
36	春山图（成扇、竹骨）（另一面为罗振玉书法）			40岁	20,000～25,000	朵云轩1992.9.27
					8,000～10,000	朵云轩1994.6.19
37	设色　青山白云（成扇、雕骨）（另一面为陈半丁书法）		50×18	58岁	13,000～18,000	嘉德1995.11.12
38	设色　松石（陈子祥刻竹）（另一面为郭则沄书法）		53.5×19.5	62岁	8,000～10,000	同上
39	金笺墨笔　秋水独钓（成扇、竹骨）（另一面为潘龄皋书法）		49×18	59岁	10,000～15,000	同上
40	没骨设色　山水（成扇、竹骨）（另一面为丁佛言书法）		19.8×54.5	46岁	10,000～12,000	广州市艺术品拍卖公司1995.9.24
41	设色　秋山漫步（成扇、刻骨）（另一面为张伯英书法）		51.5×18.5	59岁	12,000～15,000	同上
42	松屋清泉（成扇、竹骨）（另一面为袁励准书法）		56×18.5	42岁	10,000～15,000	翰海1996.11.14
43	金笺设色　松林幽居（成扇、竹骨）（另一面为张伯英书法）		54×19.5	54岁	10,000～15,000	翰海1995.10.6
44	设色　秋林漫步（成扇、竹骨）（另一面为邢端书法）		51×18		7,000～10,000	同上
45	青绿　湖山帆影（成扇、竹骨）（另一面为樊增祥书法）		49×17.5	39岁	10,000～15,000	同上
46	设色　秋山独钓（成扇、竹骨）（另一面为张棪书法）		50×19	56岁	12,000～18,000	同上
47	墨笔　深山幽居（成扇、竹骨）（另一面为张海若书法）		68×22.5	56岁	10,000～12,000	同上
48	青绿　夏山（成扇、竹骨）（另一面为沈枢书法）		51×18.5	57岁	16,000～24,000	同上
49	春山白云（成扇、乌木骨）（另一面为王福庵书法）		55×19.5	59岁	16,000～20,000	翰海1995.4.11
50	墨笔　松下抚琴（成扇、竹骨）（另一面为徐世章书法）		54×19.5	61岁	6,000～8,000	同上
51	秋山归宿（成扇、竹骨）（另一面为潘龄皋书法）		50×19	52岁	8,000～10,000	同上
52	秋山独钓（成扇、竹骨）（另一面为朱益藩书法）		51.4×20	50岁	10,000～12,000	同上
53	秋山隐居（成扇、世渔刻骨）（另一面为刘松龛书法）		54×19.5	61岁	10,000～12,000	同上
54	秋山静坐（成扇、均闻刻骨）（另一面为陈云诰书法）		53×19.5	62岁	12,000～15,000	同上
55	青绿　松云隐居（成扇、沈伺微雕象牙骨）（另一面为邵章书法）		51×18.5	62岁	16,000～20,000	同上
56	墨笔　深山访友图（成扇、竹骨）（另一面为胡峰孙书法）		51×17.5	57岁	6,000～8,000	同上
57	墨笔　深山读易（成扇、竹骨）（另一面为张伯英书法）		53×19.5	59岁	10,000～12,000	同上
58	设色　二老听松（成扇、竹骨）（另一面为萧愻书法）		67×23	59岁	10,000～15,000	同上

萧愻绘画拍卖价格一览表（二）
（2014—2016春拍）

序号	作品名称	估价（元）	成交价（元）	拍卖日期	拍卖机构
1	萧愻 松林高士 立轴	估价RMB 20,000～30,000	RMB 23,000	2014-01-12	北京保利
2	萧愻 乙丑（1925）作 山居图 立轴	估价RMB 15,000～25,000	RMB 48,300	2014-03-24	中国嘉德
3	萧愻 1943年作 秋山学童 扇面 镜框	估价HKD 30,000～50,000	RMB 83,938	2014-04-07	香港苏富比
4	萧愻 秋山雁过 立轴	估价HKD 80,000～120,000	RMB 79,000	2014-04-07	香港苏富比
5	萧愻 山水 镜心	无底价	RMB 9,200	2014-04-12	北京翰海
6	萧愻 1934年作 山水 成扇	估价RMB 30,000～50,000	RMB 36,800	2014-05-09	北京翰海
7	萧愻 1922年作 溪涧垂钓 立轴	估价RMB 30,000～50,000	RMB 55,200	2014-05-09	北京翰海
8	萧愻 癸未（1943）作 云山探幽 立轴	估价RMB 180,000～250,000	RMB 667,000	2014-05-16	北京诚轩
9	萧愻 养花天气半阴晴 立轴	估价RMB 20,000～30,000	RMB 28,750	2014-05-16	北京诚轩
10	萧愻 癸亥（1923）作 溪山草堂 立轴	估价RMB 38,000～45,000	RMB 43,700	2014-05-16	北京华辰
11	萧愻 岩居图 镜心	估价RMB 25,000～35,000	RMB 28,750	2014-05-16	北京华辰
12	萧愻 癸未（1943）作 夏山茅屋 立轴	估价RMB 50,000～80,000	RMB 57,500	2014-05-18	中国嘉德
13	萧愻 丁卯（1927）作 秋溪钓艇 立轴	估价RMB 40,000～60,000	RMB 46,000	2014-05-19	中国嘉德
14	萧谦中 1943年作 山居图 立轴	估价RMB 80,000～80,000	RMB 126,500	2014-05-24	鼎天国际
15	萧愻 1929年作 拟元人山水 四屏立轴	估价RMB 400,000～500,000	RMB 460,000	2014-06-05	北京匡时
16	萧愻 癸未（1943）作 春溪渔隐 立轴	估价RMB 2,000～4,000	RMB 48,300	2014-06-21	中国嘉德
17	萧愻 戊辰（1928）作 山居清晓图 立轴	估价RMB 2,000～4,000	RMB 8,050	2014-06-21	中国嘉德
18	萧愻 甲申（1944）作 溪山逸乐 立轴	估价RMB 28,000～48,000	RMB 32,200	2014-06-22	中国嘉德
19	萧愻 春满幽山 立轴	估价RMB 15,000～20,000	RMB 28,000	2014-06-26	上海驰翰
20	萧愻 乙丑（1925）作 秋山执杖 成扇	估价RMB 10,000～15,000	RMB 23,000	2014-06-29	上海天衡
21	萧愻 深山访友 立轴	估价RMB 20,000～40,000	RMB 23,000	2014-08-02	北京保利
22	萧谦中 夏山欲雨图 镜心	估价RMB 8,000～15,000	RMB 57,500	2014-08-03	北京保利
23	萧愻 1941年作 嵩岩积雪 立轴	估价RMB 30,000～30,000	RMB 34,500	2014-08-23	北京翰海
24	萧愻 1936年作 山居图 立轴	估价RMB 10,000～10,000	RMB 34,500	2014-08-23	北京翰海
25	萧愻 1907年作 待渡图 立轴	估价RMB 50,000～50,000	RMB 57,500	2014-08-23	北京翰海

序号	作品名称	估价（元）	成交价（元）	拍卖日期	拍卖机构
26	萧愻 1939年作 访友图 立轴	估价RMB 60,000～60,000	RMB 74,750	2014-08-23	北京翰海
27	萧愻 1942年作 秋日山屋 横幅	估价RMB 60,000～60,000	RMB 69,000	2014-08-23	北京翰海
28	萧愻 己未（1919）作 云海松涛 镜心	估价RMB 8,000～12,000	RMB 9,200	2014-09-22	中国嘉德
29	萧愻 己巳（1929）作 松风泉韵 立轴	估价RMB 15,000～25,000	RMB 74,750	2014-09-22	中国嘉德
30	萧愻 1943年作 春溪渔隐 立轴	估价RMB 30,000～40,000	RMB 59,800	2014-10-24	北京翰海
31	萧愻 1925年作 春台飞花 立轴	估价RMB 80,000～150,000	RMB 97,750	2014-10-25	北京翰海
32	萧谦中 孤山归帆图 扇面	无底价	RMB 2,300	2014-10-25	北京保利
33	萧愻 1928年作 携琴访友 立轴	估价RMB 40,000～60,000	RMB 46,000	2014-10-26	北京翰海
34	萧愻 戊寅（1938）作 书画扇面合璧 立轴	估价RMB 30,000～40,000	RMB 97,750	2014-11-19	北京诚轩
35	萧愻 庚辰（1940）作 观云图 立轴	估价RMB 40,000～60,000	RMB 71,300	2014-11-20	中国嘉德
36	萧愻 辛未（1931）作 东坡词意 立轴	估价RMB 40,000～80,000	RMB 46,000	2014-11-21	中国嘉德
37	萧愻 1941年作 江山风雪一孤舟 立轴	估价RMB 10,000～10,000	RMB 11,500	2014-11-22	北京翰海
38	萧愻 1932年作 观瀑图 立轴	估价RMB 40,000～40,000	RMB 48,300	2014-11-22	北京翰海
39	萧愻 1942年作 仿荆关山水 立轴	估价RMB 180,000～200,000	RMB 253,000	2014-12-04	北京匡时
40	萧愻 1929年作 策杖访友图 镜片	估价RMB 20,000～30,000	RMB 46,000	2014-12-13	西泠拍卖
41	萧愻 访友图 镜框	估价RMB 5,000～8,000	RMB 17,250	2014-12-18	朵云轩
42	萧愻 松菊延年 镜框	估价RMB 5,000～8,000	RMB 28,750	2014-12-18	朵云轩
43	萧谦中 满山风雨作龙吟 立轴	估价RMB 50,000～50,000	RMB 115,000	2014-12-27	鼎天国际
44	萧谦中 1924年作 丘壑鸣泉 立轴	估价RMB 40,000～40,000	RMB 78,200	2014-12-27	鼎天国际
45	萧谦中 山色绕空冥 立轴	估价RMB 80,000～80,000	RMB 103,500	2014-12-27	鼎天国际
46	萧谦中 1939年作 山水 立轴	估价RMB 50,000～50,000	RMB 138,000	2014-12-27	鼎天国际
47	萧谦中 1933年作 山水 镜心	估价RMB 45,000～45,000	RMB 51,750	2014-12-27	鼎天国际
48	萧愻 1919年作 云海松涛 扇面镜心	估价RMB 5,000～5,000	RMB 13,800	2015-03-14	北京翰海
49	萧谦中 山居图 手卷	估价RMB 8,000～8,000	RMB 14,950	2015-03-14	北京翰海
50	萧愻 携琴访友图 立轴	估价RMB 3,000～6,000	RMB 94,300	2015-04-01	中国嘉德
51	萧愻 癸未（1943）作 春溪渔隐 立轴	估价RMB 20,000～40,000	RMB 57,500	2015-04-02	中国嘉德
52	萧愻 1940年作 蕉林仙馆 镜框	估价HKD 150,000～250,000	RMB 453,938	2015-04-06	香港苏富比

序号	作品名称	估价（元）	成交价（元）	拍卖日期	拍卖机构
53	萧愻 芦荡潇湘 立轴	估价HKD 8,000～12,000	RMB 111,366	2015-04-07	中国嘉德
54	萧愻 云岭松屋图 镜片	估价RMB 8,000～12,000	RMB 25,300	2015-04-23	西泠拍卖
55	萧愻 松壑幽居 立轴	估价RMB 20,000～30,000	RMB 23,000	2015-04-26	北京保利
56	萧愻 壬申（1932）作 江村帆影 成扇	估价RMB 5,000～8,000	RMB 13,800	2015-05-18	北京诚轩
57	萧愻 癸未（1943）作 书画合璧扇 成扇	估价RMB 30,000～40,000	RMB 57,500	2015-05-18	北京诚轩
58	萧愻 戊辰（1928）作 斜阳青岫 立轴	估价RMB 60,000～80,000	RMB 161,000	2015-05-18	北京诚轩
59	萧愻 癸未（1943）作 湖庄清夏 立轴	估价RMB 60,000～80,000	RMB 149,500	2015-05-18	北京诚轩
60	萧愻 1930年作 松山图 立轴	估价RMB 60,000～90,000	RMB 126,500	2015-06-27	北京翰海
61	萧愻 1937年作 秋山读易图 镜心	估价RMB 25,000～35,000	RMB 71,300	2015-06-27	北京翰海
62	萧愻 癸亥（1923）作 春山归帆 扇面	估价RMB 5,000～10,000	RMB 10,350	2015-06-27	中国嘉德
63	萧愻 甲子（1924）作 林泉清话 镜心	估价RMB 5,000～10,000	RMB 5,750	2015-06-27	中国嘉德
64	萧愻 芦塘垂钓 立轴	估价RMB 5,000～10,000	RMB 13,800	2015-06-27	中国嘉德
65	萧谦中 松石图 立轴	估价RMB 30,000～30,000	RMB 46,000	2015-07-05	鼎天国际
66	萧谦中 1935年作 观瀑图 立轴	估价RMB 40,000～40,000	RMB 55,200	2015-07-05	鼎天国际
67	萧谦中 1926年作 山水 镜心	估价RMB 45,000～45,000	RMB 63,250	2015-07-05	鼎天国际
68	萧谦中 1931年作 山水 镜心	估价RMB 100,000～100,000	RMB 115,000	2015-07-05	鼎天国际
69	萧谦中 1930年作 三君子 立轴	估价RMB 20,000～20,000	RMB 34,500	2015-07-05	鼎天国际
70	萧愻 1927年作 枯木寒鸦图 扇面	无底价	RMB 3,450	2015-07-18	北京翰海
71	萧愻 1939年作 山居图 扇面	估价RMB 3,000～3,000	RMB 10,350	2015-07-18	北京翰海
72	萧谦中 山水 镜心	估价RMB 1,000～2,000	RMB 1,120	2015-08-30	北京荣宝
73	萧愻 山水（六开）	估价RMB 5,000～5,000	RMB 5,750	2015-09-13	北京翰海
74	萧愻 云山高隐 立轴	估价USD 6,000～8,000	RMB 51,781	2015-09-17	香港苏富比
75	萧愻 秋山曳杖图 镜心	估价RMB 15,000～25,000	RMB 105,800	2015-09-20	中国嘉德
76	萧愻 松林奔泉 立轴	估价RMB 8,000～15,000	RMB 11,500	2015-09-20	中国嘉德
77	萧愻 癸亥（1923）作 山居秋暝 镜心	估价RMB 8,000～15,000	RMB 20,700	2015-09-20	中国嘉德
78	萧愻 壬午（1942）作 空谷足音 立轴	估价RMB 10,000～20,000	RMB 38,798	2015-10-07	中国嘉德
79	萧愻 策杖看帆 立轴	估价RMB 10,000～20,000	RMB 9,700	2015-10-07	中国嘉德

序号	作品名称	估价（元）	成交价（元）	拍卖日期	拍卖机构
80	萧愻 1932年作 松竹 立轴	无底价	RMB 9,200	2015-10-17	北京匡时
81	萧谦中 松溪读书	估价RMB 8,000~10,000	RMB 43,700	2015-11-01	北京保利
82	萧愻 丙子（1936）作 仙山楼阁 镜心	估价RMB 80,000~100,000	RMB 92,000	2015-11-13	北京诚轩
83	萧愻 壬午（1942）作 谷静泉喧 立轴	估价RMB 60,000~70,000	RMB 69,000	2015-11-13	北京诚轩
84	萧愻 戊辰（1928）作 山溪闲眺 立轴	估价RMB 40,000~60,000	RMB 74,750	2015-11-14	中国嘉德
85	萧愻 1907年作 待渡图 立轴	估价RMB 20,000~30,000	RMB 57,500	2015-11-27	北京翰海
86	萧愻 1928年作 溪亭闲处 立轴	估价RMB 50,000~60,000	RMB 69,000	2015-11-27	北京翰海
87	萧愻 1940年作 观瀑图 镜心	估价RMB 50,000~80,000	RMB 97,750	2015-12-04	北京匡时
88	萧愻 1935年作 松溪草庐图	估价RMB 15,000~15,000	RMB 17,250	2015-12-20	北京翰海
89	萧愻 1944年作 山水（十二开）	无底价	RMB 6,325	2015-12-20	北京翰海
90	萧谦中 1919年作 山水 镜框	估价RMB 5,000~6,000	RMB 13,800	2015-12-26	鼎天国际
91	萧谦中 1924年作 临泉清话 镜心	估价RMB 20,000~20,000	RMB 34,500	2015-12-26	鼎天国际
92	萧愻 癸未（1943）作 山林乐志 立轴	估价RMB 3,000~6,000	RMB 55,200	2016-03-26	中国嘉德
93	萧愻 秋山曳杖 立轴	估价RMB 5,000~8,000	RMB 11,500	2016-03-27	中国嘉德
94	萧愻 秋山高士 立轴	估价RMB 38,000~58,000	RMB 103,500	2016-03-27	中国嘉德
95	萧愻 1943年作 采莲图 立轴	估价HKD 200,000~300,000	RMB 335,600	2016-04-05	香港苏富比
96	萧谦中 拟前人笔法 镜心	无底价	RMB 1,150	2016-04-27	北京保利
97	萧愻 丙寅腊日（1927）作 溪山独钓 立轴	估价RMB 5,000~8,000	RMB 23,000	2016-05-13	北京诚轩
98	萧愻 己巳（1929）作 秋山读书 立轴	估价RMB 70,000~90,000	RMB 92,000	2016-05-13	北京诚轩
99	萧愻 壬午（1942）作 青绿山水 立轴	估价RMB 220,000~280,000	RMB 253,000	2016-05-14	中国嘉德
100	萧愻 己巳（1929）作 溪山策杖 立轴	估价RMB 120,000~180,000	RMB 138,000	2016-05-14	中国嘉德
101	萧愻 山水 立轴	估价RMB 20,000~30,000	RMB 43,700	2016-05-16	中贸圣佳
102	萧愻 1928年作 高岭叠泉 立轴	估价HKD 70,000~90,000	RMB 73,325	2016-05-30	香港苏富比
103	萧愻 1941年作 秋山高隐 立轴	估价RMB 20,000~30,000	RMB 46,000	2016-06-03	北京翰海
104	萧愻 1932年作 山水 立轴	估价RMB 12,000~22,000	RMB 13,800	2016-06-03	北京翰海
105	萧谦中 1940年作 惜墨者 立轴	无底价	RMB 63,250	2016-06-04	北京保利
106	萧愻 丙寅（1926）作 孤松奇峰 镜心	估价RMB 25,000~45,000	RMB 28,750	2016-06-18	中国嘉德

萧愻绘画拍卖价格一览表（三）
（2000—2016拍卖平均价）

季度	上拍数量	成交数量	成交额（元）	成交率	均价（元/平方尺）
2000春季	7	5	83,146	71%	3,585
2000秋季	14	11	163,900	79%	3,535
2001春季	11	8	580,872	73%	18,902
2001秋季	13	4	101,456	31%	7,914
2002春季	14	7	65,230	50%	3,730
2002秋季	9	6	27,500	67%	2,434
2003春季	3	1	8,800	33%	2,767
2003秋季	45	37	654,930	82%	7,020
2004春季	70	61	1,315,600	87%	9,983
2004秋季	53	47	2,142,211	89%	13,874
2005春季	53	42	1,657,556	79%	12,729
2005秋季	69	54	4,248,350	78%	23,909
2006春季	78	50	2,105,730	64%	14,470
2006秋季	51	30	844,164	59%	13,070
2007春季	42	26	905,720	62%	11,758
2007秋季	41	23	1,269,670	56%	13,822
2008春季	28	19	524,720	68%	12,314
2008秋季	35	29	981,390	83%	11,969
2009春季	42	29	990,640	69%	13,634
2009秋季	45	30	1,369,938	67%	13,404
2010春季	45	35	1,260,872	78%	13,424
2010秋季	59	42	2,931,495	71%	18,961
2011春季	49	37	3,665,065	76%	28,515
2011秋季	22	13	548,150	59%	13,114

季度	上拍数量	成交数量	成交额（元）	成交率	均价（元/平方尺）
2012春季	20	15	1,289,250	75%	23,356
2012秋季	30	18	1,415,075	60%	23,915
2013春季	29	23	2,921,585	79%	48,921
2013秋季	31	28	3,200,699	90%	30,278
2014春季	24	20	1,933,188	83%	25,909
2014秋季	43	27	1,746,850	63%	18,605
2015春季	24	17	1,403,654	71%	27,234
2015秋季	37	27	1,157,674	73%	13,464
2016春季	19	15	1,281,755	79%	23,732
	1,155	836	44,796,855	72%	17,433

附录　四

李智超、杨瑞龄、周抡园简介

中国近代画坛中"二萧"之"南萧"萧俊贤作古之后，有萧钟祥、奚屠格等在继承萧俊贤画风基础上求发展，为中国画的绵延注入了新的活力。同样作为"二萧"中的"北萧"萧愻，在其仙逝之后，也有李智超、杨瑞龄、周抡园等秉承萧愻之衣钵，发扬"萧派"绘画艺术，使之得到流传。李智超、杨瑞龄、周抡园简介如下：

李智超（1900—1978），又名茹镜，字喆吉，一作哲吉，笔名白洋，河北新安县人。1926年考入北平艺术专科学校中国画系，得以从萧愻、萧俊贤、齐白石等人习画。同年，为萧愻入室弟子，兼学石涛、龚贤、梅清、王翚等。1927年，为萧愻代办琉璃厂荣宝斋送画和购买纸笔、颜料等。1928年作《山水》，题"戊辰写于京师"。1929年作《深山幽居图》（图一二〇），参加中国画学研究会第七次成绩展览。1938年，萧愻身体衰弱，李智超帮其打理家务和画务。1943年，萧愻病重期间，推荐李智超为北平艺术专科学校讲师。1944年，萧愻病逝前，李智超求医问药，侍奉左右，极尽弟子心意。萧愻病逝之际，李智超戴孝守灵，为师置办灵柩并协理后事。

李智超自北平艺术专科学校毕业后，长期从事美术教育工作，曾先后在辅仁大学、北平艺术专科学校、河北艺术师范学院、天津美术学院任教。20世纪60年代深入河北、安徽等地写生，山水画面貌焕然一新。李智超还精于书画鉴赏和中国画史画论研究，著有《古旧字画鉴别法》《中国绘画史》等。

杨瑞龄，字梦九，河北任丘县（今任丘市）人，1945年客居天津。绘画师承萧愻，主攻山水，兼学吴历、王翚、戴熙等，亦擅花卉。曾为徐世昌秘书，并为其代笔，绘画、对联多出其手。中国画学研究会会员，1935年作《碧湖泛舟图》，题："淡然空水带斜晖，曲岛苍茫接翠微。谁解乘舟寻范蠡，五湖烟水独忘机。乙亥秋七月望日，梦九杨瑞龄。"（图一二一）该图参加中国画学研究会第十二次成绩展览，《湖社月刊》对该图评道："杨梦九，名瑞龄，河北任丘人，在画学研究会专攻山水，进步甚速，成就未可量也。"1936年作《仿王翚山水》，1938年作《梅竹图》。1945年作《山水四屏》，于其一题："写井东居士法，时乙酉年秋月，抵于津门听雨轩。"1948年作《设色花鸟》，题："作画应似景，山水似景易，花鸟似景难，解得深浅、远近，分明是第一义。戊子中秋

图一二〇　李智超　深山幽居图

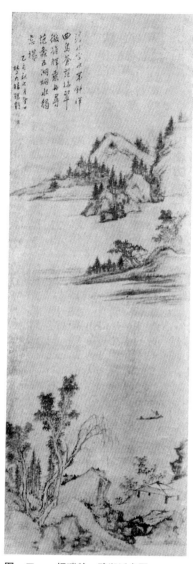

图一二一　杨瑞龄　碧湖泛舟图

图一二二　周抡园　剑山深秋图

前二日。"1971年作《青绿山水》，题："时一九七一年冬日，写于津门客次，梦九。"

　　周抡元（1899—1988），笔名抡园，号岫生，河北大名县人。1924年考入北平艺术专科学校，受业于萧愻、萧俊贤、齐白石等，毕业后留校任教。周抡园擅山水，步趋于"二萧"之间，沉溺其中，几不能拔。他为师古人去临摹故宫藏画，为师造化去太行山写生。周抡园的水墨画淋漓浑厚，意境深远；重彩画绚丽夺目，气象万千。出版《周抡园画辑》时，萧愻、萧俊贤分别为其作序和题写封面。1937年"七七事变"后，携妻带子至成都。周抡园入蜀后作品高产，画风虽有变化，但仍有"二萧"之端倪。1943年作《山水》，题："偶然值邻叟，谈笑无还期。"此时的周抡园虽已定居巴蜀，但仍对未能回归故里而感慨。1962年作《剑外峡谷图》，1978年作《丛

篁水阁图》，1981年作《剑山深秋图》（图一二二）。1949年后为美协四川分会理事、成都美协顾问、成都画院画师，并在四川南虹艺术专科学校、成都工艺美术学校等院校任教。著有《山水基本画法》。

附录　五

萧愻年谱

一岁（1883年　清代光绪九年）癸未

　　祖籍安徽省怀宁县。原籍安徽省桐城县（现安徽省安庆市宜秀区杨桥镇龙山村）。

　　姜筠三十七岁。

　　陈衍庶三十三岁。

　　徐世昌二十九岁。

　　齐白石二十一岁。

　　萧俊贤十九岁。

　　陈半丁八岁。

　　金北楼六岁。

　　周肇祥三岁。

　　徐石雪三岁。

九岁（1891年　清代光绪十七年）辛卯

　　6月，姜筠于扬州作《寒溪暮烟图》。

　　据《中国美术家人名辞典·姜筠》载："姜筠，字颖生，别号大雄山民，安徽怀宁人。光绪十七年（1891）举人，官礼部主事。山水专学王翚，笔墨凝重，殊乏清疏之气。间作花卉。书法苏轼，兼擅篆刻。"

　　据《中国美术家人名辞典·萧愻》载："姜筠弟子，画山水学其师，并为师代笔。"

十岁（1892年　清代光绪十八年）壬辰

　　二月，陈衍庶作《仿王翚山水团扇》。

　　据《湖社月刊》载："陈衍庶，字昔凡，安徽怀宁人。工书画，宗耕烟。与姜颖生齐名，而神韵过之。近画家萧谦中其弟子也。"

十五岁（1897年　清代光绪二十三年）丁酉

　　据萧愻后人称，约是年已在家乡从师习画。

　　十月，姜筠作《四季山水屏》，题："颖生时客京师。"

十六岁（1898年　清代光绪二十四年）戊戌

　　有关记载称：作《山水横》，款属"戊戌""年十四"，然如属"戊戌"，则周岁应为十五岁，虚岁应为十六岁，并称该件藏于安徽省博物馆。后经查实，安徽省博物馆并无此件藏品。

十七岁（1899年　清代光绪二十五年）己亥

　　1936年周肇祥在《萧龙樵先生画萃》的跋中写道："余弱冠游皖，睹龙樵画，惊为名笔。旋相见于润甫（陈同礼）舅氏陈先生斋中，由是缔交。"陈同礼，字润甫，安徽怀宁人。工诗擅画。光绪九年（1883）进士，翰林院编修。陈同礼与周肇祥之母陈太夫人是亲姐弟。

十八岁（1900年　清代光绪二十六年）庚子

　　约是年作《仿古隐居图》。

　　约是年到北京。

陈衍庶在北京创办崇古斋，经营古董、书画。匾额由陆润庠题写（一说1904年）。

二十一岁（1903年　清代光绪二十九年）癸卯

十二月，为粹然作《青绿世外桃源图》，题："夹路秾花千树发，垂轩弱柳万条新。癸卯嘉平月，为粹然先生乡大人粲正，谦中萧愻写于都门。"

约是年离京赴四川、湖北。

二十二岁（1904年　清代光绪三十年）甲辰

四月，为子清作《仿巨然老树经霜图》，题："层轩皆面水，老树饱经霜。浣花老人意，仿巨然笔。子清仁兄大人请正。甲辰四月，弟萧愻。"

二十三岁（1905年　清代光绪三十一年）乙巳

三月，为可亭作《仿古山水四帧》，题："时乙巳春三月，为可亭先生属。画册因摹先代名大家用意，拣古句补之。□学浅腕弱，点染未当，尚乞法家指教是幸。皖江萧愻并识。"

九月，为锡三作《仿巨然峰回石路图》，题："峰回石路转，足可娱瞻听。此中如有屋，便是醉翁亭。仿巨然笔，乙巳九月。锡三都护大人雅正，皖江萧愻画于新民。"

约是年到辽宁。

陈衍庶为周肇祥作《仿王翚秋山图》。

二十四岁（1906年　清代光绪三十二年）丙午

腊月，作《仿唐寅秋崖听瀑图》，题："秋崖听瀑，唐子畏有此本，而以山樵、大痴笔法成之，便觉别饶趣味，识者当能辨也。丙午腊月，龙樵萧愻。"

曾随陈衍庶至上海，住月余。黄宾虹致吴载和信："……如陈昔凡即陈独秀之继父，收藏金石书画，北平有崇古斋古玩铺今尚存。当时昔凡翁携学徒萧谦中，仅二十余岁，来沪借住贞社楼上，月余后北行。"

二十五岁（1907年　清代光绪三十三年）丁未

初秋，为老髯作《绫本仿董其昌烟江叠嶂图》，题："丁未初秋，老髯道兄属董文敏《烟江叠嶂图》。篝灯为此，数夕而成，未悉有虎贲中郎之似否？萧愻。"

七夕，为仪亭作青绿《仿王蒙倪瓒春江泊舟图》，题："意在山樵、懒瓒之间，丁未七夕洗耳雨过，写似仪亭观察大人雅鉴。怀宁萧愻。"

二十七岁（1909年　清代宣统元年）己酉

陈衍庶于新民离任，回归故里。

二十八岁（1910年　清代宣统二年）庚戌

周肇祥任奉天警务局总办等职。

周肇祥任北洋政府京师警察总督。

三十一岁（1913年　民国二年）癸丑

作《仿赵令穰青绿水村图》。

陈衍庶卒，终年六十三岁。

三十二岁（1914年　民国三年）甲寅

五月，为周肇祥之母陈太夫人作《篝灯纺读图》，题："篝灯纺读图，甲寅五月写慰养庵道兄孝思，弟萧愻。"为作《篝灯纺读图》者第一人，其后作图者有陈师曾、姜筠、林琴南、金家庆、吴待秋、汪洛南、金北楼等。周肇祥于该图中题："余最不愿过者生日是也，父母生我之恩，分毫未报，能不摧心？龙樵作一画，树石拟宋人，细润苍秀，意境灵奇！"

六月，为周肇祥作《苇湾消夏图》，题："无畏道兄雅鉴。甲寅六月，萧愻。"

冬秋，为髯道兄作《写王渔洋诗意山水》。

五十九岁时在萧俊贤作《山水》中补笔，题："屋泉宗兄长余十八岁，相别忽已十余年，此作老态荒率，或以为未足，爰为补茅阁渔舟，并略加点染，未顾忌续貂之诮，幸未失其本来面目，恐无能辨识者也。萧愻时年五十九，客燕京又廿七年矣。"按此，应为三十二岁重回北京。

据1916年《怀宁县志》载，1914年至1916年被推荐入北洋政府政事堂主计局任主事。

据周肇祥《琉璃厂杂记》载："近以龙樵牵率或一往，选的二砚一残砖。""是夕，又于其破铜器中拣得'服阳私印''马适长富''九思'三印。'九思'印系元制，岂丹丘生（柯九思）之遗物耶？囊挈而归，与龙樵、森玉同欣赏。□西老树，月已垂垂落矣。"

三十三岁（1915年 民国四年）乙卯

春日，为周肇祥作《天宁礼寺图》。

春日，为徐世昌作《癸园图》，题："癸园图。乙卯春日，东海相国命画，萧愻敬绘。"该图前有徐坊题"林园胜事"，后有樊增祥、周树模、易顺鼎跋。

九月，受周肇祥之邀，访北京宝塔寺。

重阳节，与周肇祥同出北京南西门，舍车觅驴，访九莲慈荫寺。

周肇祥被称帝的袁世凯授上大夫少卿衔。

三十四岁（1916年 民国五年）丙辰

六月七日，与周肇祥、徐森玉、黄啸莫出北京城游静宜图。

六月十日，与周肇祥至小汤山。

七月十二日，受周肇祥之邀游西山旸台、大云、滴水岩、仙人洞。

七月二十四日，与周肇祥、徐森玉驱车游瓮山。

九月十一日，为给卜居辉县的徐世昌过六十二岁寿诞，受周肇祥之邀乘火车赴河南。十二日至达潞王坟（今河南省新乡北郊），后有车接至水竹村，与周肇祥同被安排于东院上屋。

十月，为徐世昌作《设色水竹村图》，题："水竹村图，癸斋相国命制。丙辰十月，萧愻。"该图前有徐世昌题："水竹村图"，后有王树楠（同柟）、姜筠、姚永概、易顺鼎、樊增祥、张元奇等人跋。姜筠跋："先朝优礼待公存，始识山中宰相尊。岁以十千赡穷乏，桑将八百付儿孙。不忘故旧金兰契，归老田园水竹村。闻道西庄更幽邃，定师松雪写桃园。大雄山民姜筠。天津傅相以《水竹村》见示，敬题一律，时丁巳八月。"

陈半丁到北京，就职于北京大学图书馆。

三十五岁（1917年 民国六年）丁巳

二月，为张海若作《青绿采药图》，题："《采药图》。丁巳闰二月，写似海若先生，萧愻。"

周肇祥代理湖南省省长。

三十六岁（1918年 民国七年）戊午

三月，为桂莘作《拟董源秋林暮归图》，题："戊午三月，拟北苑笔，桂莘先生雅教，怀宁萧愻。"

四月，为静宜作《拟王蒙临流独坐图》，题："戊午四月，拟黄鹤山樵笔，静宜先生法鉴。龙樵萧愻。"

四月，国立北平美术学校成立（后改称北平美术专科学校），郑锦任第一届校长，与陈师曾、姚茫父、王梦白、萧俊贤、凌直支等任中国画教师。

五月，为髯兄作《西山水源头》，题："西山水源头，乃孙退谷卜居之所，髯兄访得遗址，筑屋数椽，以寄遐思，爰图其大略，请正。余风雨孤灯中卧游一景也。戊午五月，萧愻。"

萧俊贤到北京。

三十七岁（1919年　民国八年）己未

元月，作《林深古径图》，林琴南题："林深烟散，古径通幽。杨龙友曾有此种意境。己未元月后五日，畏庐题。"

闰七月，作浅绛《秋水兼葭图》，题："秋水兼葭图。己未闰七月，寄赠竹如七表兄鉴正。弟萧愻时客都门。"

八月，为伯弢作设色《鉴园图》，题："此为吴君作《鉴园图》，以结构未妥底置，伯弢仁兄以为可存，即以贻之，己未八月，萧愻。"

为寿陈一甫五十诞辰作《山水》，赵元礼题跋。

姜筠卒，终年七十三岁。

三十八岁（1920年　民国九年）庚申

十月，作《拟王蒙深山访友图》，题："庚申十月拟黄鹤山樵意，龙樵萧愻。"

金北楼、周肇祥等在北平成立中国画学研究会，该会主办刊物为《艺林月刊》（即《艺林旬刊》）。被推为中国画学研究会评议。

胡佩衡在《中国美术家人名辞典·萧愻》中说："三十八岁复回北京。"经考证，"三十八岁"有误，应为"三十二岁"。

周肇祥任奉天葫芦岛商埠总办，后任清史馆提调。

三十九岁（1921年　民国十年）辛酉

五月，为端甫作《青绿曲径通幽图》，题："辛酉五月，写请端甫先生雅教，萧愻。"

十二月，作《拟龚贤山水》，题："辛酉嘉平，拟柴丈人画法。"

冬，作《拟黄公望深山古寺图》，题："辛酉冬，拟子久笔，霁湖老兄雅鉴。弟萧愻。"

作《青绿楼山帆影图》。

四十岁（1922年　民国十一年）壬戌

四月，为仲琳作《拟李成雪山图》，题："拟李成笔法，壬戌四月，写请仲琳仁兄正之。弟萧愻。"

四月，到陈师曾处观看画家送往日本的求售之画，与陈师曾被评为最佳者，最恶劣者为林琴南、齐白石。

闰五月，作《山水》，题："不是龚半千，也非大涤子，模糊掩丑。……壬戌闰五月，萧愻。"

闰五月，作《江边幽居图》，题："雨香先生正之，壬戌闰五月，萧愻写。"

夏，为静庵作《春山图》，题："壬戌夏日为静庵老弟作，萧愻。"

秋，为周肇祥作《拟黄公望深山幽居图》，题："壬戌秋拟大痴，请正养安道兄，弟萧愻。"

秋，为朗夫作《赤壁》，题："壬戌秋，写东坡赤壁之游，为朗夫先生之属。"

十二月十九日，为纪念苏东坡诞辰八百八十五年有罗园雅集，与姚茫父、周肇祥合作《赤壁前图》，与杨令茀、陈师曾合作《雪堂图》。

作《桐荫论道图》，题有："此为二十年前所作，当时竟遗失，今为艺术专科学校购得，因补记之。壬午腊日，萧愻。"

作《仿倪瓒山水》。

四十一岁（1923年 民国十二年）癸亥

立春，与陈师曾、王梦白、姚茫父为周肇祥合作《牧猪图》。

首夏，与陈师曾同游寿安山，并合作《浅绛山水》，题："癸亥首夏，同宿寿安山中，萧愻、陈衡恪合画为静庵"，"与师曾合作竟，再补后段。龙樵。"

秋日，作《水墨山水》，题："四面云山谁作主，几家烟火自为邻。癸亥秋日，龙樵萧愻。"

腊日，为子涵作《山居图》，题："癸亥腊日，写请子涵先生鉴正，萧愻。"

腊日，为齐如山作《秋山萧寺图》（八景之一），题："秋山萧寺，拟黄鹤山樵。如山先生鉴正。癸亥腊日，萧愻。"另外七景为姚茫父、郑煦、梁锦汉、汪采白、张琼、宗之拒、林嘉所作。

与陈半丁、陈师曾、金北楼合作《松竹高士图》，姚茫父、吴庠题跋。

四十二岁（1924年 民国十三年）甲子

二月，作《拟龚贤高山流水图》，题："甲子二月，写请梦赓先生鉴正。萧愻。"

《金石书画》（《东南日报》特种副刊）第六期《云蓝随笔》载："甲子三月，中日绘画联合会举行展览于故都社稷坛，吾国与会者，如徐世昌、吴昌硕……顾麟士、颜世清、吴观岱、萧愻、齐璜、贺良朴、萧俊贤……"

三月，为永吉作《云山清溪图》。

春，为敬新作《霜叶红于二月花》，题："霜叶红于二月花。甲子春，写请敬新先生正之，萧愻。"

五月，为维宙作《拟巨然山居图》，题："甲子五月，拟巨然山居图，维宙省长雅鉴。龙山萧愻。"

八月，作《仿古山水册》，内有《仿弘仁寒江独钓图》《仿赵孟頫云山幽居图》《仿石涛溪边垂钓图》《仿吴镇观瀑图》《仿王蒙深山古寺图》《仿髡残秋江归帆图》等。

秋，为郑孝胥作《山水扇》，题："苏堪先生雅教。甲子秋，萧愻。"

十二月，作《拟龚贤石涛山水》。

十二月，作《雨过山青图》，题："雨过岚山重，烟空林影密。山树晓无人，泉声自汩汩。甲子嘉平，龙山萧愻。"

应姚茫父之邀，任教京华美术专科学校。

四十三岁（1925年 民国十四年）乙丑

五月，作《渔村暮霭图》，题："乙丑五月，萧愻写。"

八月，为不了斋主人作《听松观瀑图》，题："守畏属，写为不了斋主人六十双寿，乙丑八月，萧愻。"溥侗题："山静浑忘岁月新，云间□得性情真。倚梅听水听松客，应是羲皇以上人。乙丑，侗题。"

秋，为农闻作《山水》，题："乙丑秋，写请农闻先生雅鉴，萧愻。"

秋，作《觅句图》，题："淡烟疏月梅时候。乙丑秋，萧愻。"

作《仿王翚山水》。邵章题："龙樵识余久，曾记乙丑年同在叶雅社，为余作小幅山水二，极遒逸之致，今不可得，其者见此，能不怆然？乙酉立冬，邵章。"

约是年（或1924年），受孙传瑗之邀，至安庆孙家为其女儿孙多慈讲授绘画。

约是年，回龙山村，出资在萧愻故居旁修建萧家大屋。

周肇祥任临时参政院参政。

四十四岁（1926年　民国十五年）丙寅

三月，作《设色山水册》。

六月，周肇祥记道："为日华绘画联合展览会第四次开会轮在日本，春间遣重光葵参赞持日本画家发起人来函，告会期请赴会。四月，渡边晨亩君来，边邀亲往，余未能遽定也。及会期将近，陈半丁临时辞不往，转而商之萧谦中，并愿助川资五百元，亦不往。沪上画家庞莱臣、吴湖帆皆无确往之信，巩伯独任其劳，余心不忍。"

秋，作《赤壁》，题："丙寅秋日，萧愻写东坡赤壁之游图。"

冬，作《拟龚贤白云生处有人家》，题："丙寅冬日，萧愻拟柴丈人法于惮庵。"

腊日，作《仿古山水册》，题："丙寅腊日戏成十二页，龙樵萧愻。"画风为仿米芾、王蒙、倪瓒、龚贤、石涛等。

腊月二十三日，与陈半丁、王梦白合作《岁寒三友图》，题："丙寅祀灶日，为更之老兄合作，即希正之。谦中画松，梦白写竹，半丁补梅并记。"

李智超考入北平国立美术专科学校中国画系。

收李智超为入室弟子。

北京故宫武英殿正式成立古物陈列所，周肇祥任所长。

于北平中山公园参加湖社主要成员合影。

金北楼卒，终年四十九岁。

四十五岁（1927年　民国十六年）丁卯

秋，为冈甫作《山水》。

十月，为右岑题旧作，题："此十余年前所作，近来不能如此惨淡经营矣。右岑先生得于厂肆，属补记之。丁卯十月，萧愻时年四十五。"

冬，作《拟石涛策杖访友图》，题："工而不整，细而不纤，吾惟清湘老人为师焉，丁卯冬日。"

冬，作《孤亭临流图》，题："丁卯冬夜，试日本仿造唐纸。萧愻。"

《艺林旬刊》刊登《寒林暮鸦图》，评语："近年喜用粗笔重墨，力求雄厚，此作以清疏见胜，譬如久饮肥甘，忽逢蔬笋，自是另有风味。"

《艺林旬刊》刊登《山水》，评语："此成绩展览出品，笔酣墨饱，气韵雄厚，不识者以为过黑，而讵知佳画之作，岂为目前俗子充美观耶？千百年后，犹可睹其标格，乃称杰构耳！"

北京故宫武英殿古物陈列所成立古物鉴定委员会，与罗振玉、陈汉弟、容庚、马衡、颜世清等为委员。

由李智超代办琉璃厂荣宝斋送画和购买纸笔颜料等。

四十六岁（1928年　民国十七年）戊辰

正月，作《拟龚贤山水》，题："戊辰正月，龙山萧愻写。"《艺林旬刊》评道："兼中山水，无所不能，而以仿龚半千者为最胜，笔即雄浑，墨法古厚，所以佳也。"

正月，作《拟黄公望山水》。

闰二月，作《山水》，题："戊辰闰二月，龙山萧愻。"

春，与陈半丁、汤定之合作《松梅图》，题："戊辰春暮，萧愻、汤涤、陈年合作，奉辅之（丁辅之）仁兄雅鉴。"

春，为魏伯刚作《设色观云图扇》，题："戊辰春日，萧愻写。十年来，世事纷纭变乱，不

可记忆，惟吾人之笔下山川无恙耳！伯刚仁兄什袭珍藏，可感也。戊寅夏，萧愻又作。”“坐当鸿鹄高飞处，思起风云变态中。莫子偲集句为联，余图之。左面为戊辰春旧作，伯刚仁兄嘱再写此面。倏忽十年，马齿空长，然未觉衰顿，聊以自豪焉。戊寅六月，弟萧愻并记。”

七月，作《仿王翚绢本墨笔山水》。

八月，作《仿古山水》，题：“戊辰八月，萧愻拟古。”

九月，作《浅绛秋山读易图》，题：“戊辰九月，龙山萧愻写。”

十月，作《青绿山水》，题：“戊辰十月，拟子久兼用高尚书法于惮庵，萧愻。”

秋，作《山水》，题：“戊辰秋，拟元人笔，龙樵萧愻。”

冬，作《拟朱耷临流读易图》，题：“戊辰冬，拟八大山人。龙樵萧愻。”

腊日，作《拟古山水册》，题：“戊辰腊日，拟古十二帧，龙山萧愻。”

《萧谦中山水挂屏》出版。

《萧龙樵山水精册》再版，说明写有：“山水用笔苍浑，气势雄壮，在近日画界允推第一，兹精印其册页二十四开，章法新颖，笔墨变化。”

《艺林旬刊》刊登《萧谦中玉照》，文字说明：“山水初学‘三王’，后窥宋、元之秘，漫游巴蜀，思力并进。近年力追明季诸家，气格亦沉雄矣。中国画学研究会成立，充任评议八年于兹，其启迪之功，良非浅也。”

周肇祥题《萧愻水墨渔父图》：“结屋踞江头，江深芦荻秋，晚凉亲下网，岂为□泥鳅。戊辰冬日，龙樵写，养庵题。”

李智超作《山水》，题：“戊辰写于京师。”

四十七岁（1929年 民国十八年）己巳

三月，作《拟龚贤深山访友图》，题：“己巳三月，写于龙眠山庄，谦中萧愻。”

夏日，作《松溪泛舟图》，题：“己巳夏日雨后写，萧愻。”

夏，与周肇祥赴京西寿安山避暑，作画甚多。二人合作扇面数页，周画花卉，萧画异石。虽平日不常为诗，但此行偶作五绝十二首，后由周点定。其诗古质天然，不事雕饰，画人之诗也。

六月，在寿安山中为子青作《设色唐宋诗意山水册》，共计二十四开，题：“己巳六月，避暑寿安山中，寄似子青仁兄鉴正，弟萧愻”，“子青仁兄粲正，己巳夏，弟萧愻。”内有《拟关全大麓晴云图》《拟董源江山胜览图》《仿唐人雪图》《拟王蒙秋山行旅图》《拟倪瓒溪山亭子图》《拟黄公望天池石壁图》《拟吴镇溪山幽居图》《万横香雪图》《月落乌啼图》《山静日长图》《万籁俱寂图》《坐观垂钓图》《水竹幽居图》《可以弹素琴》《水气曙连云》《林下乐如许》《垂钓有深意》《春水渡傍渡》《黄叶自江村》《风回忽报晴》《湖上春来似画图》《青草湖中月正图》《泉落青山出白云》《舍事入樵径》。该册不仅有齐白石、贺履之题跋，胡佩衡还曾对每图逐一进行解读和点评。

六月，作《鹿岩精舍图》，题：“己巳六月避暑鹿岩精舍，为主人髯道兄图之，弟愻。”

新秋，作《秋山静读图》。

秋，作《设色秋山静居图》，题：“己巳秋日，龙山萧愻写。”

秋，作《秋山图》，题：“己巳秋，萧愻写于惮庵。”

秋，作《水阁读书图》，题：“龙山萧愻，己巳秋日写。”

十一月，《艺林旬刊》刊登《山水册》，其一题：“老眼平生空四海，赖有高楼百尺，看浩荡，千崖秋色。萧愻。”评语：“画有题，非虚设也。‘看浩荡，千崖秋色’一语，跃然纸上

矣。学者须于笔墨中求之，若只论结构稿本，便是弄死蛇伎俩，何曾梦见龙樵，何能与之研求画理，学者试参。"

腊日，作《拟黄公望青山白云图》，题："己巳腊日，拟大痴老人。萧愻。"周肇祥题："冲和淡荡，画中最难得之境，惟大痴、烟客有之，龙樵此帧庶几前贤，世罕真知，留诸山堂充髯兄供养可也。庚午春社前日，周肇祥题。"

《萧谦中山水大册》再版，说明写道："画家到化境最难，一点一拂，无不自然生动，始克灵妙。此册谦中先生最近得意之作，自谓生平作画无虑万帧，而最得古意者，此册居首。此大册十二帧，意境画法与前所印者完全不同，而尺寸加大，清晰异常，差真迹一等。学者最便临仿，收藏家亦便悬挂也。每部定价二元发售。"

《萧谦中课徒画稿》出版，封面题签为郑孝胥，前言为钱葆昂撰写。

李智超作《深山幽居图》，参加中国画学研究会第七次成绩展览。

四十八岁（1930年 民国十九年）庚午

一月，《艺林月刊》刊登《山水》，评语："韵秀苍劲，神似子久，而不袭其体貌，故佳。"

春，作《设色山水册》，题："庚午春日，龙山萧愻写于北平。"该图有陈半丁题。

春，周肇祥代订《萧谦中山水润格》，全文为："谦中收回润格已逾岁矣，本欲节啬精神，无如求者仍复踵至，无润格则予受皆感困难。兹故代为重订，榜于客座，有求谦中画者，请照此奉酬可也。无论屏堂，每方尺拾圆，横幅加半；折扇每件拾贰元，大者酌加；册页每件一方尺内拾贰元；成堂屏幅、手卷绘图均另议；指索青绿者不绘；劣纸劣绢不绘。庚午春日，退翁周肇祥代订。"

三月，作《山居乐志图》，题："山居乐志，拟元人意。庚午三月，萧愻。"

夏，作《拟龚贤观瀑图》，题："庚午夏，雨窗遣兴，萧愻。"

秋，为陈向元作《燕山遗爱图》，题："燕山遗爱，庚午秋日为向元仁兄嘱写，弟萧愻。"

九月，作《山水》，题："庚午九月，萧愻。"

十月五日，比利时国际博览会假比利时黎耶斯美术会举办中国美术展览会，作品获银牌奖。

十月，作《山水》，题："飞瀑潺潺泻碧岑，野桥分路入云深。三间茅屋长松下，应有高人抱膝吟。庚午十月，萧愻。"

十二月，作《岁寒三友图》，题："梅花屡见笔如神，松竹宁知更逼真。百卉千花皆面友，岁寒只见此三人。宋人诗，庚午嘉平萧愻写。"顾澹明题："龙樵萧谦中所作山水出入元人堂奥，蜚声燕蓟间垂四十年，如陈衡恪等均受其影响。此《三友图》尤见□来白阳、大涤间，迥非时流所可企及也。戊戌中秋，顾澹明谨题于蕴正斋。"

参加中国画学研究会第七次成绩展览同仁合影。

萧俊贤从北京迁往上海。

四十九岁（1931年 民国二十年）辛未

正月，为郁生作《青绿松下问童图》，题："松下问童图。辛未正月，写为郁生仁兄五十初度，弟萧愻。"

夏，作《山水》，题："人家山谷里，而无兵革喧。起居已足乐，不必武陵源。"该图参加中国画学研究会第八次成绩展览。

《萧谦中辛未画例》全文为："无论屏堂，每方尺拾贰元，横幅加半；折扇每件拾肆元，大者酌加；册页每件一方尺内拾肆元；成堂屏幅、手卷绘图均另议；指索重墨加倍；细笔青绿加两

倍；随封本市加一成，外埠加二成；凡件不及一尺照一尺论；先润后笔。"

参加中国画学研究会第八次成绩展览纪念留影。

五十岁（1932年　民国二十一年）壬申

春，作《山水》，题："开我胸襟，发我敏思，可爱哉！石涛！壬申春夜，萧愻。"

春，作《山水》，题："工整却易，率□其难，只可为知者道也。壬申春，萧愻。"

夏，作浅绛《策杖访友图》，题："自来名大家未有不作细笔画者，今人多薄细者而不为，间有为之则又非余所为然者，余所构的为今之世稀见也，私心自许亦不欲人鉴赏焉。壬申夏，萧愻。"

八月二十一日至二十八日，中国画学研究会假北京中山公园餐堂举行第九次成绩展览。陈列作品五百余件，博得社会一致好评，参观题名者数千人。难得的是多为青年男女学生，他们互相切磋或相互学习。

参加中国画学研究会第九次成绩展览纪念留影，并作《观瀑图》参加此次成绩展览。

秋，作青绿《拟赵孟頫观瀑图》，题："壬申秋日，拟松雪翁设色，萧愻。"

作《春江待渡图》，题："吾人从事西画，觉轻而易办。倘使西人作中画，恐不能下一笔。此戏拟西法，不识有赞同者否？萧愻。"

作《仿米氏云山图》，题："先贤立法，代有师承。米襄阳脱胎于董北苑，房山复脱胎于襄阳。雨窗图此，意在米、高之间。萧愻。"

作浅绛《拟髡残策杖夕归图》，题："石涛才气固高，往往纵恣太过，不若石谿浑厚。此拟之，萧愻。"

五十一岁（1933年　民国二十二年）癸酉。

夏，作《松荫观瀑图》，题："松风洗耳，云水洗眼。身净眼明，清福无限。癸酉夏，大龙山樵萧愻写。"

夏，作《深山步履图》，题："癸酉长夏，龙山萧愻写于故都。"

秋，为汪慎生作《秋山图》。

秋，作浅绛《拟元人深山会友图》，题："癸酉秋日，拟元人设色，龙樵萧愻。"

五十二岁（1934年　民国二十三年）甲戌

春，题墨笔《深山漫步图》："晨起雨过，乘兴挥毫，故气韵生动，较寻常刻意之作为佳。壬申夏，萧愻。""莱公仁兄见此以为可存，即以博粲。甲戌春，萧愻。"

三月，作《秋山觅句图》。

秋，为周肇祥作《退谷幽栖图》，题："退谷幽栖。甲戌秋为无畏道兄写，弟萧愻。"

秋，作《秋水潺湲图》，题："甲戌秋于厂肆得旧纸幅，漫成画对，虽无苦心，而功□□，竟颇快意也。"

秋仲，作《山水》，题："兴到挥毫，纵无倚傍，往往与古人相合，此作差似梅远公也。甲戌秋仲，龙山萧愻。"

秋仲，作《山水》，题："一艺之成，谈何容易，不能求能，熟复转生，精益求精，功无穷尽。每见古人名迹，细心究味，一点一拂，亦可觇其品学，侥幸成名，无宜韬养，满损谦益，古有明训。大器晚成，愿与研究此道者共勉之。甲戌秋仲，龙山弟愻并记。"

冬，为凌文渊作《科头箕踞图》，题："科头箕踞。甲戌冬，博直支先生一粲。弟萧愻。"

中国文化建设协会北平支部成立，该支部设有五种事业委员会。美术委员会主任委员为周肇

祥，委员有陈半丁、萧愻、齐白石、于非闇、严智开、马衡、郑颖孙、梁思成等15人。

中国画学研究会在北京中山公园水榭举办第十一次成绩展览。

中国画学研究会在《艺林月刊》刊登通告："本会办公地址原租用中南海流水音，自上年五月发生门禁，本会会员众多及各界人士往来不便，现已移在前外虎坊桥越中先贤祠，特此布闻。"

作有《寒山苍翠图》《朱松》《墨松》《青松》。

五十三岁（1935年　民国二十四年）乙亥

正月，作《仿各家山水册》，题："乙亥正月，拾旧纸成十六页，不必惨淡经营，意到笔随，乃天机静趣也。萧愻。"

新春，作《春泉鸣壑图》，题："乙亥新春，旧都寓斋遣兴。"

三月，为景湘作《设色深山访友图》，题："景湘先生鉴正，乙亥三月，龙山萧愻写于故都。"该图曾由周墨南所藏，周为山东人，毕业于上海复旦大学，后赴台湾经营古玩书画，开店古琴阁。

八月，为金北楼之母邱太夫人作《寿松》，题："奉祝金母邱太夫人八十寿，乙亥八月，萧愻。"

九月，中国画学研究会于八日至十五日，在北京中山公园董事会餐堂举办第十二次成绩展览。参加者有徐世昌、周肇祥、萧愻、陈半丁、张善孖、张大千、徐宗浩、马晋、王雪涛、祁井西、邢一峰、曹克家、杨梦九等。

秋仲，作《仿王蒙山水》，题："都道余师黄鹤山樵，其实余何从而识？山樵究竟何谁？几见山樵其迹？果然貌似，亦不期然与古人相合耳！乙亥秋仲，大龙山樵萧愻。"

秋，作《山水》，题："清初谓为黄山派者有三：石涛才气奔放，往往纵恣太过。石谿古拙，结构鲜见嶔崎。远公功力似少逊，而隽逸之趣则非二石所能及，此作相差似焉。乙亥秋，萧愻。"

作《拟髡残山水》，题："夜雨初霁，窗前人静，画兴勃发，大□粗成，不知东方之既白。次日少施浅绛，故似石溪上人画，须适意，不□矜持，信然。"

杨瑞龄作《碧湖泛舟图》，题："乙亥秋日七月望日，梦九杨瑞龄。"参加中国画学研究会第十二次成绩展。

五十四岁（1936年　民国二十五年）丙子

春，作浅绛《秋江独钓图》，题："衰老渐至，不赖作细笔，兴到为之，颇自珍也。丙子春，萧愻。"

夏，作《拟关全寒鸦归暮图》，题："拟关全似云林倪大师，丙子夏，龙山萧愻。"

夏，为周肇祥作《云冈访古图》，题："云冈访古。丙子夏，无畏道兄嘱写，弟萧愻。"

十月，作《十万图》，分别为《万卷书楼图》《万横香雪图》《万树秋声图》《万山飞雪图》《万竿烟雨图》《万壑争流图》《万松叠翠图》《万点青莲图》《万峰云起图》《万顷沧波图》，于《万山飞雪图》题："夏间曾作《十万图》，已为他人所有。兹重为之，较前作为佳。缘闻绥边御寇胜利，精神为之愉快也。丙子十月，并记。"经查，所言"绥边御寇胜利"，为发生于1936年11月的绥远抗战中，傅作义部收复绥北重镇百灵庙，是为百灵庙大捷。

冬，作设色《深山觅句图》，题："实处见笔力，虚处得神韵，固自然之妙理。此嫌实过于虚，恐不合时宜，一笑记之。丙子冬日，萧愻。"

参加中国画学研究会第十三次成绩展览纪念留影。参展作品为《寒林暮鸦图》。《中国画学

研究会第十三次成绩展览会参观记》对此图评道："墨笔画多属文人之笔，而气韵生动，轶于常格，萧龙樵用墨愈重愈佳，无愧黑萧之目。"

腊尾，有北京琉璃厂中人和二、三旅津青年将收集的张善孖、张大千、萧愻、溥心畬等人作品在天津展售。

《萧龙樵先生画萃》第一集出版，文字说明："龙樵先生为中国画学研究会评议，山水功力湛深，神韵兼到，久为世珍，兹徇友人之请，出其所存，先刊第一集十四幅。玻璃版精印装册，售洋二元，本刊发行所各大南纸铺均有代售。"该册序言为："平生无他好，但爱模山范水，数十年如一日。早岁酬应之作，坊间尝集以印行，非我志也。衰老渐至，颇有敝帚自珍之思，间或检存之散箧，出之似尚可观。友人怂恿陆续付刊，非敢炫世，惟愿宇内同好，相与论订之耳。龙山樵客萧愻自叙。"

周肇祥为该册作跋，曰："余弱冠游皖，睹龙樵画，惊为名笔，旋相见于润甫（陈同礼）舅氏陈先生斋中，由是缔交。其后而奉，而鄂，而蜀，而燕。聚处三十余年，余有作时时就正龙樵，龙樵有作亦以示余。余爱龙樵画，心所赏者，辄索取以去。龙樵初未尝无介，一然终不以此自秘。盖道谊深切，其相知有□寻常，所能共喻者也。晚近画人艺未成，便自标榜，龙樵于此道，实至名归，从未刊行画集。今徇人□出箧中所存，公诸同好。其事足欣而用心，弥告识者，幸勿等闲视之。丙子三月既望，周肇祥跋。"另外，作跋的还有杨天骥。

作有《秋岩飞瀑图》《俯仰自得图》。

杨瑞龄作《仿王翚山水》。

刘凌沧作《碧梧论画图》，图中所画人物为周肇祥、徐石雪、陈半丁、萧愻。

五十五岁（1937年　民国二十六年）丁丑

新春，作《青绿芳草春风图》，题："芳草如烟暖更青，开门要路一时生。年年检点人间事，惟有春风不世情。丁丑新春，龙山萧愻。"

夏，为安澜作《谱韵图》，题："安澜仁兄研讨韵学，积数年之功，成《汉魏六朝韵谱》一书，精详，叹未曾有，为图此以志钦佩，丁丑夏日，龙山萧愻。"

六月十九日，作品参加上海默社第二届画展，参展的还有吴湖帆、王一亭等八十余人。

五十六岁（1938年　民国二十七年）戊寅

春，为中子作《寿松图》，题："戊寅孟春，写为中子先生暨德配褚夫人六秩双庆。龙山萧愻。"

四月，为博岩作《寿松》，题："戊寅四月，萧愻。""博岩仁兄将此以寿晴苏先生五十大庆属，愻再纪之。"

夏，为镕甫作青绿《观云图》，题："镕甫先生雅鉴，戊寅夏，萧愻。"

夏，作《拟龚贤临流读易图》，题："戊寅夏日，龙山萧愻。"

夏，作《秋山独钓图》。

冬，作《临流觅句图》，题："龙樵戏写，戊寅年冬。"

身体衰弱，李智超帮其打理家务和画务。

杨瑞龄作《梅竹图》。

五十七岁（1939年　民国二十八年）己卯

正月，为龙发作《松石图》，题："己卯正月写，寿龙发宗翁先生七十大庆，龙樵愻。"

春，作《山乡秋色图》，题："己卯春日，萧愻写。"

三月，作《拟吴镇深山读易图》，题："拟梅沙弥，拖泥带水，恐亦不免墨猪之诮。己卯三月，萧愻。"该图参加中国画学研究会第十六次成绩展览。评语："笔力沉着，墨色蓊郁，梅道人后所罕见也。"

三月，作《科头箕踞图》，题："科头箕踞，己卯三月，萧愻。"

夏，作《拟龚贤小阁幽人图》，题："岩深树密夏犹寒，小阁幽人共倚栏。雨过奔流下山去，莫从平地起波澜。己卯夏，萧愻。"

夏，作《桃花仙源图》，题："春来遍是桃花水，不辨仙源何处寻。己卯夏日，萧愻写。"

秋，作《拟髡残秋山访友图》，题："己卯秋日，拟石谿上人大意。龙山萧愻。"

九月，为周肇祥作《退谷山庄图》，题："己卯九月，无畏道兄属写仿佛退谷山庄水流云在之居，图之即寿六十大庆。龙樵弟萧愻。"

冬，祝融突降邻家，遭殃及，金石书画损失众多。在《山水扇》中题道："祥圃仁兄寄到此面，不旋□邻居失慎，一时张皇纷乱，抢搬物件未及半，东西厢已着，幸消防队救护。画室三间，居然保留。事后检点，金石书画散失难以忆计。而此扇完在，即为一挥，并记之，工拙不计也。己卯小寒。"

徐世昌卒，终年八十五岁。

五十八岁（1940年　民国二十九年）庚辰

新正，为子嘉作《秋江帆影图》，题："碌碌空余百病身，聊将翰墨寄平生。频年征战无休息，笔下江山孰与争。并博子嘉先生粲正，庚辰新正，龙山萧愻。"

正月，作《山水》，题："书画雅事，兴到挥毫，不容萦念计尺较值，如同市布，为柴丈人所耻。然唐子畏'闲来画幅青山卖，不使人间造孽钱'，顿令吾人□为口实也，一笑记之。庚辰正月，龙山萧愻。"

二月，作《策杖访友图》，题："深山深处有人争，拟寄闲身画里行。日掩柴门无个事，碧溪黄叶一声声。处于今之世，欲求山林之乐，亦只好觅之画中矣。庚辰二月，龙樵萧愻。"

二月，与陈半丁合作《夏山过雨图》，题："半丁居城之东，余居宣南，距离甚远。偶有所作，只遣价将来将去，并不共同商量。而自然成章，恐无能辨识，合作圆满成功。自吾二人观之，天下无难事矣！一笑纪之。庚辰新春为中华民国二十九年二月也，龙山萧愻。"陈半丁题："复谷回峦地沉寥，参天老树拂云霄。幽人乐事知多少，拖杖寻诗过野桥。山阴陈年。五云深处拥蓬莱，树色苍凉映水开。何处出声映林樾，却教仙侣过桥来。邓文原题王洽云山有此一绝，偶忆录以补空，庚辰元旦灯下又记，半丁老人年六十有五。"

春，作《拟龚贤山水》，题："王洽泼墨久矣，不可得见。梅道人以墨胜，后惟龚半亩追踪之，似再无尝试者。余最善墨，昔时无劲毫、佳楮以供挥洒如意耳！庚辰春，萧愻。"

春暮，为张樾丞作《秋山行旅图》，题："此去冬作未竟，适邻居失慎殃及，致金石书画散佚，不可忆计。是幅已污损，拟即废弃，樾丞仁兄重余笔墨，将去裱背见示，因重加点染，完成之画卷足存盛意。庚辰春暮，弟萧愻。"

四月，作《深山赏梅图》，题："惜墨者侪辈尚不乏人，泼墨自龚半亩而后惟区区强作解人，再有阿谁不避墨猪之嫌，而敢于尝试之耶？庚辰清和，乍晴遣兴，萧愻。"

夏，作《观瀑图》，题："梅远公作品毫无画家气习，余最爱拟之。庚辰夏，龙樵萧愻。"

夏，作《仿李成寒林山居图》，题："营丘李夫子，天下山水师。放笔写寒林，千金难易之。石谷子尝写寒林，题此一绝，惜人间久已无李矣。庚辰夏日。"

秋，作《松窗读易图》，题："松窗读易，黄鹤山樵法，乃余之轻车熟路也。庚辰新秋，龙樵萧愻。"

秋，作青绿《云汉图》，题："云汉图。庚辰秋，龙山萧愻写。"

秋，作《拟赵孟頫蕉林仙馆图》，题："赵擅长蕉林仙馆，耕烟散人尝写之，兹拟其大意。庚辰秋，龙樵萧愻。"

秋，作浅绛《拟石涛秋山读易图》，题："本无所师，不期类清湘老人精工一派，却恨蜀生之滥觞也。庚辰秋莫，萧愻。"

十月，作《四季山水》，题："非董非巨，非吴非龚，信笔挥洒，窃比王洽。庚辰十月，萧愻。""石谷子拟右丞《雪图》，严整工致，叹未曾有，及见石涛师信笔挥洒，更见神妙，转觉王氏刻化□□，此□邯郸学步也。""用笔用墨及设色都非易事，学者悉心研究，鲜能得法。如无笔墨，已不适宜。纸尤生涩，可憎。故侪辈尚非旧纸莫办，古人多用矾绢熟纸，似此吾亦不能下笔，吾人不为所困，转以得生趣，似非一般人所能及也，呵呵！""《萧寺图》惯用浅绛染秋山，兹为墨笔为之，欲避熟套，而仍为黄鹤山樵，□面□见，余学画数十年，竟无一笔古趣，所谓忠食马肝，不知其味，吾人当钦佩其不落窠臼者也。"

冬，作《拟方从义溪亭话旧图》，题："方方壶或亦脱胎董、巨而自立门户，不落窠臼也，此拟之。庚辰冬，萧愻。"

腊日，作《拟王蒙秋林读易图》，题："秋林读易。庚辰腊日，拟黄鹤山樵意，萧愻。"

五十九岁（1941年 民国三十年）辛巳

新春，作《设色秋山漫步图》。

春，作《山水》，题："辛巳春日，龙山萧愻写。石涛师云：'荆、关一只眼。'余此不知何所谓也。"

夏，作《松下抚琴图》。

六月二十二日，参加中国画学研究会假北平中山公园董事会举行的第十八届成绩展览。《中国画学会展览盛况》载："……综计昨日展出制品，最获佳评者为周肇祥、萧愻、陈半丁、于非闇、王雪涛、徐宗浩、汪溶等合作画九件，诸人功力悉敌，炉火纯青，合作各种又皆集各人之长技，是以精妙绝伦。"

秋，与齐白石、黄宾虹、马晋、启功、王雪涛等一百四十七人，为庆祝北平共和医院建院二十周年作纪念册（共二册）。

冬，与陈半丁、溥心畬、吴镜汀、胡佩衡、徐燕孙、祁井西、汪溶作《联璧山水卷》。

六十岁（1942年 民国三十一年）壬午

正月，作《山水》，题："王荆公云'除却荒寒无善画'，缘春夏之景难得清雅耳。壬午正月，龙樵萧愻。"

正月，作《设色宋人诗意山水》，题："谷里花开知地暖，林间鸟语作春声。壬午新正，写宋人诗意，龙山萧愻时年六十。"

新春，与陈半丁合作《林泉雅集图》，题："半丁写《林泉雅集》，龙樵补完并纪，时壬午新春。"陈半丁题："与谦中合作多矣，凡予先立意，而不面而合，天然成趣，亦之妙哉！"

夏，作《拟龚贤深山觅句图》，题："纸极生涩，煞费经营，然借形莽苍，别饶意趣也。壬午夏，萧愻。"

秋，作《孤亭观瀑图》，题："信笔拈来，意在倪、黄之间。壬午秋，龙樵萧愻。"

十二月，作《拟梅清松荫观云图》，题："瞿山梅氏昆仲，多喜用墨，此拟大意。壬午嘉平，龙樵萧愻写。"

十二月，作《设色四季山水》，于其一《拟王诜蜀道寒云图》题："王晋卿尝写《蜀道寒云》，此略其大意。"

作《浅绛山水》，题："冬来无雨雪，于农事不能无虑，而晴窗日暖，临池颇适意也。"

作《拟龚贤房栊竹翠图》，题："房栊竹翠，萧愻写。"

作《设色携琴访友图》《满山风雨作龙吟》《掩扉高卧不知寒》。

六十一岁（1943年 民国三十二年）癸未

正月，作《小楼春雨图》，题："癸未新正试笔，龙樵萧愻。"

正月，作《山水》，题："拟关全似云林，倪即师关也。纸粗笔柔，不能十分得心应手，为恨！癸未正月，萧愻。"

春暮，作《拟龚贤深山读易图》，题："不能辛苦作荆关，昔人已有言之矣。至近人轻率苟且，弁髦古术，谁能如此惨淡经营？如吾人垂老犹不惜精力，其近代艺林中之大痴也。癸未春莫大龙山樵萧愻，时年六十一。"

初夏，作《拟王蒙秋山问道图》，题："黄鹤山樵师者甚多，而面目各异，余此不期而合耳。癸未初夏，大龙山樵萧愻。"

夏，作《墨笔山水》，题："古人喜用墨者，盖大都脱胎董、巨，余仍任笔挥洒或当与古人相合处，不期然而然者也。癸未夏日，大龙山樵萧愻。"

夏，作《松石图》，题："李东阳云：'画松不必真似松，风骨略与画马同。毕宏曹霸两奇绝，妙意止在阿堵中。'吾人以此诗意图之，得其神矣。癸未夏。"

夏，作《山水》，题："每写秋山即成黄鹤山樵，不期独与山樵有缘也。癸未夏至。龙樵萧愻。"

七月，作《拟龚贤高阁看书图》，题："山中老子百年余，前代衣冠只自如。高阁卷帘无一事，满天风雨坐看书。癸未七月，大龙山樵萧愻。"

七月，作《仿米氏云山》，题："平常固好泼墨，而作米家山则极少。近来无米为炊，亦等于画饼充饥了。食无肉，更无米，不能枵腹临池也。一叹。癸未七月，萧愻。"

秋，作《湖山渔乐图》，题："癸未秋仲，萧愻写。"

十月，作《设色深山访友图》，题："山光物态弄春晖，莫为短阴便拟归。纵使晴明无雨色，入云深处亦沾衣。癸未阳月，龙樵萧愻写。"

腊日，作《山水》，题："笔墨活泼，气势沉雄，似不让仲圭、半亩。近世侪辈恐无肯此惨淡经营者。癸未腊日，萧愻。"

病重。

举荐李智超任北平艺术专科学校讲师。

周抡园作《山水》，题："偶然值邻叟，谈笑无还期。"

六十二岁（1944年 民国三十三年）甲申

正月，作《拟倪瓒江崖疏林图》。

新春，作《山水册》，共计十二开，题："甲申新春，龙山萧愻写，时年六十二。"分别为《古木积雪冰槎枒》《山水苍寒琴里参》《一叶归舟暮雨湾》《一听松涛万鼓音》《白云犹爱山中眠》《取足看山未害廉》《泽国天高秋意生》《落花飞絮满衣襟》《淡烟疏馨散空林》《一蓑

疏雨属渔人》《荷香时与好风来》《窗前梅月最知心》。

春，作《王维诗意山水》，题："山路原无雨，空翠湿人衣。王右丞句，甲申春，龙山萧愻写。"

春，与陈半丁合作《古寺塔影图》。

三月，作《溪阁观瀑图》，题："甲申三月，龙樵萧愻写。不事色彩，古趣盎然，惟纸性生涩，犹恨不能挥洒如意也。"

四月，作《拟李唐山水》。

五月初五，作《山水》，题："朱陵洞口，巨石横峻，壁立千仞。有泉自洞飞出，如纹帘之状，曰：'水帘。'毕田诗云：'洞门千秋挂飞流，玉碎珠联冷喷秋。今古不知谁卷得，绿萝为带月为钩。'补湘中故事一则。甲申端午，龙樵萧愻。"

七月，为郦生作《拟龚贤深山幽居图》，题："夏季酷热异常，交秋喜雨，顿觉凉爽，真所谓'空山新雨后，天气晚来秋'之情景。乘兴为郦生仁兄写此，郁苍之致，盖近半亩也。甲申七月，大龙山樵萧愻，时年六十二。"

夏，为丽臣作《拟吴镇临泉幽居图扇》，题："甲申夏，拟梅沙弥笔，丽臣仁兄政之，愻又涂。"

新秋，作《设色山水扇》，题："甲申新秋，雨后遣兴，满腹抑郁不平之气，发泄不尽，觉此扇面犹嫌小也。萧愻时年六十二。"

新秋，作《拟龚贤策杖观瀑图》，题："甲申新秋，龙樵萧愻写。纸生且薄，那能挥洒如意，强为之，却尚清韵不窘，诚非易事也。"

秋，作《松云隐居图扇》。

八月，与陈半丁、萧俊贤合作《岁寒三友图扇》，题："厔老长余十八岁，其二十年前北来，故一时有'二萧'之称。后其迁沪，人又称为'南萧'。余或他往，则不知何所谓矣。今就其画梅补松，并纪。龙樵萧愻。"陈半丁题："近十年以来独与千中合作最多，此箑夏间有厔老写梅，至八月上旬才得千中画松，见其题语中有'余或他往'一言，其时一再思索'何所谓'，正欲问其何往也，不意画当待予未及补成，而竟长别矣，放笔不胜凄然。甲申八月十一日。"

作《山水》，题："山居之乐能图之，而不能享受，闷闷！"

作《书法扇》，写有："太白浔阳紫极宫感秋云：'何处闻秋声，翛翛北窗竹。回薄万古心，揽之不盈掬。'东坡和韵云：'寄卧虚寂堂，月明浸疏竹。泠然洗我心，欲饮不可掬。'予谓和诗清拔，优于太白大率，东坡每题咏景物，长篇中只首四句便写画。友仁大兄正之，弟萧愻。"

卒于北京，终年六十二岁，瘞于何处不详。

病逝之前，李智超求医问药，侍奉左右，极尽弟子心意。病逝之际，李智超戴孝守灵，为置办灵柩并协理后事。

翌年，为了怀念萧愻，周肇祥、陈半丁、汪溶、齐白石、邵章、邢端、陈云诰、黄宾虹、于非闇、徐燕孙、寿石工、吴熙曾等在《萧愻仿王翚浅绛山水》中题记，摘抄如下：

陈云诰：

龙樵笔底有云烟，廿载王城隐画禅。

岂但姜门称入室，虞山法乳得薪传。

汪溶：

龙樵用笔老辣，早岁效石谷，晚年师柴丈人。此乃其中年得意之作，所谓炉火纯青，颇近廉州设色，诚不易得，珍重！珍重！

吴熙曾：

尝见谦中师作画于城西天仙庵，每喜自画未竟之作，今余著笔，便成合作，因得传授，观此能不怆然！

邢端：

白云深锁万株松，楼外青山更几重。

寄语凡工须敛手，人间何处觅云从？

龙樵画师近世之尺木也，时史殆难望其项背。今墓草已宿，抚此不胜潸然！

寿石工：

画派虞山老，姜门入室人。

低徊叶雅社，簪盍总伤神。

龙樵学画于颖生，文称入室弟子，与余同在叶雅社赠画。

周肇祥：

泉石萧森，烟云飞荡。颇忆大龙山中与龙樵同游时也，不胜感慨。

邵章：

龙樵识来久，曾记乙丑年同在叶雅社为余作小幅山水二，极遒逸之致，今不可得其觌见，能无怆然？

黄宾虹：

龙樵尝从姜颖生学，为虞山画派，而于王清晖尤逼肖。颖生少好文词，喜效齐梁、三唐诗赋。余游九华见其骈俪之作，勒石佛殿廊庑间。近晤龙樵砚，颖生诗文稿不可得，而龙樵亦仙去，今观此帧，不胜感然！

附录 六

图 版 目 录

庚辰版编后

经过近两年搜求文字、图版资料的准备和一年的伏案写作，《萧愻书画鉴定》一书终于定稿。回首过去，感慨颇多，正如写《张大千书画鉴定》《吴昌硕书画鉴定》《齐白石书画鉴定》一样，每写完一本都使我掷笔不能。

三年前，当《吴昌硕书画鉴定》尚未脱稿时，已有一个不成熟的想法在我脑海中形成，那就是有必要对萧愻的绘画艺术从理性上探讨一番。当此想法被同人知晓后既称许又惊诧。称许是填补了空白，惊诧是有多少成功的可能性。我深知，写民国时期的一流画家，如齐白石、吴昌硕、张大千等人，无论是文字资料，还是图版资料，基本可以做到"得来全不费功夫"。但一涉及民国时期的二流画家，如萧愻、陈半丁、萧俊贤、徐燕孙、姚茫父等，要想得点资料，则可谓"踏破铁鞋无觅处"了。在随时有可能半途而废的情况下，经近三年的不懈之努力，终于不负同人之重望，使读者第一次对萧愻有了一个较为全面了解的机会。

三度春秋过后，当《萧愻书画鉴定》的写作接近尾声时，同人又说："如若萧愻有灵于九泉之下，他该不知如何感谢你。"听罢，我非但高兴不起来，反而心情很沉重。萧愻在世时，《湖社月刊》《艺林月刊》等刊物常见他的近作，他的润格在同类型画家中也算佼佼者，他拥有"画界允推第一"的赞誉，出版他的画集或撰写他的生平与艺术的文字、书籍也在情理之中。然而，遗憾的是萧愻已仙逝半个多世纪，至今未见一册萧愻的编年画册和有深度的萧愻绘画艺术的研究专著。《萧愻书画鉴定》虽然填补了空白，也只是抛砖引玉而已，有待同人写出更翔实的专著，以飨读者。要说"感谢"的话，首先要感谢萧愻对中国近代绘画的贡献，感谢他对中国画中山水画的贡献，感谢他为我们留下如此之多、极富魅力的艺术佳作。萧愻对中国画的敬业精神和献身精神永垂画史！

经过近三年的"折腾"，萧愻在我眼中已是一个形象较为丰满的新的萧愻。说到"新"主要表现在两个方面。一是敢于重新塑造自己的艺术形象。萧愻早年远师董、巨，近师"三王"，尤其崇拜王翚，致使画风单调、乏味。然而进入中年后，励精图变，一舍旧习，涉猎宋、元、明、

清诸家，尤其钟情"元代四家""黄山画派""金陵画派"的绘画艺术，画风多变、浑厚。画风落差之大，在变法的画家中尚不多见。二是敢于在山水画中独辟新径。萧愻在绘画题材上是比陈半丁等人单调一些，但他能在山中画中锤炼和开拓自己的艺术，除了人们常见的"黑萧"外，尚有为数不少的"彩萧""赭萧""白萧"等色彩丰富的"萧派"艺术。各种面貌轮番出台，给人耳目一新的感觉。近代画坛不乏像齐白石、黄宾虹等高寿画家，但也有像陈师曾、王梦白等英年早逝的画家。萧愻仙逝之时也才六十二岁，正当他的艺术达到巅峰之时却离开画坛，不能不说是我国近代画坛的一大损失。如若假以天年，不知萧愻还会将"萧派"艺术推向何方，不知是否会有更新的突破，再给人们一个惊喜。

我为中国近代画坛能出现像萧愻这样的一批才华横溢、成绩卓著的画家感到骄傲，同时也为萧愻仙逝之后，"萧派"便"人去楼空"而遗憾。萧俊贤作古之后，尚有萧钟祥、奚屠格等在继承中求发展，为中国画的绵延注入了活力。而萧愻在世和仙逝后，稍似其画风者也只有李智超、杨梦九等而已。李智超（1900—1979），又名李茹镜，字喆吉，一作哲吉，河北新安县人。1926年考入北平国立艺专，得以从萧愻、齐白石、萧俊贤等人学习绘画，1929年作有《深山幽居图》。毕业后长期从事美术教育工作，先后任辅仁大学美术系、北京国立艺专讲师。山水画师石涛、龚贤、梅清、王翚等。1960年调至天津美术学院。杨梦九，名瑞龄，河北任丘县人，主攻山水，中国画学研究会会员。1935年作的《碧湖泛舟图》曾参加中国画学研究会第十三次成绩展览。

更为遗憾的是萧愻仙逝仅五十多年，但关于其生平与艺术方面的诸多问题已成悬案，书中虽对主要问题进行了考证，但仍需进一步证实。如萧愻原籍是怀宁县何地？父、母叫什么？走出怀宁之前的画风如何？何时开始习画？从师于谁？具体到过四川哪些地方？夫人籍贯、年龄、姓名？二人于何时结婚？婚后有否子女？……当我决心写此书时，天津的李智超先生作古已近二十年。我带着诸多疑问走访慕凌飞先生时，先生说自己因是大风堂门人，对萧愻几乎是一无所知。访问天津刘止庸时，得到的答复是

虽在北平艺专上学，但未听过萧愻讲课。当信访到在北京的张正雍时，被告之在北京确有一位萧愻的学生，不幸的是已于近期住院医疗。在万般无奈的情况下，我只好将这些遗憾留在书中。潘恩源曾在《旧都杂咏》中写道："绍宋江湖还落落，芝田山泽更迢迢。琉璃厂肆成年见，遍地烟云有'二萧'。"我依其原韵和诗一首，既是结束语，又权当写后感，诗曰："《秋水》潺湲还落落，《夏山》叠嶂路迢迢。吞下宋元纸上见，画坛争说是'北萧'。"我希望有更多的同仁，将研究的焦点对准像萧愻这样的著名书画家，充分利用现有的有利条件，为民国时期绘画史的研究做些基础工作。

《萧愻书画鉴定》一书得到诸多同仁的支持和帮助，如刘光启、吕铁山、李凯、朱学礼、彭向阳、戚健、赵强、钱刚、程绍卿、于英等先生，特别应感谢的是中国文学艺术界联合会主席、天津市文学艺术界联合会主席冯骥才先生和天津市文史研究馆馆员、炎黄文化研究会天津分会副会长张仲先生，他们分别为此书题写书签和撰写前言。

《萧愻书画鉴定》一书不仅存有遗憾，而且还会有错误，望不吝指教与匡正。

<div style="text-align:right">

戊寅年清明沽上西园邢捷
识于河西六斗斋
时年四十有九

</div>

编　　后

　　在《萧愻书画鉴定》庚辰版的编后中，曾列举了有关萧愻先生生平与艺术方面的诸多遗憾，未能在书中给读者一个清晰的交代。如萧愻先生在故乡时何时习画？习画师从于何人？画风如何？故乡是否还存有青年时代的绘画作品？萧愻先生何时离皖赴京？故居至今是否还在？故乡的亲属还有何人？萧愻先生夫人的姓名？何时结婚？婚后是否有子女？如有，生有几子、几女？萧愻先生离京后何年进川？又于何年离四川到东北？……

　　为了解决萦绕多年的问题，我们一行三人于丙申年二月，正值北方桃红柳绿之时，打点行囊，乘高铁南下，经江苏南京辗转至安徽安庆。南京至安庆沿途，油菜花开，黄色海洋，景色宜人，春意盎然。从庚辰年至丙申年，时隔已十六年。虽然十六年后才有安庆之行，但总算是由心动变为了行动，了却了一桩夙愿。在安庆有幸看到了萧愻先生之侄、安庆市第一中学原校长、现年八十一岁的萧定洲老先生，他向我们提供了许多萧愻先生的家庭情况，均为前所未闻，不见记载，弥足珍贵。在安庆期间，承蒙安庆市副市长黄杰先生、安庆市文化广电新闻出版局局长刘春旺先生、安庆市博物馆馆长姚中亮先生、安庆市书法家协会副主席兼秘书长朱仁安先生、安庆市书法家协会副秘书长许振帆先生和专程由合肥至安庆的安徽省文物鉴定站张耕先生及安庆市宜秀区杨桥镇龙山社区领导的热情接待，在此深表谢意！

　　为了表示对《萧愻书画鉴定》出版的大力支持，安庆市博物馆提供了馆藏的萧愻先生的三幅作品，分别为《拟龚贤临流觅句图》《拟黄公望深山古寺图》、浅绛《秋水蒹葭图》。因浅绛《秋水蒹葭图》作于三十七岁，《拟黄公望深山古寺图》作于三十九岁，均属萧愻先生"中年变法"的初期作品，故颇具研究价值。尤其浅绛《秋水蒹葭图》，进一步证实了萧愻先生是在三十八岁之前重回北京。另外，安庆市懒悟艺术馆馆长、收藏家张庆先生亦提供了萧愻先生青年时代的孤品之作——《仿古隐居图》和姜筠为陈衍庶题《黄易山水》，在此再次表示感谢！

　　安庆之行，不虚此行。安庆不仅景色宜人，而且气候宜人，更主要是主人宜人，难怪安庆亦称宜城。尽管如此，《萧愻书画鉴定》还是有些问

题未能彻底解决，如萧愻先生离皖赴京的准确时间是何年？萧愻先生离京入川的准确时间是何年？四川是否有萧愻先生那个时期的作品？萧愻先生离开四川到东北的准确时间是何年？萧愻先生何年始习绘画？绘画师从何人？⋯⋯

期待着有更多的有关萧愻先生生平与艺术的资料发现，以破解悬而未解的诸多问题。也期待着龙山社区建立萧愻先生故居纪念馆，使该馆成为萧愻先生绘画艺术研究中心。介绍萧愻先生生平，展示萧愻先生的绘画作品，发扬国粹，弘扬民族文化！

邢捷　陈晨　韩小赫
丙申年莫夏于沽上